図説――動物シンボル事典

図説
動物シンボル事典

DAS TIER ALS SYMBOL

ヴェロニカ・デ・オーサ ▶著　八坂書房 ▶訳編

八坂書房

【扉図版】
ノアの箱舟
「黙示録」ライランド写本
マンチェスター、ジョン・ライランズ大学図書館
（Ms. lat. 8, fol. 15r）

Veronica de Osa:
DAS TIER ALS SYMBOL
Rosgarten Verlag, Konstanz, 1968

Copyright ©1968 by Rosgarten Verlag, Konstanz

はじめに

　ご覧のとおり本書は、さまざまな動物が文化史の上で果たしてきたシンボルとしての役割を、動物ごとに項目を立てて解説した小事典です。ハンディな小事典という性質上、項目の取捨選択・各項目の記述内容ともに、最重要と思われるものに絞らざるをえなかったことを、どうかご理解ください。

　世界中を旅しておられるスイス人の著者、オーサ女史には、現地での貴重な見聞をそれぞれの項目に生かし、特徴ある記述内容としていただいたことに、感謝の言葉もありません。

　なお項目中の紋章関係の記述には、ドイツ紋章協会（Deutsche Heraldische Gesellschaft）「紋章鑑」編集主幹のオットフリート・ノイベッカー博士に校閲の労をとっていただきました。あわせて謝意を表します。

<div style="text-align: right;">
ロスガルテン出版社

コンスタンツ
</div>

序

「あの動物は何を意味してるの?」——子どもたちからよく投げかけられる質問ながら、専門知識のある人ほど、答えるにあたっての戸惑いもまた大きいのではないだろうか。動物シンボルとして表現されたものの背後にある、人間と動物の関係がどれほど多層的なものであるか、何千年にもわたるその蓄積に思いを馳せざるをえないからである。そもそもキリスト教の「天地創造」の物語でも、神はアダムとエヴァを創る直前、第5日目に、動物たちを創造されたのであり、動物たちとはこれ以来の長いつきあい、もっとも近しい隣人、ということになる。

先史時代の洞窟絵画には、狩りの獲物と思しい動物たちが描かれており、殺された動物たちの「復讐」を恐れる狩人たちの不安を表現したものとも、狩りの戦果を期待しての呪術的な行為であるともいわれる。ただいずれにせよそこに、すばやく逃げ去る鳥たちの姿はなく、先史時代の人びとにとってはまだ、空は「視野」に入っておらず、鳥たちは関係の埒外にいることがうかがえる。

古代エジプトのヒエログリフ(神聖文字)は、最古の象形文字として知られるが、ワシ、ヘビをはじめとして、その大半は動物をかたどっている。われわれの用いているアルファベットの遠い先達ともいうべきこの文字列が解読されたのは、1822年のことであった。以来、この象形文字によって記された最古の「動物メルヘン」もまた、われわれに近しい存在となった。

南北アメリカの先住民たちも、動物の「しるし」を用いていた。北米、オセアニアにひろがるトーテミズムについても、よく知られていよう。トーテムポールにかたどられた動物たちは、神として、あるいは呪術的な援助者として崇められ、決して殺してはならないとされた。中南米の先住民たちもまた、ゆたかな動物シンボルの伝統をもっている。

古代ローマ人たちの間では、鳥の飛び方を見定め神意を探ろうとする鳥占いが、時に政治的決断を左右するほどの重みを有していた。

メルヘンや民間説話などにも、いずれの民族のものであれ、動物は欠かせない。人間に友好的で救いの手をさしのべてくれる存在としては、たとえば空おけるワシ、海におけるイルカが筆頭であろう。またとりわけ寓話では、理性、言語、性格といずれをとっても人間のそれを備えた存在となって、さまざまな教訓を身をもって表現してくれる。

また太古より今日まで一貫して重要な意味をもちつづけているものに、占星術における獣帯ないし黄道十二宮がある。関連史料の示すところでは、すでに紀元前2400年前頃には、バビロニアの王たちは、太陽の(みかけの)軌道がどのように分けられ、それぞれにどのようなシンボルがわりあてられているかをよく承知していたらしい。

　ヨーロッパ中世におけるシンボルとしての動物の意味を考える上では、紋章の体系もまたたいへん重要であり、現代のわれわれにとってそれは、貴重な手がかりという側面もある。この分野ではワシがライオンは人気の動物として双璧であり、それは今日における国や州、都市などの紋章でも変わらないが、その意味するところは、はたしてどうだろうか？

　キリスト教圏における動物愛は時に、どこか異教における動物の神格化の相貌を帯びることがあるようにもみえる。アッシジのフランチェスコは、すべての動物を友とし、みずからの兄弟とすらみなしたのだった。またさまざまな動物が悪霊や悪魔、あるいは淫楽のシンボルなどとして登場する——たとえばヒエロニムス・ボスの絵のように——かと思えば、教会の内外の装飾もやはり動物たちであふれている。

　動物保護、自然保護の声がしだいに大きくなる昨今ではあるが、そこには以上のような、動物と人間との根源的な関係(あるいは人間の内なる動物世界)を——幾世紀にもわたって毀損をくりかえしたのちにようやく——回復しようとの、一縷の望みが託されてもいるのかもしれない。

　同じ動物が、国や地域が違えばシンボルとしてまったく別の意味をもつこともまた少なくなく、そこには投影される人間のさまざまな心性がさまざまに表現されることになる。しかしシンボルとしての動物は、そうした人間側の事情に左右されることなく、泰然としているようにもみえる。絶えず揺らいでいるわれわれの信仰や迷信を含めた精神世界の潮の満ち引きを、衣として身にまとっている、ともいえようか。

　1968年春
　プラヤ・デアロ(ジローナ)にて

　　　　　　　　　　　　　　　　　　　　　　　ヴェロニカ・デ・オーサ

凡例

○本書は、Veronica de Osa : Das Tier als Symbol. Rosgarten Verlag, Konstanz 1968 の全訳である。

○日本語版の刊行にあたり、日本の読者向けに、訳註ならびに参考図版を補った。

○各項目の▶印ではじまる二段組の小字部分はすべて訳註である。また本文中に訳註を補う場合は、〔 〕内に入れて区別した。

○項目についても、占星術や紋章に注目する著者の視点から不可欠と思われるところを、いくつか補った。冒頭から、▶印、二段組みの文章ではじまっている項目はすべて、原著にない項目である。

○訳註には主として以下の事典類を参照した。
 H. ビーダーマン『図説　世界シンボル事典』（八坂書房、2000 年、普及版 2015 年）
 G. ハインツ＝モーア『西洋シンボル事典』（八坂書房、1994 年、新装版 2003 年）
 Manfred Lurker : Wörterbuch der Symbolik. Alfred Köner Verlag, Stuttgart 1991.
 Udo Becker : Lexikon der Symbole. Herder Taschenbuch, Freiburg 1998.

目次

はじめに
5

序
6

図説　動物シンボル事典
11

参考文献
307

図版出典一覧
309

項目一覧
315

図説

動物シンボル事典

アイベックス

Steinbock [独] ibex [英] bouquetin [仏]
▶▶雄山羊

■シャモア　Gemse [独] chamois [英] chamois [仏]
■アンテロープ　Antilope [独] antelope [英] antelope [仏]

▶男性的な力、月、豊穣を象徴。
占星術では黄道十二宮の「磨羯宮」のシンボル。

◀有翼のアイベックス　壺の蓋、ペルシア、前350年頃

　山岳地帯に住む野生のヤギ。険しい斜面をものともせず駆けのぼるさまと立派な角が印象的で、狩猟の獲物としてもっとも誇るべきもののひとつとされていた。古代エジプトでは、アムン・ラーのシンボル。南アラビアでもしばしばシンボルとして重きをなし、たとえばシバ王国では最高神たる月神アルマカーの聖獣だった。

　アルプス地方きっての威風堂々たる野生動物として、とりわけオーストリアのチロル地方やスイスでは、男性的な力のシンボルとなり、紋章の図柄としても好まれた。シャモア（アルプスかもしか）は、アイベックスほど見栄えはよくないものの、やはりその角ともども紋章にあしらわれることがある。

　またアンテロープ（鈴羊）は、主としてアフリカにみられるが、立派な角と優美な体型ゆえに、同地の美術などにしばしば描かれている。

　アイベックスは、ヨーロッパでは、南天に輝くやぎ座、あるいは黄道十二宮の磨羯宮を象徴する動物とされることも多い。

[01/03–08] 紋章の図案例（[07] はシャモア　[04] グラウビュンデン州（スイス）[08] グロースオストハイム（バイエルン））
[02] 磨羯宮のシンボル（カプリコルヌスあるいは山羊魚）　金貨裏面、前18–16年頃、ローマ、マッシモ宮

● アイベックス

▶アルプスアイベックス Capra ibex などの、湾曲したみごとな大角をもつ野生のヤギ。ヨーロッパのアルプス地方のほか、スペインの山岳地帯、ヒマラヤ、シベリア、中東、アフリカなどに数種が生息する。

占星術における磨羯宮（ラテン名カプリコルヌス Capricornus）を象徴する動物として、あるいはまた立派な角を介して独特の象徴的意味を帯びることから、シンボルとしてはヤギと一線を画した存在として扱うことが多い。角との関連から、力強さ、豊饒、また月のシンボル（形状が三日月を連想させるからであろう）。

磨羯宮は、黄道十二宮の10番目の宮。冬の最初の宮であり、太陽が12月21日から1月9日にかけて通過する。土星がここを宿とし、四大元素の「地」に対応する。

やぎ座あるいは磨羯宮を象徴する動物は、古くオリエントなどでは、魚の尾をもつヤギ（山羊魚、ドイツ語で Ziegefisch、また宮名と同じカプリコルヌスなどの名でも呼ばれる）としてイメージされ、やがて地域によってはこのアイベックス（あるいはヤギ）がとって代わった。ただし古いイメージも息長く残り、両者併存のまま今日にいたっている。

ちなみに本項目に名前のあがっているアイベックス、シャモア、アンテロープは、いずれもウシ科に分類され、枝分かれしていない、立派な角をもつ点が共通する（英語でいう corn、これに対してシカ科動物の枝分かれした角は antler とよばれる）。シャモアの角はあまり湾曲せず、またアンテロープのそれは、中世の動物寓話集などでは、独特ののこぎり状のぎざぎざをもった形状に描かれることがある。

[09] アイベックス C. ゲスナー『動物誌』(1669年版)／[10] シャモア 同左／[11] アンテロープ 中世の動物寓話集、13世紀初
[12] 山羊魚 デンデラの黄道帯（エジプト、前30年頃）の模写／[13] 宝瓶宮と磨羯宮、15世紀の写本、ヴァチカン図書館

[14]

[15]

[16]

[14] アルプスの岩場に立つアイベックス　J.E. リーディンガー画、1736年／[15] 闘うアイベックス　石彫、ル・ロック・ド・セール（フランス）、後期旧石器時代／[16] 砥石の把手　ブロンズ製、ロレスターン（イラン）、前 1000-900 年頃

● アイベックス

[17] 土器文様、イラン、前 3500-3000 年、リンデン博物館(シュトゥットガルト)／[18] ブロンズ製の台、シュメール、前 2700-2300 年頃、メトロポリタン美術館／[19] 茂みに角をからませるアンテロープ（みずからの力を過信することへの戒め） 動物寓話集、13 世紀前半／[20] 半ば空想上の動物と化した感のある、ヨーロッパ中世後期のアンテロープ、15 世紀中葉の写本

アリ
[蟻]

Ameise 独 ant 英 fourmi 仏

▶精励と勤勉、賢慮、あるいは人間の営みのはかなさの象徴。

◀アリと農具—「たゆまぬ刻苦によりて」 エンブレム集（1610年）

インドにおいては、人間の営みのはかなさと無力のシンボル。その神話によれば、生けとし生ける者の取るに足りなさの象徴であり、また一方では、人間よりも長く生きつづける生命のしるしともなった。

古代ローマでは、豊饒神・穀物神ケレスに結びつけられ、しばしば予言者たちがこれを利用した。また古代ギリシア以来、医療にアリが用いられることもあった。

中国では、徳と誠実の象徴で〔漢字の「蟻」が「義」に通じるところからという〕、キリスト教圏で「勤勉」のシンボルとして重んじられるのと似た評価を得ている。

[01] 小麦と大麦をかぎ分け、蟻塚を築くアリ 中世の動物寓話集、13世紀初
[02-04] 紋章の図案例（[02] ブレーケンドルフ（北ドイツ）[03] ビェルトロ（スウェーデン）[04] フェラン（エルザス））

▶西洋では伝統的に、ミツバチと並んで精励と勤勉の象徴とされ、また整然と共同生活を営む美質がたたえられる。初期キリスト教時代の『フィシオログス』は、旧約聖書「箴言」の「怠け者よ、アリのところへ行って見よ」(6: 6) を引きつつ、その美徳を次のように数えあげてゆく。むやみに人を頼らず自力で解決しようとする潔癖さ、嵐の到来の前に穀物をたくわえ、その種を噛んで発芽をとめておく先見の明、そして大麦（家畜のえさ、異端の象徴）と小麦をかぎ分ける賢慮と堅信……。

また「大きさがイヌよりは小さいがキツネよりは大きい」という謎めいたインドの「巨大アリ」が、ヘロドトス（『歴史』3.102）以来繰り返し話題となり、プリニウスはこの動物について、洞穴の黄金の番をしており、地上に持ち出した際にこれを盗む者があると、どこまでも追いかけて噛み殺す、と伝えている（『博物誌』11.36.111）。別に「ミュルメコレオン（アリライオン）」などの名でも呼ばれ、謎をはらんだまま近世まで語り継がれてゆく。

[05]「労働はすべてに打ち勝つ」(Labor omnia vincit) エンブレム集 (1581年)／[06] アリとバッタ 独訳版プリニウス (1565年)／[07] 蟻塚 エンムレム集 (1618年)／[08] インドの巨大アリ 独訳版プリニウス (同上)／[09] イヌのような姿の巨大アリ 「メアリ女王の詩篇」(14世紀初)

一角獣 いっかくじゅう

Einhorn [独] unicorn [英] licorne [仏]

▶純潔、天上の完全性の象徴、救世主とその受胎のシンボルでもある。

◀野人と一角獣　ドイツのカルタ札、15世紀半

▶よく知られた空想上の動物。西欧では伝統的に、ヤギ、ロバ、サイ、雄ウシ、そして（やや時代が下って以降は）馬に似た体をもち、額から1本の角を生やした「動物」としてイメージされた。ギリシアの歴史家クテシアス（前5-4世紀）が「治癒力のある角を1本もった野生動物」についてふれて以来、近世にいたるまで実在が信じられ、動物誌の花形としてもてはやされる一方、キリスト教的なシンボルとしても重きをなした。

角自体は男根的な意味をもつシンボルであるにもかかわらず、逆説的に純潔の象徴とみなされることが多く、これは通例、「精神」の座である額から生えていることで性的な含みが昇華されたものと解釈される。中世に広く信じられたところでは、清純な乙女にのみ従順になるので、その膝や胸に逃げ込んだところを狙って狩人が襲えば容易に捕らえることができるという。この「一角獣狩り」のさまはしばしば絵画やタペストリーなどに表現された（受胎告知とキリスト磔刑のシンボル。乙女が聖母マリアとして描かれることも多い）。

また一角獣の角には解毒作用があるといわれ、その角で泉を浄めているさまが描かれる一方、「一角獣の角」というふれこみの角は薬局などでも大変珍重されたという。

錬金術においては、揮発性の原理である「水銀」のシンボルで、ライオンによって象徴される「硫黄」と結びつくことでより高次の段階に至るとされた。

紋章としては、イギリスの国章において、ライオンとともに楯を支える動物となっているのが有名で、これはスコットランド王ジェイムズ1世（在位1567-1625）のイングランド王即位に際して、その出自のシンボルとして加えられたものという。

[01] 真鍮製の水差し、ドイツ、1400年頃、メトロポリタン美術館／[02-04] 紋章の図案例（[03]はイギリスの国章）

[05] バルドゥング家の紋章、ハンス・バルドゥング・グリーン画、1522年／[06] アルベルトゥス・マグヌス『動物誌』独語版、1545年
[07/08/10] 乙女と一角獣　中世の動物寓話集、12–13世紀／[09] 一角の龍　イシュタル門（バビロン）浮彫、前570年頃、ベルリン美術館

[11] 乙女（野人?）と一角獣　バーゼル、1500年頃／[12] 雄鹿と一角獣　錬金術の寓意画（雄鹿は水銀を、一角獣は硫黄をあらわす）、1625年
[13] 泉の一角獣（一角獣の発見、「一角獣狩り」連作）　タペストリー、フランス／フランドル、1500年頃、メトロポリタン美術館

[14] 一角獣の捕獲(「一角獣狩り」連作) タペストリー、1500年頃、メトロポリタン美術館

イナゴ／バッタ
[蝗]

Heuschrecke 独　locust 英　sauterelle 仏

■カマキリ [蟷螂]　Gottesanbeterin 独　mantis 英　mante 仏

▶破壊、災厄、また神による懲罰のシンボル。

◀ E.トプセル『四足獣誌』(1658年版)

　大群をなして飛来して作物を食い尽くし、飢饉を引き起こすため、古くから破壊と災厄のシンボルとされてきた。キリスト教の文化圏でもこれを受け継ぎ、旧約聖書では、ファラオへの神罰たる「エジプトの災い」の8番目は、イナゴの災いであり〔『出エジプト記』10：14-15〕、また「ヨハネの黙示録」でも、天使のラッパとともに人びとにもたらされる災いの1つに、イナゴによる苦しみがある〔9：3-4〕。

　しかしバッタの仲間は、キリスト教のシンボルとしては、何度も脱皮をくりかえすことから、魂の若返りや、俗世の重荷を脱ぎ捨てることの象徴となる場合もある。

　ちなみに、古くはバッタの仲間とみなされることもあったカマキリは、獲物を狙うときの姿勢、すなわち鎌のような前肢をもちあげる様子を、祈りを捧げる姿に見立てられ、これにまつわる伝承が多い〔ドイツでのカマキリの呼び名は「神に祈りを捧げる女性」の意。他の国々でも予言者、拝み虫、といったニュアンスの呼び名が多いという〕。

[01] グリフィンとバッタ　メギド出土の印章、前14-12世紀頃／[02] 印章　ユダ王国、前700年頃／[03] 紋章の図案例

● イナゴ

▶慣用にしたがい「イナゴ」と訳したが、サバクトビバッタ Schistocerca gregaria などの、相変異を伴う大量発生・群生行動によって「蝗害」を引き起こすバッタは、一般にワタリバッタないしトビバッタと総称されることも多い。

「ヨハネの黙示録」に登場するイナゴについて、本文で触れられているところを補っておくと、「第五の天使」のラッパとともに、「煙の中から、いなごの群れが地上に出てきた。このいなごには、地に住むさそりが持っているような力が与えられた。いなごは、……額に神の刻印を押されていない人には害を加えてもよい、と言い渡された。……いなごが与える苦痛は、さそりが人を刺したときの苦痛のようであった。この人々は……死にたいと思っても死ぬことができず、切に死を望んでも、死の方が逃げて行く。さて、いなごの姿は、出陣の用意を整えた馬に似て、頭には金の冠に似たものを着け、顔は人間の顔のようであった。また、髪は女の髪のようで、歯は獅子の歯のようであった。また、胸には鉄の胸当てのようなものを着け、その羽の音は、多くの馬に引かれて戦場に急ぐ戦車の響きのようであった。更に、さそりのように、尾と針があって、この尾には、五か月の間、人に害を加える力があった。いなごは、底なしの淵の使いを王としていただいている。その名は、ヘブライ語でアバドンといい、ギリシア語の名はアポリオンという」（9:3–11）。

カマキリの「祈る姿」にまつわる伝承としては、この昆虫はたいへん敬虔で、子どもに道を尋ねられると正しい道を教える、あるいはオオカミの居場所を知っていて教えてくれる、といった類のものがあるらしい。ただしこの昆虫については、交尾中ないしその直後に雌が雄を喰い殺す、という習性を通じて「毒娘」などの神話の核となっていることもよく知られており、この点はカイヨワの名著『神話と人間』に詳しい。

[04] ザクロと食糧用のバッタを運ぶ従者たち　浮彫、ニネヴェ、前700年頃／[05] 主神アッシュールに蝗害からの守護を祈願する（もしくは感謝を捧げる）アッシリアの貴人　陶板、カラト・シャルカト（イラク）、前650年頃／[06] カマキリ　E.トプセル『四足獣誌』（1658年版）

[07] 第5の天使のラッパとともに現われるイナゴ 『バンベルクの黙示録』、11世紀初、バンベルク、州立図書館
[08] 蝗害　H. シェーデル『世界年代記』、1493年

Contra locustarum vastationem in Hisp: crebro inuocatus opem fert: Toleti imprimis clero populoq, ad id suppli- cationibus intento, visus est Eremitico habitu indutus brutum agmen in Tagi profluentem demergere. Anod. tolsil.

[09] トレドの町を蝗害から守る聖アウグスティヌス（1286年のことと伝えられる奇蹟）
銅版画、スヘルテ・ア・ボルスヴェルト（聖アウグスティヌス伝連作）、1624年、パリ、国立図書館

イヌ
[犬]

Hund 独　dog 英　chien 仏

▶賢明で忠実な伴侶、番人、
一方で死と不浄のシンボルにも。

◀猟犬に喰いちぎられるアクタイオン　壺絵、前480–470年頃（図［11］の部分）

　われわれ人類にとっての最古の伴侶。すでに氷河時代の洞窟絵画にもしっかりと描かれている。しかし一方では、忠実な伴侶として今日ほどの地位を得ていない時期が長くつづいたのだった。

　イスラム圏の諸国では、イヌは不浄とされ、ユダヤ人たちもまた、この動物を軽んじる傾向があった。古代エジプトでは、イヌあるいはジャッカルの姿をしたアヌビスが、死を司る神として崇められた。墓室内の絵画には、イヌの頭をもつアヌビスが、屍体に防腐処理をほどこし、埋葬の準備をするさまをみることができる。

　ギリシア神話には、冥界への入口を守る、地獄の犬ケルベロスとして登場する。

　また初期キリスト教時代には、不浄で不実な動物に数えられていたが、のちには牧羊犬として、つまりヒツジの群れの番人としての地位を得ていった。

　古代メキシコでは、イヌの姿をしたショロトル神が、冥界の案内人とされ、アステカの絵文書では、10番目の日のしるしとされた。また狩りの際に、獲物を駆り立てるのにイヌを連れてゆくのもごく一般的だったという。

　ひるがえって今日では一般に、イヌは人間にとって、共に暮らす友として卓越した存在であり、「イヌのように忠実」という慣用句も確固たるその地位を物語っている。とはいえ過去においても、たとえば墓所にしつらえられた死者の大理石像の足下には、死者の誠実の証しとして、イヌの姿が添えられているのをみかけることがないわけではない。

　一方で今日のイヌたちは、その誠実の見返りとして、残念ながら必ずしも正当な報酬をえているとはいえないだろう。過保護な子どもさながらに甘やかされ、結果的に苦しんだり、あるいは逆に、リードや首輪によってひどい扱いをうけたりと、動物愛護団体には、まだまだなすべき仕事が残っているように思えてならない。

▶人間との距離の近さにもかかわらず、あるいはそれゆえに、シンボルとしては両義的で複雑な様相を呈している。

上にもある通り、多くの文化圏の神話において、イヌはまず死と結びついている。冥界の入口の番人、来世の道案内、魂の導き手などとしてイメージされ、死者とともに葬られることもあった。北欧神話の「地獄の犬」ガルム、またギリシア神話で、闘犬の群れをしたがえる冥界の女神ヘカテも、この系譜に加えられようが、こうした点から、イヌには不浄、悪徳、下劣といったネガティヴなイメージがつきまとうことになる。(とりわけ黒いイヌが)しばしば魔術師や魔女のお伴をするのも、これとかかわりがあろう。

しかし一方でイヌは、接していればすぐに感じとれる「賢さ」のゆえに、トーテム獣となったり、火をもたらした文化英雄に擬されることも少なくない。「霊を見る」力や目に見えない危険を知らせる能力、またその「誠実さ」についてもしばしば称揚され、民間説話などには、女性や子どもの援助者としてしばしばイヌが登場する。中世フランスにおける「聖なるグレイハウンド」ギヌフォールの崇拝などもこの一例といえよう(赤ん坊を大蛇から護ったにもかかわらず、誤解を受けて主人に殺されてしまった忠犬が、周辺の村人たちから「聖人」として崇められたという)。

キリスト教美術においても、「嫉妬」や「憤怒」などの悪徳の擬人像とともに描かれる一方で、信仰や誠実を象徴することもあり、墓碑などで足下に添えられるイヌはこの含意であることが多い。聖人伝においては、聖ロクスや、狩りをする聖エウスタキウス・フベルトゥスのお供をしている。またたいまつを加えたイヌは、聖ドミニクスのシンボルである。

犬頭の怪人についても長い伝承があり、旅人の守護聖人として知られる聖クリストフォルスは、回心する前はイヌもしくは「犬頭人」であったとも伝えられる(クリストフォルス・キュノケパロス)。

[01] ヤマイヌ像(アヌビスの聖獣) ブロンズ、サッカーラ出土、前700年頃、大英博物館／[02] ショロトル神 『フェイエールヴァーリ・マイヤー絵文書』／[03-07] 紋章の図案例([07] はマルティーニ男爵家の大紋章、1784年)

[08] 大型の猟犬を連れた狩人　ライオン狩りのレリーフ（アッシュールバニパル王宮）、前7世紀、大英博物館／[09] 遺体に防腐処理を施すアヌビス神　壁画、センネジェムの墓（デイル・エル・メディーナ）、第19-20王朝期／[10] 死者の心臓の秤量（アヌビス神の左にいるのは冥界に住むワニ頭のアムムト。来世に行けない者の心臓を喰らう）「死者の書」（フネフェルのパピルス）、前1280年頃、大英博物館

[11] アルテミスの意を受けた猟犬たちに喰いちぎられるアクタイオン（「雄鹿」の項も参照）　前 480-470 年頃、アテネ国立考古学博物館／[12] 冥界の番犬ケルベロスを地上に連れ出すヘラクレス（第12の功業）　前 530-520 年頃、ローマ、ヴィラ・ジュリア国立博物館／[13] 獲物のイノシシを担ぐ猟師たちと猟犬　モザイク、4世紀初、ピアッツァ・アルメリーナ（シチリア）

[14] ウサギ狩り 『健康全書』、14世紀末、ウィーン、国立図書館／[15] イヌを利用してマンドラゴラを抜く 『健康全書』、同左
[16] イノシシ狩り ミサ典書、15世紀末、リヨン市立図書館

[17] 聖母からロザリオを授かる聖ドミニクス（傍らにたいまつをくわえたイヌ）　W. アウアーの聖人伝、1890 年／ [18] ヨース・ファン・クレーヴ「（アレクサンドリアの）聖カタリナと寄進者」（寄進者の足許に篤信の象徴としてのイヌ）、1530 年頃、ウィーン、美術史美術館

[19] 犬頭人たち　マルコ・ポーロ『東方見聞録』、15世紀初頭の写本、パリ、国立図書館／[20] 犬頭の聖クリストフォルス　ギリシアのイコン、1685年／[21] 同左　12世紀の写本、シュトゥットガルト、ヴュルテンベルク州立図書館

[22] 火のそばでくつろぐネコとイヌ 「ボンモンの詩篇」、1260年頃、ブザンソン市立図書館／[23] ブドウに誘われ、おのれがくわえているものを落としてしまうイヌ（「秘密の火」の融解作用の寓意）『黄金の獅子』、1675年／[24] オオカミとイヌの格闘（互いの毒の中で煮られ変容することの寓意） ランブスプリンク『賢者の石について』、1625年／[25] 子犬たち ミゼリコルド（教会席持送り）装飾、15世紀、ウェルズ大聖堂

イノシシ
[猪]

Eber 独　boar 英　sanglier 仏

▶不屈の闘争心、戦いにおける勇猛と武勲の象徴。

◀「その牙恐るべし」J. ボスキウス『シンボル図像集』、1702年

　ケルト、ゲルマンの人びとにとって、とりわけ雄イノシシ（ドイツ語ではKeilerともよばれる）は、聖なるシンボルであった。

　ゲルマンの戦士たちの兜には、しばしば頭頂部にイノシシがあしらわれた。同様に北欧でも、イノシシは、戦争における護符としての象徴的な意味を帯びていた。北欧神話では、金色のイノシシであるグリンブルスティが、豊饒神フレイの聖獣となっている。

　こうした点から、ドイツ語圏の由緒ある家柄の紋章では、しばしばイノシシがその重要な構成要素をなしており、また市民たちも好んで、紋章の兜飾りなどにイノシシの図案を選んだ。ちなみに手元にあるドイツの郵便番号簿をざっと見渡したところ、Eber（イノシシ）を含む地名が45を数えるのに対して、Schwein（ブタ）ではじまる地名は16にとどまる。

[01] イノシシの頭飾りのある兜を身に着けた戦士たち　ブロンズ板、トルスルンダ出土、7世紀、ストックホルム、国立歴史博物館
[02–05] 紋章の図案例（いずれもドイツの都市のもの）　[02] エーベルバッハ　[03] エーベルスベルク　[04] エーベルン　[05] エブラッハ

▶とりわけアルプス以北のヨーロッパ人たちにとって、身近に接する野生動物の中で、荒々しい生命力を体現する存在といえば、まずクマとイノシシだった。ケルト・ゲルマンの遺跡から出土の金工品などには、しばしばこの動物をあしらわれている。

しかしギリシア神話には、粗暴で克服されるべき存在として登場することが多い。ヘラクレスの第4の功業は「エリュマントスのイノシシ」を生け捕ることであり、美少年アドニスやアテュスを殺して禍根を遺すのもイノシシである。

またキリスト教においても、蛮勇、肉欲、放縦といったネガティヴな要素が強調され、「詩篇」において、ブドウ畑を荒らす「森のイノシシ」は、キリスト教会を迫害する異教徒のシンボルとされる。

ヒンドゥー教の神話では、ヴィシュヌ神の第三の化身で、海の底に沈もうとする大地をその牙で救ったヴァラーハが、イノシシの姿でイメージされる。

[06] イノシシの文様　サットン・フー出土の留金、650年頃、大英博物館／[07]「大食」（「七つの大罪」の銅版画）　ジャック・カロ、17世紀前半／[08] 北欧神話の豊饒神フレイ（黄金のイノシシ、グリンブルスティに乗る）　19世紀の挿画／[09] ブドウ畑を荒らすイノシシ　『シュトゥットガルト詩篇』、10世紀初、ヴュルテンベルク州立図書館

[10] イノシシ狩り　コンスタンティヌス凱旋門（ローマ）円形浮彫、2世紀前半／[11] イノシシの牙の護符（馬車や馬具に付された）3世紀、ボン、州立博物館／[12] ブロンズ製のイノシシ　シャールカ（プラハ）出土、ラテーヌ期、プラハ、国立博物館／[13] イノシシをあしらった鎗先（オーストリア大公フェルディナンド2世の鎗）1560年、ウィーン、美術史美術館

[14] イノシシ狩り 「マネッセ写本」、14世紀前半、ハイデルベルク大学図書館
[15] イノシシの図 ガストン・フェビュス『狩猟の書』、15世紀初、パリ、国立図書館

[16] 幽鬼の軍勢（嵐の夜などに空中を駆ける悪霊の群れ）　L. クラーナハ（『メランコリアの寓意』部分）、1532年、コペンハーゲン、国立美術館
[17] イノシシに殺されたアドニスと、バラの茂みのウェヌス　錬金術の寓意画（M. マイアー『逃げるアタランテ』）、1618年

● イノシシ

[18] ヴァラーハ（ヴィシュヌ神の第3の化身、牙で大地をもちあげ、ヒラニヤークシャを倒す）　ベルナール・ピカール画、1723年

イルカ
[海豚]

Delphin 独 dolphin 英 dauphin 仏

▶海、あるいは海の神と人間の媒介者、また海上における救済と安全のシンボル。

◀イルカと錨 「より安全に急ぐべし」エンブレム集、1611年

クジラ目亜クジラ科に属し、海に生息する小型の哺乳類〔一般に体長が4m以下の小型種のみをイルカ、それ以上をクジラと呼ぶという〕。

機敏で知性を感じさせ、泳ぎや跳躍によって見るものを魅了してやまないイルカには、すでに古代ギリシアや古代ローマの時代から、溺れた人間をその背に乗せて救助したという話が伝えられている。また海神ポセイドン（ネプトゥヌス）の聖獣とされる。

初期キリスト教時代には、救い主キリストのシンボルともなった。

1349年以来、フランスの王太子（王位継承予定者）はドーファン Dauphin（＝イルカ）の称号をもって呼ばれた（ドーファン・ド・フランス）。グルノーブルを中心とした山がちの一帯はドーフィネ地方と呼ばれるが、これは称号とともにこの地が所領として王太子に与えられたことに由来する。

[01] アルテミス・ポタミア（水神としてのアルテミス）とイルカ　シュラクサイの10ドラクマ貨、前480年頃、大英博物館
[02-05] 紋章の図案例

● イルカ

▶とりわけ地中海文化圏で、古くから海にゆかりのある神々に仕える聖獣とみなされ、重要なシンボルとなってきた。海神ポセイドンは、アムピトリテを妻に迎えるにあたってイルカに助けられ、酒神ディオニュソスは海賊を酩酊させてイルカに変えたと伝えられる。また光の神アポロンは、イルカに姿を変えてクレタ島の人びとをデルポイに運び、そこに神殿を建てさせたという。さらに海の泡から生まれたというアプロディテも、イルカとともに描かれることがある。溺れそうになった人間を助けたという話では、楽人アリオンが音楽の競技の帰途、船乗りたちに襲われ海に身を投じたところ、その琴の音に惹かれて集まったイルカたちが、楽人をその背に乗せて陸地まで送り届けたという話が有名。

エトルリアでは、死者の魂を「至福者の島」へと運ぶ、独特の来世観の表現において重要な役割を果たしている。

またキリスト教のシンボルとしては、おそらく「溺れた人間を救う」という言い伝えとの関連で、救い主キリストのシンボルとなった。初期キリスト教時代の錨とイルカの組合せは、「十字架とキリスト」を暗示したものである。

紋章もそうだが、中世から近世にかけてのヨーロッパの図像では、全身を鱗で覆われ、牙をもつ（あるいはワニのような頭部をもつ）姿で描かれることも多い。

[06] フランス王太子の紋章／[07] 海神パライモン（イルカに乗った姿であらわさる、水夫たちの守護神） V. カルターリ『古人たちの神々の姿について』(1647年版)／[08] バッコス（ディオニュソス）の船（うかつにも神の船を襲った海賊たちをイルカに変えたという） 同左／[09]「君主は臣下の安全に心を配る」エンブレム集（アルチャーティ、1531年版）

[10] イルカに助けられた楽人アリオン　A.デューラー画、1515年頃　ウィーン、美術史美術館
[11] 海の乙女とイルカ　モザイク、カルタゴ、3-4世紀、チュニス、バルドー美術館

● イルカ

[12] ディオニュソスの航海（イルカは神によって姿を変えられた海賊たちか）　前530年頃、ミュンヘン、考古学博物館
[13] 翼ある三脚台に座すアポロンとイルカ　前490-480年頃、ヴァチカン美術館

ウサギ
[兎]

ノウサギ　Hase 独／hare 英／lapin 仏
アナウサギ　Kaninchen 独／rabbit 英／lièvre 仏

▶敏捷、覚醒、豊饒のシンボル、
時に好色、性欲の含みをもつことも。

◀3羽のウサギの窓　パーダーボルン大聖堂

　ウサギはすでに古代エジプトのヒエログリフにもその姿を確認でき、シンボルとしてはつねに、敏捷さ、覚醒（警戒心）、そして豊饒をあらわす。

　北米先住民の間では、その敏捷さと持久力が評価され、神話・伝説に、文化英雄やトリックスター〔ウィネバゴ族のそれが有名〕として登場する。

　中国やタイでは、予言者的な性格をもつ動物とみなされ、月と結びつけられた。

　アステカの絵文書では、ウサギはトチトリと呼ばれ、月の8番目の日のシンボルとなっている。「ボルジア絵文書」——コロンブス以前に記された、祭司のための百科全書——の一葉には、羽根の生えたヘビ（天の象徴）の上に描かれた、月のウサギの図像〔器に入ったウサギとしてイメージされている〕が確認できる。

　西欧のキリスト教でもやはり、臆病、敏捷、そして豊饒の象徴。そしてまた、すでに古典古代でそうであったように、好色と性欲のシンボルでもあった。

[01] マヤの絵文書を記すウサギの神　土器の装飾、8世紀頃／[02/04] 紋章の図案例（ハスフルト／ヘリーデン）
[03] ウサギ（トチトリ）の入った器としてイメージされた月　「ボルジア絵文書」（アステカ）

● ウサギ

▶シンボルとしての「ウサギ」を考える場合、ノウサギ類と、小型のアナウサギ類とは、さほど区別されないことが多いので、ここでも両者をまとめて扱うこととする（ただし両者は生態その他もかなり異なるので、注意を要する）。アナウサギの家畜化はローマ時代にはじまり、いわゆる「飼いウサギ」はヨーロッパではとりわけ近世以降に、毛皮用、食用、愛玩用などの用途で広まった。したがって近代以降は文化的にもアナウサギの存在感が次第に増してくることになる。

ウサギが「豊饒」のシンボルとされることについては、実際に多産であることに加えて、しばしばプリニウスの記述が引き合いに出される。曰く、雄がいなくても子を産むことができる、また雌は妊娠中にさらに次の子をはらむ（いわゆる過剰受胎）ともあって（8.219）、こうした「知見」もまた、多産・豊饒さらには月と結びつけられる一因となったらしい。またウサギは目を開けたまま眠るとされ、その肉を口にすると不眠の原因になるなどとも信じられたことから、覚醒、警戒のシンボルとなった。

キリスト教のシンボルとしては、上記のように処女性を失わずに繁殖するとの伝承から、聖母マリアと結びつけられ、またその多産性ゆえに、復活祭と結びついて、卵（イースター・エッグ）を運ぶ「イースター・バニー」として定着した。

教会の窓装飾などにみられる、3匹のウサギが環のなかを走り、その耳が1つの三角形をなす図像は、「三位一体」の象徴とも、流れゆく時をあらわすとも、さらにまた月の周行を示したものともいう。

ウサギに追われて逃げる騎士の姿は、「臆病」を示す寓意画。また中世の写本挿絵などでも、弱者たるウサギの支配する「さかしまの世界」が好んで描かれる。

[05/06] ノウサギとイエウサギ　C.ゲスナー『動物誌』(1669年版)
[07/08] ウサギを狙う猟師と、ウサギに追われる猟師　A.シュミット『キリスト教のシンボル』1909年

[09] 獲物のウサギを持ち帰る猟師と、ウサギに襲われる猟師（前頁 [07/08] 同様、猟師は異教徒、ウサギはキリスト教徒のシンボル）
聖堂外壁浮彫、12世紀、ケーニヒスルッター修道院聖堂（ニーダーザクセン）
[10] ウサギ狩り　写本挿画、1320-1340年頃、ランス、市立図書館

[11] 3羽のウサギの窓（聖三位一体、時の経過、幸運のシンボルなど諸説あり）　16世紀初、パーダーボルン大聖堂
[12] ウサギとイヌの戦い　写本挿画、1305年頃、ヴェルダン、市立図書館

[13] ノウサギ　A.デューラー画、1502年、ウィーン、アルベルティーナ美術館／[14] 羽根あるヘビ（天の象徴）の上に描かれた、アステカの月のウサギ（図[02]参照）「ボルジア絵文書」／[15] ウサギと、ワシの兜を身に着けたアステカの戦士　硬玉製、センポアラ遺跡（メキシコ）

● ウサギ

[16]「狩人のいる風景」 ヤン・ウィルデンス、1624年、ドレスデン美術館
[17]「ウサギの聖母」（聖カタリナと聖母子、ウサギは純潔の象徴） 1530年頃、ルーヴル美術館

ウシ (去勢牛)

Ochse 独 ox 英 bœuf 仏

▶▶雄牛／雌牛

▶忍耐、労働、受難。
また平和的な力のシンボル。

◀犂のあとを追うスペス (希望)　エンブレム集、1635年

　地域によっては今なお見られる風景だが、荷車などを曳いたり、畑を耕したりするのに利用され、もとの雄牛とは対照的に、忍耐、受苦、労働のシンボル。また一般に宇宙的な力をあらわすこともあり、中国・インド・メキシコなどでは富の象徴ともなった。

　日本の十二支では、ウシ（丑）は2番目の年を象徴する動物となっているが、これについては俗に次のような由来譚が語られている。あるとき天の玉帝は、動物たちにいっせいに声をかけ、みずからのもとに集まらせた。門の前にやってきた順に、十二支の順番を決めるつもりだったのである。ウシは自分の足が遅いのを自覚しており、用心して早めに出発したが、途中、ネズミに背中に乗せてくれるよう頼まれたのでこれを運びつつ歩みをすすめたところ、早く出たかいがあって一番に到着した。ところが門に着く直前に、ネズミが背中から前に飛び下りたので、結局十二支の順としては、ネズミが1番、ウシが2番になったという。

　キリスト教のシンボルとしては、キリスト降誕図に、決まってロバと一緒に顔を出している。またわれわれの罪という重荷を一身に背負い犠牲となる、受難のキリストの象徴とされることもある。

[01] キリストの降誕　象牙浮彫装丁板、810年頃、ヴィクトリア・アンド・アルバート美術館

● ウシ

▶キリスト降誕図に顔を出す動物については、外典の「偽マタイ福音書」のほかに、「イザヤ書」の「牛は飼い主を知り／ろばは主人の飼い葉桶を知っている／しかしイスラエルは知らず／わたしの民は見分けない」(1:3) が典拠とされ、ここでのウシは、イエスが救世主であると気づく賤しい身分の人びとの象徴。あるいは一説に、ロバは異教徒を、ウシは (律法という軛に縛られた) ユダヤ教徒を象徴するともいう。

聖人伝においては、家畜の守護聖人聖レオナルドゥスのほか、聖シルウェステル、聖コルネリウスなどのお供をしている。また聖人ゆかりの聖遺物が巡礼地へと運ばれる場面の描写にも、荷を曳くウシはおなじみの存在で、奇跡を起こす聖遺物を、神の御心にかなう地へと送り届ける役割を担っている。

[02] ウシと軛(くびき)　教会内装飾、キングストン・セント・メアリー (サマセット州)／[03] ウシ　ビショップス・リディアド (サマセット州)
[04] 連畜の有輪犂 (4月の風景)　15世紀初、フレスコ画、トレント、ブオン・コンシーリョ城

[05] キリストの降誕　ポンルヴォワ修道院の殉教者死者台帳、12世紀半ば、ブロワ、市立図書館／[06] 聖ヤコブの亡骸を運ぶウシ　15世紀の絵画、プラド美術館／[07] 聖シルウェストル（家畜の守護聖人）　南チロル、15世紀末、アーヘン、ズエルモント・ルートヴィヒ美術館

● ウシ

[08] 3月の風景(畑とブドウの樹の手入れ) 「ベリー公のいとも豪華なる時禱書」、1411–16年頃、シャンティイ、コンデ美術館

ウマ
[馬]

Pferd 独 horse 英 cheval 仏

▶光、速さ、力強さの象徴、また自然の抑えがたい力、不気味なものを示唆。

◀騎士ヘンリー・ドゥ・パーシーの印章、1301

食用ではなく使役のみに供する家畜として、おそらくはもっとも古い存在〔家畜化の年代そのものはヒツジ、ヤギ、ウシにくらべてかなり遅れるという〕。

中央ユーラシアの野生ウマを祖として、はじめは荷車や戦車を曳く動物となり（戦車を曳くウマの古い図像はたくさん残されている）、やがて紀元前1000年頃から、ペルシアで騎乗に巧みな遊牧系の騎馬民族が登場しはじめた。

ゲルマン人にとっても古くから近しい存在で、北欧神話にもさかんに言及され、〔オーディンの愛馬スレイプニルのように〕神々にはしばしば不思議な力をもつウマがつき従う。一方ケルト人たちは、馬女神エポナを崇め、花束を手に馬上に座す図像が伝えられている。また一般に聖域には白馬が飼われ、これはいかなる使役にも駆り出されることがなかったという。

ギリシア神話では、たとえば英雄アキレスの愛馬が、その名〔クサントス、バリオス、ペダソス〕も含めてよく知られているし、翼ある神馬ペガソスの名も忘れてはならないだろう。その高みへの飛翔は詩人や詩神ムーサたちのシンボルであり、英雄ベレロポンを背に乗せて、吐く息で地を滅ぼすという怪物キマイラ退治の手助けをした。

ただし聖書には、「黙示録」の「騎士」を別にすれば、ウマはあまり登場せず（とりわけ四福音書には皆無という）、印象に残るのは、ユダの王ヨシヤが、異教の徒によって太陽神へ捧げられたウマを、エルサレムの神殿入口から「除き去った」（『列王記下』23：11）場面くらいであろう。

ウマの蹄鉄は今日でもなお幸運をもたらし邪を祓うと信じられているが、これもまた、ウマが不思議な力を宿すとの観念と無縁ではあるまい。

また中世の騎士文化に欠かせぬ存在であるウマが、紋章の図案に選ばれるのはごく自然なことではあろうが、そこにはやはり、この動物のもつ霊的な力への畏敬の念もあずかっているとみるべきだろう。ドイツに限って地名をあげるなら、ブラウンシュヴァイク、ハノーファー、ニーダーザクセン、ヴェストファーレンなどの紋章にはウマが描かれている。またシュトゥットガルトもそうだが、これはそもそも地名の由来がStuten（雌馬の）＋ garten（園）であることによる。他に、国章にウマを採用している国としては、ナイジェリア、ウルグアイ、ベネズエラなどがある。

● ウマ

▶先史時代の洞窟絵画などにも描かれており、家畜となって以降はもちろんだが、シンボルとしてのウマにはそれよりも古い歴史があることを物語る。M. ルルカーは、古代の諸文明におけるウマのイメージに共通する要素として、まず「光」と「水」をあげる。

「光」についてはとりわけ「白馬」にあてはまることが多いが、4頭のウマが曳く車にのる太陽神ヘリオス、アポロン、ミトラスの姿や、ヴェーダ神話における曙をもたらす白馬などを例に、神性のシンボルへと結びつく点を示唆する。また「水」とのかかわりでは、上記の神馬ペガソスがその蹄で泉をもたらすことや、海神ポセイドンにつきしたがう「海馬」などについて紹介している。

ただし一方でウマには、死の国に近い存在という一面もあり、「幽鬼の軍勢」〔死者たちが夜中などに空中を疾駆するとイメージされた〕を運んだり、魂の導き手として死者に供える生贄とされたりする。また蹄鉄のほかに馬の頭蓋骨が魔除けの護符とされるのも、これと関連してのことかもしれない。

さらにネガティヴなシンボルとしては、抑えがたい衝動の象徴となることもあり、ギリシア神話のケンタウロスをはじめ、「半人半馬」の存在の多くがこれにあてはまる。

「ヨハネの黙示録」において、7つの封印が解かれる際、白馬、赤馬、黒馬、青白い馬と、四頭のウマに乗った騎手が次々に登場するが、これらは来るべき災い、神の懲罰を示すものとされる（6：2-8）。一方、神の裁きの後、最後に現れる「白馬の騎手」は、勝利者キリストの象徴である。

キリスト教の聖人でウマとともに描かれるのは、落馬をきっかけに回心した聖パウロ、荒馬に蹄鉄を打つ際、一旦脚を切り落として蹄鉄を打ち、その脚を元に戻したという聖エリギウス。また、龍を退治する聖ゲオルギウス、マントを貧者に与える聖マルティヌス、狩りの途中でキリストを幻視する聖エウスタキウスらで、しばしばウマに乗った姿で描かれる。

[01] 太陽神ヘリオス　トロイア、前390年頃、ベルリン美術館／[02] 太陽神としてのキリスト　ローマ、サン・ピエトロ大聖堂地下墓所／[03/04] 紋章の図案例（[04] はナイジェリアの国章）／[05] ブラウンシュヴァイク゠リューネブルク公家の紋章としてのウマ、金貨、1691年

[06] アッシリアの戦車と騎兵　レリーフ、ニムルド出土、前865年頃、大英博物館／[07] ケルトのウマの女神エポナ　2世紀頃、ブレゲンツ出土、フォアアールベルク州立博物館（オーストリア）／[08] ウマをかたどった馬具　青銅製、ルリスタン（イラン）出土、前1200年頃／[09] トロンハイムの太陽の馬車　前1000年頃、コペンハーゲン、国立博物館／[10] 鯨骨製のプレート　9世紀、ナムダレン（ノルウェー）出土

● ウマ

[11]「ホルンハウゼンの騎手」、石彫、700年頃、ハレ、市立博物館／[12] 太陽、月、五芒星とウマ　木彫、19世紀、シュレスヴィヒ・ホルシュタイン州立博物館／[13] ペガソス　エトルリア、前5世紀、ヴァチカン美術館／[14] 馬具、ルリスタン出土、前1200年頃

[15] 野に出かける騎士 (5月の風景)　タペストリー (部分)、バルディショルの教会旧在、12世紀前半、オスロ、国立美術館
[16] 猟犬を連れた馬上の戦士たち　アッティカ、前6世紀後半、大英博物館

● ウマ

[17] 聖ゲオルギウスと龍　ベルント・ノートケ作、木彫、1489年、ストックホルム大聖堂

[18] 白馬の騎士と、鳥たちに呼びかける天使（「ヨハネの黙示録」19：11-18）、「バンベルクの黙示録」、1000年頃、バンベルク、市立図書館
[19] 聖パウロの回心（馬上で天からの光と救い主の声を受け、落馬する場面）　写本挿画、13世紀、パリ、サント・ジュヌヴィエーヴ図書館
[20] 聖エリギウスの奇蹟（ウマの脚を切り落として蹄鉄を打ち直し、脚をもとに戻したという）　写本挿画、14世紀、ボローニャ大学図書館

● ウマ

[21] 火の馬が曳く火の車に乗って昇天する預言者エリヤ(「列王記下」2：17) ギリシアのイコン、17世紀後半

雄牛 おうし

Stier 独 bull 英 taureau 仏

▶▶ウシ（去勢牛）／雌牛

▶野生の力、男性的な活力を象徴
太陽や月と結びつき、豊饒のシンボルともなる。

◀エウロペの誘拐　エトルリアの壺絵、前580年頃

　豊饒のシンボル。また男性的な力の象徴。
　古代エジプトでは、聖牛アピスが崇められ、メンフィスの神殿においては雄牛がミイラ化され、大理石の棺に納められることもあった。
　インドでは、シヴァ神は聖なる牛ナンディン（ナンディー）を乗物とするが、この神は、リンガと呼ばれる男根像によって象徴される破壊神であり、ここでもウシは男性的な生殖力のシンボルとなっている。
　ギリシア神話では、白い雄牛に姿を変えたゼウスがエウロペを誘惑、その背に乗せて地中海を越えクレタ島へと渡った。エウロペは同地でミノス王を産んだとされる。
　雄牛を神への生贄とするのは、一般に地上における豊饒を願うものと考えられ、ゲルマン人たちも雄牛を聖なる犠牲として捧げた。またフランクの王の乗る車は、雄牛に曳かれることが多かった。
　キリスト教美術においては、雄牛は「夜」のシンボルであり、またしばしば背中に翼をつけた姿で、福音書記者聖ルカを象徴する。
　紋章としては、角をもつ頭部のみが示されることが多く、フォン・メクレンブルク家やスイスのウーリ州などの紋章にあしらわれている。また2本の角の間に、三日月などが添えられることも多い。
　星座としては「おうし座」として北天に輝き、これは占星術における黄道十二宮の「金牛宮」に対応する。

[01] 紋章の図案例（[01] はウーリ州、[05] はフォン・メクレンブルク家の紋章。また [04] は「去勢牛」（→「ウシ」の項参照）

● 雄牛

▶その活力ゆえに太陽と結びつけられ、すでに先史時代の洞窟絵画に描かれる野牛も、角のあいだに日輪をもつことがある。また古代エジプトの聖牛アピスも、やはり2本の角の上に太陽を乗せている。

一方、角の形状や豊饒のシンボルとしてのかかわりから、雄牛は月とも縁が深く、角の間に三日月をもつこともある。また豊饒を祈願しての生贄、雄牛崇拝も古来さかんにおこなわれ、とりわけクレタ島のそれが有名。半人半獣のミノタウロスの神話や、雄牛の上を跳躍する儀礼など、多くの痕跡が残されており、そもそも左記のエウロペ誘拐の神話にしてからが、この地の宗教儀礼との関連をうかがわせる（R. グレーヴスは、月の巫女が生贄である太陽の雄牛にまたがる古い時代の図像との関連を指摘している）。

雄牛を屠る儀式はまた、ペルシア起源でヘレニズム期に西欧に入った密儀宗教、ミトラス教においても、重要な役割を演じている。

占星術における「金牛宮」は、黄道十二宮の2番目の宮。春の第2宮でもあり、太陽はここを、4月21日から5月21日にかけて通過する。金星がここを「宿」とし、四大元素の「地」に対応する。

[06] バビロン、イシュタル門の雄牛、前570年頃、ベルリン美術館／[07] エウロペの誘拐　ヨスト・アマン画、1579年　[08-13] 牛頭図 [08] シドン（シリア）[09] ミュケナイ文明期のギリシア [10] エル・オベイド（シュメール）[11] エジプト、古王国時代 [12] クライヴォア（ルーマニア）[13] トゥルネー、キルデリクの王墓より出土）／[14] シヴァ神と聖なる雄牛ナンディン（ナンディー）

[15] 聖牛アピスとその舟　棺台レリーフ、メンフィス出土、カイロ博物館
[16] 狩猟の図（外周に追われる雄牛などの姿がみえる）　ウガリット出土、前 1450-1350 年、ルーヴル美術館

● 雄牛

[17] 牛跳びの図　クノッソス出土、前1500年頃、イラクリオン博物館／[18] 牛頭図　土器装飾、アルパチア（イラク）出土、前4500年頃
[19] 壺を捧げる雄牛　銀、イラン、メトロポリタン美術館／[20] リラの共鳴箱　ウル（シュメール）出土、前2600年頃、大英博物館

[21] 雄牛を屠るミトラス神　2世紀、ルーヴル美術館／[22] 奉献用の雄牛頭像　カルタゴ、3世紀、ルーヴル美術館
[23] 福音書記者ルカとそのシンボル（雄牛）　写本挿画、860–880年、ケルン、大聖堂宝物館

● 雄牛

[24] 4月の風景（右手に「金牛宮」のシンボルとしての雄牛がみえる）「マルグリット・ドルレアンの時禱書」、1430年頃、パリ、国立図書館

オオカミ
[狼]

Wolf 独 wolf 英 loup 仏

▶生命を脅かす自然の脅威、畏怖すべき自然の象徴、あるいは恵みと破壊の双方をもたらす自然のシンボル

◀「擬アルベルトゥス・マグヌス文書」、1531年

イヌの祖先種とされ、シェパードのように直接にオオカミの血を引く犬種も多い。またキツネとも分類上近縁である。

よく知られたローマの建国神話では、見棄てられた双子のロムルスとレムスを、雌オオカミが乳を与えて育てたとされる。一方北欧神話では、悪の原理の象徴である〔フェンリル狼。ラグナレクの最後の戦いで繋がれた鎖を引き裂き、太陽を呑み込む〕。またゾロアスター教徒の間では、オオカミはザラスシュトラ(ゾロアスター)が対決する悪神アフリマンのシンボルであった。

とりわけヨーロッパでは各地に、何かのきっかけで狼に変身する「人狼」(オオカミ人間、狼男)についての記録が数多く残されている。またドイツのメルヘンにおいても、「赤ずきん」に代表されるように、オオカミは悪と偽りの化身である。

なおコヨーテやジャッカルもまたオオカミの仲間であり、前者は太平洋岸の北米先住民の間で、〔火をもたらす〕文化英雄として活躍、クマと敵対する存在となっている。

[01] コヨーテ 儀礼用の楯(?)、アステカ、1500年頃、ウィーン、国立民族学博物館
[02-05] 紋章の図案例([02] ヴュルフラート [03] ムルハルト [04] ヴォルフハーゲン [05] ヴォルフライン)

● オオカミ

▶日常的に飼育する家畜を襲う、ごく身近な「敵」──とりわけヨーロッパの人びとにとっては、クマ、イノシシと並んで、身の回りに実在した恐怖の対象となる「猛獣」であり、野蛮で悪魔的なシンボルとなることが多い。

しかし一方で、神話において重要な役回りを担うことも少なくはなく、ギリシア神話では、闇のなかでも目が利くことから（あるいはその眼が暗闇で光を放つことから）光のシンボルとなり、太陽神アポロンにつき従う動物となっている。北欧神話では、主神オーディンが2頭のオオカミ、ゲリとフレキを連れている。

またローマの建国神話ように祖先がオオカミの乳に育てられたと伝えられたり、モンゴル（「蒼き狼」）をはじめとして、オオカミをみずからの祖先、あるいは「天の動物」とみなしているケースもある。

キリスト教においては、もっぱら信徒（子羊の群れ）を脅かす悪魔の象徴で、動物寓話でも、腹黒さと狡猾さが強調される（「羊に説教するオオカミ」や「オオカミとツル」など。後者はイソップ寓話「オオカミとサギ」からの継承で、オオカミの喉にかかった骨を取り除いてやった鳥が返礼を要求すると、オオカミの口から無事に首を抜けただけでもありがたいと思え、と諭される、というもの）。

一方聖人伝においては、この恐るべき獣を従順にする「奇蹟」がしばしば強調される。聖フランチェスコ（グッビオの狼）や、聖ブラシウス（寡婦のもとから豚を奪ったオオカミに、その獲物を返させたという）の逸話がよく知られていよう。

錬金術では、ライオンもしくは太陽を呑み込む寓意画は、不純な黄金をアンチモン（「灰色のオオカミ」と呼ばれる）で純化する過程を指すという。

[06] オオカミとサギ 「イソップ寓話集」（1497年版）、フィレンツェ、国立中央図書館
[07] 魔女がオオカミに姿を変え、旅人を襲う　H.ヴァイディッツ画、1517年

[08] ロムルスとレムスに乳を与える「カピトリーノの狼」(双子の像は15世紀につけ加えられたもので、本体の雌オオカミ像の成立はローマ建国伝説の発生より古い可能性もあるという) ブロンズ、エトルリア、前500年頃、ローマ、カピトリーノ美術館／ [09] オオカミをかたどった把手、酒壺、ロレーヌ地方、前450年頃、大英博物館／ [10] 双子を養う雌オオカミの発見 モザイク、3世紀、ラリーノ市庁舎（イタリア）

● オオカミ

[11] ロムルスとレムスの発見 「フランクスの小箱」、ノーサンブリア地方、700年頃、大英博物館／[12] みずからの脚を噛むオオカミ（獲物に忍び寄ろうとしたが、物音をたてて番犬に気づかれたのを罰しているのだという） イフリーの教会（オックスフォードシャー）

lupus a rapacitate dč. fabula. Certe si se p'sin
unde z meretces lupis senserit deponit ferocitati
ucctuns. qz amātiū bona de audatiam. Lupi toto anno

[13] 前脚を噛むオオカミ（前頁図 [12] 参照、別に、オオカミは脚を噛むことなく振り返ることができない、などとも伝えられる）　写本挿画、1280 年頃、シャロン・シュル・ソーヌ、市立図書館／[14] 王を貪り喰らうオオカミ　錬金術の寓意画（オオカミは水銀、王は黄金をあらわし、「王を殺すことによる蘇り」を示唆するという）、M. マイアー『逃げるアタランテ』（1618 年）

[15] ラグナレク（最後の戦い）における、フェンリル狼と英雄（オーディン？）の格闘　トールワルド十字架、10世紀頃、マンクス博物館（マン島）

[16] 聖エドマンド（イースト・アングリア王）の斬り落とされた首を護るオオカミ　写本挿画、1130年頃
ニューヨーク、ピアポント・モーガン図書館

● オオカミ

[17] 聖ブラシウスの奇蹟（貧しい寡婦から奪ったブタを返すよう聖人が諭すと、オオカミはそれに従ったという）　サーノ・ディ・ピエトロ画、15世紀、シエナ、国立絵画館／[18] グッビオのオオカミ（町を脅かしていたオオカミが、聖フランチェスコの説得に応じて人びとと共存しはじめる）　リュック・オリヴィエ・メルソン画、1878年、リール美術館

雄鹿 おじか

Hirsch 独 hart 英 cerf 仏

■雌鹿 めじか　Hindin 独 hind 英 biche 仏

▶光、豊饒、自然のシンボル、救済や洗礼を象徴することも。

◀雄鹿(部分) L.クラーナハ画、1532年

シカは植物のみによってみずからを養うので、雄雌を問わず、聖書では「清浄な」動物とされ、救済と洗礼による恵みのシンボルとなる。

狩人の守護聖人である聖フベルトゥスは、雄鹿とともに描かれる。これは聖人が、狩猟のさなか、角のあいだに光輝く十字架をもつ雄鹿と出逢い、これをきっかけに回心したことによるという〔聖エウスタキウスについても同様の伝説が語られる〕。

中国では、雄鹿は長寿を象徴し、不死のシンボルのひとつである。

紋章の図案としても大変好まれているが、わけても中欧での人気が高いようである。疾駆しているさまよりも、片方の前脚を軽くあげた、落ち着いて威厳のある姿勢で示されることが多いが、それよりさらによく見かけるのは、その枝角だけをあしらった紋章である。たとえばバーデン=ヴュルテンベルク州の紋章は、楯持ちとして左に雄鹿を配してもいるが、中央の盾に、枝角を3本並べた象徴的な図案〔ヴュルテンベルク家の伝統的な紋章図案という〕がみえる。

[01] 紋章の図案例（[01] バーデン=ヴュルテンベルク州の大紋章 [06] ヴュルテンベルク公家の大紋章 [10]「3本の枝角」の基本モチーフ／[05] は雌鹿）

● 雄鹿

▶木の枝のような角を通して植物全般、とりわけ樹木のもつ象徴的意味を分かちもち、またそれが定期的に生えかわることから、時の経過、若返り、復活などのシンボルとされる。たとえば北欧神話では、宇宙樹ユグドラシルの樹冠で4頭の雄鹿が若芽（時間）や花（日）や小枝（季節）をついばみ、時の移ろいを象徴している。またおそらくはやはり角のかたちから、太陽や光のシンボルともなる。

一方ギリシア神話では、「動物たちの女主人」アルテミスにつき従い、ケルト神話でもやはり「動物たちの主」ケルヌンノス神が、しばしば雄鹿の角をもった姿で表現されるなど、森や自然の豊饒を象徴する存在となっている。

古代ギリシア・ローマでは、雄鹿は毒ヘビの敵と信じられたが、これは『フィシオログス』や中世の動物寓話集などにも受け継がれ、雄鹿は水を口に含むと大地の割れ目に向けて吐き、ヘビが出てきたところを踏みつぶす、と説かれている（水は信仰、ヘビは悪魔をあらわす）。また「詩篇」の一節、「涸れた谷に鹿が水を求めるように／神よ、わたしの魂はあなたを求める」（42：2）にもとづき、キリスト教の図像では、泉や川で喉をうるおす雄鹿の姿は、神を渇望する信者の魂を示したものと解釈される。

錬金術の図像では、アルテミス（ディアナ）女神とのかかわりから、月、または銀に関連したシンボル。水浴する女神の姿を目にして雄鹿に姿をかえられ、猟犬をけしかけられたアクタイオンの姿が、金属変成の寓意として示されることもある。

中国では、寿千歳の仙獣とされるほか、「鹿」と「禄」が同音であることから、富貴のシンボルでもある。「禄」は「福禄寿」の三徳のうちの1つで、財産に恵まれることをいう。

雌鹿は、一般に穏やかな母性のシンボル。ギリシア神話では、女神ヘラとアルテミスの聖獣。ただし中央アジアなどには、雌鹿を太母的なトーテムとして崇めている民族もあるという。

[11] 月（＝ディアナ女神）の影響下で雄鹿に姿を変えるアクタイオン　錬金術の寓意画（『ヘルメス学の博物館』、1678年）
[12] スキタイの雄鹿　柄の先の飾り、ブロンズ、前500世紀頃、エルミタージュ美術館
[13] 雄鹿の角をもつケルトのケルヌンノス神（手にトルクとヘビをもつ）ゴネストロップの大鍋、前1世紀、コペンハーゲン、国立美術館

[14] シュメールの怪鳥イムドゥグド（頭部はライオン）と2頭の雄鹿　エル・オベイド、前3000-2340年頃、大英博物館／[15] 日輪のなかの雄鹿　アラチャ・ヒュユク（アナトリア）、前2300年頃／[16] シカとヘビの姿をした精霊　モチェ文化期、ペルー／[17] 太陽と月が描かれた雄鹿　アラチャ・ヒュユク／[18] シカの精霊をかたどった土器（高貴な戦士の装い）　モチェ文化期、ペルー／[19] コストロムスカヤの黄金の雄鹿　留金、スキタイ、前5世紀、エルミタージュ美術館

● 雄鹿

[20] 聖フベルトゥスの奇蹟(雄鹿の角の間に光り輝くキリストの姿を目にしたという)　大修道院長杖(聖フベルトゥス騎士修道会)、アウクスブルク、1720-30年頃、ウィーン、美術史美術館

tissima. Adumnader & uirginem statim uenit man
suetus & insinuere secollocat. Et dumcalefis̄ & siccū
portat festinans indomo regis. Namnullus eum
uenator adp̄hendere ual& Itasaluator noster ē
dequo ppheta dixt. Erexit cornu salutis nobis indo
mo dauid. Quem enim instīn uideretur, nulli reges
nulliq. potestates malignae ualuerunt nocere eum.
cum uerbum caro factū ē & habitauit in nobis.

DE CERUO Phisiologus dicit quia
inimicus ē draconis & p̄sequitur occidere eū uult.
Dum fugerit draco antē eum & absconderit se in
scissuris ueloci cor uiri uadit ad fontem & im pla
uisceraru aqua multa & ueniens uomens post ea
turbat ur draco abaqua exit & absorb& eum cer uus
Itaque dn̄s ihs xp̄s ē. draconē magnum diabolum

[21] 龍（あるいはヘビ）を湧き水で追い出し、退治する雄鹿　『フィシオログス』ベルン写本、9世紀半ば、ベルン、市立図書館

● 雄鹿

[22]「生命の樹」としての十字架の根元から水を飲む雄鹿たち　ローマ、サン・クレメンテ聖堂、主祭壇後陣モザイク、12–13世紀頃

[23]「動物たちの女主人」としてのアルテミス　デロス島、6世紀初／[24] [00] ケリュネイアの雌鹿（黄金の角をもつという）の捕獲——ヘラクレスの第3の功業　大理石浮彫、コンスタンティノポリス、6世紀半ば、ラヴェンナ、国立博物館／[25]「エフェソスのディアナ」トーマス・テオドール・ハイネ画、「アメテュスト」誌、1905年

● 雄鹿

[26] ディアナ像　銀製（枝角はサンゴ製）、アウクスブルク、1600年頃／[27] 聖アエギディウスと雌鹿（聖人は洞穴で雌鹿に養われたという）1500年頃、ロンドン、ナショナル・ギャラリー／[28] 白鹿像　ウィルトン二連祭壇画背面（白鹿はリチャード2世の副紋章という）、14世紀末、ロンドン、ナショナル・ギャラリー

雄羊 おひつじ

Widder 独 ram 英 bélier 仏
■子羊 こひつじ Lamm 独 lamb 英 agneau 仏

▶男性の生殖力と力強さのシンボル
（子羊は）柔和、無垢、純潔の象徴

◀白羊宮の象徴記号としての雄羊、中世の木版画

　雄羊はしばしば生贄の獣に選ばれ、とりわけ豊饒のシンボルとして、収穫の感謝を捧げるための犠牲獣として差し出されることが多かった。すでに古代エジプトで、また西アフリカや中国でも、これにまつわる象徴的な表現が確認できる。

　紋章においては、雄ヒツジは常に角を強調した姿で描かれる。

　これに対して子羊は、「神の子羊」として受難（と死、そして勝利）のキリストを象徴し、しばしば勝利をあらわす十字旗とともに描かれる。復活祭でおなじみの「イースターラム」〔子羊の焼き型を使ったケーキ〕などを通じて、その象徴的意味は今なお息づいている。

　そして雄羊もまた、みずからの群れを護るキリストのシンボルとなることもあり、さらに「生贄の獣」としては、アブラハムが子のイサクを奉献しようとしたあと、〔神の意を受けて〕その身代わりに捧げられた動物としても登場する（「創世記」22：1以下）。

　星座の「おひつじ座」は北天に輝き、黄道十二宮の最初の宮（白羊宮）となっている。

[01] 雄羊の血を生贄に捧げる　アッシリアの供犠、ニネヴェ、前680年頃／［02/03］紋章の図案例
[04] 十字旗をもった「神の子羊」　M.ルターの印章（薔薇の紋章とともに、版権のしるしとして用いられた）

● 雄羊

▶ヒツジが古来しばしば犠牲獣に選ばれてきたことは、「贖罪の羊」という表現の示す通りだが、シンボルとしての雄羊は、むしろ男性の生殖力と力強さをあらわすことが多い。

古代エジプトでは、創造神クヌムが雄羊の頭をもつ姿でイメージされた。

古代ギリシア・ローマでは、エジプトの太陽神アメンが最高神ゼウス（ユピテル）と習合、雄羊の頭をもつゼウス・アモンとなった。またインドラ神やヘルメス神の聖獣でもあり、雄羊をかつぐヘルメス神の姿は、「よき羊飼い」としてのキリストのイメージの原型になったとされる。

キリスト教美術においては、上記の「イサクの奉献」の場面と結びつくことが多く、これは人びとの「身代わり」として受難したキリストの「予型」と解される。

占星術における「白羊宮」（ラテン名アリエス）は、黄道十二宮の最初の宮。太陽がここを、春のはじめ、3月21日から4月20日にかけて通過する（ここから復活のシンボルともなる）。火星がここを「宿」とし、四大元素の「火」に対応する。

「金羊毛」は、翼を持つ金色の雄羊の毛皮で、ギリシア神話の伝える秘宝のひとつ。黒海の彼方の地コルキスで眠らぬ龍が護るとされたが、イアソンと50人の勇士がアルゴー船に乗って同地に向かい、これを入手する。

子羊は、穏和で忍耐強いことと、その白い毛色から、柔和、無垢、純潔のシンボル。雄羊と同様に「生贄の獣」として好まれ、旧約聖書にも再三にわたって子羊が生贄として登場する。なかでも、イスラエルの民がエジプトを脱出する前に「過越の子羊」を屠り、血を戸口に塗りつけて神の怒りをやり過ごそうとする（「出エジプト記」11–12章）場面はよく知られる。旧約聖書では他に、子羊は弱者、貧者にたとえられることもある。

新約聖書では、洗礼者ヨハネがイエスを「世の罪を取り除く神の子羊（ラテン語でagnus dei）」と呼ぶ（「ヨハネによる福音書」1:29）など、子羊は救い主とその受難のシンボルとなり、死の克服の象徴として重んじられた。さらに「巻物を開く子羊」（5：1-14）などの黙示録の幻視をこれに重ね、十字杖や十字旗、また巻物や書物をともなった「勝利の子羊」や「神秘の子羊」などの図像が示された。

一方で子羊は、「のどかに草を食む羊の群れ」としてよき信徒のシンボルともなり、この場合キリストは「よき羊飼い」となる。

[05] ユピテル・アモン（雄羊の姿で、また角柱として示されることもあったという）　カルターリ『神々の姿』（1647年版）／[06] 雄羊の頭をもつクヌム神が、ろくろの上で王子を創り出す場面（左手ではハトホル女神が生命のしるし、アンクを差し出している）　第18王朝期、神殿浮彫（模写）／[07] 神の子羊──キリストの贖いの死の象徴

[08] 雄羊をあしらったギリシアの兜　前6世紀、セントルイス美術館／[09] 雄羊の頭部をもつミイラの姿で示された、太陽神ラーの魂（ネフティス女神、イシス女神に守護されている）　ネフェルタリ王妃の墓、第19王朝期／[10] 雄羊の頭部をかたどった首飾り（アイギス）　碧玉製、大英博物館／[11] 雄羊頭のスフィンクス（アムン神のシンボル）の列　カルナック神殿

● 雄羊

[12] 雄羊をかつぐヘルメス　前520年頃、ルーヴル美術館／[13] イサクの犠牲（神意にしたがい、アブラハムは息子イサクの代わりに、茂みに角をとられた雄羊を捕まえ献げ物とする）「960年聖書」レオン、サン・イシドロ参事会聖堂／[14] 音楽を奏でる雄羊と雄山羊　柱頭彫刻、1120年頃、カンタベリー大聖堂

[15] 金羊毛（ここでは生きた羊の姿であらわされている）の番をする龍と闘うイアソン　「教訓版オウィディウス」、1380-95年頃、リヨン、市立図書館／[16] よき羊飼い　2-3世紀、ローマ、ラテラノ博物館／[17] メンデスの羊　第26王朝期（前600年頃）、大英博物館／[18] 子羊をなでるモーセ　モザイク、6世紀、ラヴェンナ、サン・ヴィターレ聖堂

● 雄羊

[19] 羊をかつぐヘルメス　前6世紀、大英博物館／[20]「白羊宮」のシンボルとしての雄羊　「占星の書」、14世紀、パリ、国立図書館／[21] 7月の風景（麦刈りと羊毛の刈り取り）「ベリー公のいとも豪華なる時禱書」、1411–14年頃、シャンティイ、コンデ美術館／[22] よき羊飼い　3世紀末、ルーヴル美術館

[23] 子羊の礼拝（24人の長老が巻物をもつ「勝利の子羊」の前にひれ伏す、「ヨハネの黙示録」5：8）「ザンクト・エンメラムの黄金福音書」、870年、ミュンヘン、バイエルン国立図書館／[24] 12使徒の象徴としての子羊　ヴェネツィア、サン・マルコ大聖堂、11世紀末

● 雄羊

[25] 子羊の礼拝（「7つの角と7つの目」のある子羊を、「4つの生き物」と「24人の長老」があがめ礼拝する）ベアトゥス『黙示録註解』サン・ミリャン写本　10世紀末頃、マドリード、国立図書館

雄山羊 おやぎ

Ziegenbock 独　he-goat 英　bouc 仏

■雌山羊 めやぎ　Ziege 独　she-goat 英　chèvre 仏

▶生殖力、性的放縦、罪と穢れを暗示。
悪魔や魔女と結びつくことも多い

◀ C.ゲスナー『動物誌』(1669年版)

　ヤギはヒツジと同様に、古くから生贄の獣とされてきた。古代ギリシアでは、マラトンの戦い〔前490年、アテナイを中心とするポリスの連合軍がペルシアを破った〕に勝利した後、500頭ものヤギが捧げられたという。

　ファウヌスは、ローマの人びとにとって、野と森をすべる古いイタリアの神だったが、のちにこれがギリシアの牧羊神パンと同一視されるようになった。

　パンは、雄山羊の角と脚をもち、ディオニュソス祭などでシレノスとサテュロスを率いる、アルカディアの野の神。シュリンクスとよばれる牧人笛を巧みにあやつることでも知られるが、白昼に突然、姿をあらわすと、異様な騒音をたてて、「パニック」騒ぎをおこすのだった。

　ドイツ語で「ファウヌスのよう（ファウニッシュ faunisch）」といえば、「性欲が強い」の意となり、こうした連想から雄山羊もまた、性的欲望、強欲、そして奢侈のシンボルとなった。

　中世ヨーロッパでは、雄山羊は悪魔とも結びつけられ、かのメフィストフェレスも雄山羊の脚と角をもつとされていた。またある都市が包囲された際、ならず者に黒い雄山羊の毛皮を着せ、市壁の上で悪魔の踊りを踊らせたところ、敵方は、その都市が悪魔と同盟を結んで味方に引き入れたと思い込み、撤退したこともあったという。

[01] 紋章の図案例／[02] ライオンに捕らえられる雄山羊（またはアイベックス）　スキタイ様式の壁画、前5世紀頃、パジリク墳墓（南シベリア）
[03]「サバトの雄山羊」あるいは「メンデスのバフォメット」　エリファス・レヴィ、1856年

● 雄山羊

▶古くからの重要な家畜。ゾイナーによれば、ヤギは「おそらく最も早く家畜化された哺乳動物」で、草より低木の葉を好むため、砂漠ではヒツジよりも奥地まで連れてゆくことができ、またヒツジよりも乳の量が多いという利点があったという（これに対してヒツジは、羊毛、脂肪、肉質などの点ですぐれていた）。

古代インドの聖典ヴェーダでは、雄山羊は太陽と結びつけられ、火の神アグニの聖なる動物とされる。また北欧神話では雷神トールの車を曳く。

古代ギリシアでは、（左にもあるように）牧羊神パンの聖獣となるほか、ディオニュソス祭の供犠に捧げられ、またアフロディテのお供をすることもあった。

聖書においてはしばしば生贄の獣として言及され、たとえば、人びとの罪を贖う「贖罪の山羊」もしくは「身代りの山羊」として2頭が用意され、一方を屠ってその血とともに「すべての罪の汚れ」をもう一方にふりかけ、これを荒野に放逐したという（「レビ記」16章）。

一方で、悪臭を放つ不潔な動物として、不名誉なシンボルともなり、「最後の審判」では、選ばれた人びとが「羊」であらわされるのに対して、「山羊」は罪ぶかい、地獄に堕ちる者を象徴する（いわゆる「羊と山羊を分ける」場面、「マタイによる福音書」25：31以下）。「羊飼いが羊と山羊を分けるように、彼らをより分け、羊を右に、山羊を左に置く」（25：31）。

[04]

中世以降は、悪魔は雄山羊の角とひづめをもつものとイメージされ、魔女の乗物ともなり、さらに「悪徳」の擬人像のうち、「淫欲」とともに描かれることも多かった。

これに対して**雌山羊**は、幼いゼウスを密かに養い育てたというアマルテイアのように、豊饒、豊かな自然のシンボルとなることが多い。また女神パラス・アテネが身につけるアイギス（胸当てあるいは肩当てのようなものとも、楯であったともいわれる）は雌山羊の皮でできていたとされ、この場合はなんらかの魔術的・呪術的な力のシンボルとなっているといえよう（ちなみに上記の「羊と山羊を分ける」場面の図像でも、「山羊」はしばしば「雌山羊」として示される）。

なお星座の「やぎ座」ならびに占星術の「磨羯宮」については、「アイベックス」の項を参照。

[05]

[06]

【04】中世の動物寓話集、13世紀初／【05】北欧神話の雷神トールの車を曳く雄山羊、19世紀末の挿画／【06】キツネまたはハイエナが（家畜化された）雄山羊・雌山羊を連れ歩く諷刺画の一場面　第19-20王朝期、ルクソール出土のパピルス写本（模写）、大英博物館

[07] 牧人ダプニスを追うパン神　前480-470年頃、ボストン美術館／［08］ダプニスに笛の吹きかたを教えるパン神　前3-2世紀頃、ナポリ、国立博物館／［09］笛を吹くパン神　エトルリア、前4世紀、大英博物館

● 雄山羊

[10]「羊と山羊を分ける」 ラヴェンナ、サンタポリナーレ・ヌオーヴォ聖堂、身廊側壁モザイク、6世紀／ [11] 中世の動物寓話集、13世紀初／ [12] 舗床モザイク（周縁部装飾） アンティオキア、3世紀後半／ [13]「贖罪の羊」 ウィッドカムの教会（デヴォン）／ [14]「供物を運ぶ男たち」の壁画（部分） プタホテップの墓、第5王朝期、サッカラ

[15] 豊饒神プリアポス（雄山羊とロバをしたがえる）　V. カルターリ『神々の姿』(1571年版) ／ [16] メルクリウス（ヘルメス）神（雄山羊・雄鶏とともに）　カルターリ (1647年版) ／ [17]「魔女の夜宴」　フランシスコ・デ・ゴヤ、1797-98年頃、ラサロ・ガルディアーノ美術館

● 雄山羊

[18]「魔女の夜宴」 ハンス・バルドゥング・グリーン画、1510年／[19]「淫欲」の寓意画 ジャック・カロ画、17世紀前半
[20] 酩酊のバッコス神とその従者たち（シレノス、雄山羊の姿もみえる） カルターリ（1647年版）

雄鶏 おんどり

Hahn 独　cock 英　coq 仏

■雌鶏 めんどり　Henne 独　hen 英　poule 仏

▶太陽、光、覚醒、警戒のシンボル
性的な活力の象徴となることも

◀ C. ゲスナー『動物誌』(1669年版．

　雄のニワトリは古くから、血の気の多さと闘争心のシンボルとみなされ、闘鶏はいたるところで、抜群の人気を誇る見世物であった。
　雄鶏はまた、夜明けを告げて夜の悪霊を追いはらう鳥であり、初期キリスト教時代の墓石や石棺には、復活の日の朝における魂の目覚めの象徴として、雄鶏の姿が刻された。
　使徒ペトロは、「あなたは、今日、今夜、鶏が二度鳴く前に、三度わたしのことを知らないと言うだろう」(「マルコによる福音書」14：30)というイエスに予告され、三度の否認ののち二度目の鳴き声とともに師の言葉を思い出して泣く(同14：72)。このためペトロは雄鶏とともに描かれ、時計職人の守護聖人ともなっている〔キリストの受難具に数えられることもあるという〕。
　ニワトリはラテン語でガルス gallus と呼ばれるが、これは「ガリア人」の意にもなるため、ガリア、のちにはフランスのシンボルとなり、硬貨や印璽、軍旗などにしばしばあしらわれた〔とりわけフランス革命当時に好まれた〕。
　教会の屋根などにみかける風見鶏は、風向きを知り天候を予測するという実用的な用途もさることながら、悪霊除けや不断の警戒といった意を込めた護符としての意味も、小さくなかったことだろう〔風見鶏自体は変節、無定見のシンボルともなる〕。
　早くから飼育がさかんであったニワトリは、世界各地でさまざまに改良され、新たな品種が産み出されているが、なかには観賞用のものもあり、もっとも有名なのは4mにも及ぶという長い尾羽をもつ日本産のオナガドリで、その近縁種は、ドイツではフェニックス・フーン (Phoenix-huhn) もしくはヨコハマ・フーン (Yokohama-huhn)〔フーン Huhn はニワトリの意〕などの名で親しまれている。
　フェニックス(不死鳥)はいうまでもなく、みずからを燃やしたのち、灰のなかから再び復活するとされた伝説上の鳥で、永遠の若返りのシンボル。その原型をめぐっては、サギ、クジャクなどともに、ニワトリと同じ科に属するキジもしばしば候補にあがることがある(「サギ」の項も参照)。

[01]「疲れを知らぬ声」——ときをつくる雄鶏『シンボル図像集』、1702年

● 雄鶏

▶朝を告げる鳥として太陽、光、覚醒、警戒と結びつき、またその攻撃性や活力ゆえか、生殖能力のシンボルとなることも多い。

　神々との関係について補足しておけば、油断なき見張りとして女神アテナの、好戦的なところから軍神アレスの、病を払うところから医神アスクレピオスの、さらに抜け目ない駆引の神ヘルメスなどのお供をつとめることがある。一方北欧神話にはグリンカムビ（黄金のとさかの意）という雄鶏が登場し、アースガルズに架かる虹の橋の番をしている。

　ヘレニズム時代の謎めいた霊的存在、アブラクサスは、しばしば雄鶏の頭をもち、両脚がヘビという姿で護符などに描かれている。また視線を向けられただけで落命するという邪眼の主とされる、空想上の怪物バジリスクも、中世以降はしばしば雄鶏の頭に下半身がヘビという姿でイメージされる。

　なお左で最後に触れられているオナガドリについては、明治初期に横浜から欧州に向け輸出されたと伝えられ、たしかに類似の品種が欧州でも「ヨコハマ」の名を冠して親しまれているという。ただし外見は似ているものの、厳密に「オナガドリ」と同定できるかについては疑問の余地が残るようである（ウィキペディアによる）。

　ちなみに雌のニワトリ、雌鶏はシンボルとしては雄鶏と異なる意味をもち、卵を産むことから、豊饒・多産の象徴。またその卵を抱く姿から、忍耐、辛抱強さのシンボルとなり、中世の自由七学芸のなかでは、修得に忍耐が欠かせない「文法」と結びつけられる。一方で黒い雌鶏は、魔女や悪魔の眷属とみなされ、黒魔術などで生贄に用いられることもあったという。

[01]

[02] [03]

[04] [05] [06] [07]

[02]アブラクサス（鶏頭蛇尾の神霊）　グノーシス派の護符／[03]「おのれ自身の災厄」──鏡をのぞき込むバジリスク（邪眼がみずからに跳ね返る）『シンボル図像集』／[04] 雄鶏を描いた陶片　王家の谷、第19王朝期（前1200年頃）、大英博物館／[05-07] 紋章の図案例（[06] は雌鶏）

[08] メルクリウスと雄鶏　モザイク、パンノニア出土、3世紀、ウィーン、州立博物館／[09] ブロンズ製の器、ケルン出土、ローマ帝政期／陶製の雄鶏　1世紀頃、マインツ、州立博物館／[11] ニワトリの飼育　『健康全書』、14世紀末、ウィーン、国立図書館／[12] キツネの死んだふりに欺かれる雄鶏たち　床モザイク、13世紀、ムラーノ(北イタリア)の教会／[13] 争う雄鶏たち　ハッチ・ビーチャム(サマセット)の教

● 雄鶏

[14] ペトロの否認を予告するキリスト (「今夜、鶏が二度鳴く前に、三度わたしのことを知らないと言うだろう」)　ラヴェンナ、サンタポリナーレ・ヌオーヴォ聖堂、身廊側壁モザイク、6 世紀／[15] 「雄鶏に雌鶏が欠かせぬごとく、太陽は月を必要とす」　錬金術の寓意画 (相反する二原理の相互補完的必要性を説くという)　M. マイアー『逃げるアタランテ』、1618 年

カエル
[蛙]

カエル〔蛙〕 Frosch (独) frog (英) grenouille (仏)
ヒキガエル〔蟇・蝦蟇・蟾蜍〕 Kröte (独) toad (英) crapaud (仏)

▶月と豊饒、復活と再生のシンボル
一方で悪魔、異端、罪悪と結びつけられることも

◀神話的なヒキガエルの像　北米先住民の土器、モゴヨン文化、800年頃

〔ヨーロッパでは伝統的にカエル類を、比較的小型の「カエル」(ドイツ語でFrosch)と、大型の「ヒキガエル」(同、Kröte)に二分するが、前者の〕「カエル」は、古代エジプト以来、豊饒のシンボルである。これはナイル川が氾濫する前に決まって岸辺に姿をみせたことによるという。

これに対して、いくらか鈍重な印象のある「ヒキガエル」〔ヒキガエル科に属する種を中心に、姿などが似ているものの総称という〕のほうは、文化的に軽んじられ、疎んじられる傾向がある。ただしドイツの迷信などでは、この動物が不死身とみなされたり、また「金を生む存在」(Geldbrüter, money-breeder)となったりすることもある。

ちなみにドイツのメルヘン(カエルの王さま)で、王子が姿を変えられてしまうのは、「カエル」(Frosch)のほうである。

[01/02] C. ゲスナー『動物誌』(1669年版／[01]は「カエル」、[02]は「ヒキガエル」) ／ [03/05] 紋章の図案例
[04] ヒキガエル(Bufo)とヒキガエル石　アルベルトゥス・マグヌス『動物誌』(独語版、1545年)

● カエル

▶カエルは古来、繁殖力の強さと、卵からオタマジャクシを経て、きわだった変態をみせることから、復活と再生のシンボルとされてきた。エジプトでは、左記のナイル氾濫のイメージも重なり、分娩の女神ヘケトはカエルの姿をしていると信じられた。

しかしキリスト教ではカエルは、もっぱらネガティヴなシンボルで、「出エジプト記」の「エジプトの災い」の第二に「蛙の災い」が数えられ (10:25-29)、また「ヨハネの黙示録」にも、龍や「偽預言者の口から、蛙のような汚れた三つの霊が出て来るのを見た」(16:13) とあるがごとくである。初期キリスト教時代の教父たちも、泥の中で生活するさまや騒々しい鳴き声をあげつらい、悪魔や異端のシンボルとしている。

一方で「ヒキガエル」のほうは、左にもあるとおり、あまり魅力的とはいえない外見と、体表の分泌腺から出す毒性のある粘液のせいで、よりネガティヴなイメージが重ねられ、悪魔の僕、魔女の宴の材料 (毒薬・媚薬の原料)、地獄で永劫の罰を受けた者を責めさいなむ存在などと考えられた。

錬金術の図像では、作業過程の出発点にあたる「原質」のうちの「水と土の部分」すなわち「硫黄」をあらわすといい、女性の乳房の上にヒキガエルをあてがう奇妙な寓意画がよく知られている。

また西洋中世の本草書などには、ヒキガエルの頭部にある「ヒキガエル石」についてしばしば言及され、解毒の効果があるものとして珍重された。

中国では伝統的に、月にはヒキガエル(蟾蜍)が住むものとされ、オタマジャクシから成体に変化する過程が月の満ち欠けになぞらえられてきた。このためむしろ上記のエジプトの「カエル」の例に似て、死と復活、豊饒のシンボルとされる。

また古代マヤなどでは、大地の象徴とされ、幻覚作用をもつ成分を分泌するゆえに重んじられたという。

[06] 月のなかの蟾蜍と玉兎 (左上)、太陽のなかの烏 (右上)　馬王堆1号墓出土帛画 (上部、模本)、前2世紀
[07/08] カエルをかたどった彩色土器　ナスカ文化期、ペルー

[09] 鎖でつながれたガマガエルとワシ　錬金術の寓意画（揮発物の固定、あるいは凝固物の揮発をあらわす）、M. マイアー『黄金の卓の象徴』(1617年)
[10] ヒキガエルによる乳の吸い出し　錬金術の寓意画（ヒキガエル＝硫黄を、乳＝水銀で養うことの寓意）、M. マイアー『逃げるアタランテ』(1618年)

● カエル

[11]「サバジオスの手」(サバジオス儀礼で用いられたとされる謎めいた護符) ブロンズ、帝政期ローマ、1–2世紀頃、ルーヴル美術館
[12] フラウ・ヴェルト (世俗の虚栄を示す女性の擬人像/正面は美しいが、背面にはヘビやカエルがはりつく) 1300年頃、ヴォルムス大聖堂
[13] ヒキガエルの奉納像 蠟製、ミュンヘン、18世紀/[14] カエル (またはヒキガエル) のペンダント ドイツ、北イタリア、18–19世紀

[15] 天使が「神の怒りを盛った鉢」を川に注ぐと、龍や獣などの口からカエルのような「汚れた霊」が出てくる(「ヨハネの黙示録」16:8-16)
「バンベルク黙示録」、11世紀初、バンベルク、州立図書館

● カエル

[16] 天使に滅ぼされる悪の軍勢（中央にヒキガエルのような悪霊の姿がみえる）
ヒエロニムス・ボス「最後の審判」（部分）、祭壇画、1510年頃、ウィーン、造形美術アカデミー絵画館

カニ
[蟹]

Krebs/Krabbe 独 crab 英 crabe 仏

▶海、月、女性とかかわりの深いシンボル
キリスト教では復活の象徴

◀巨蟹宮の象徴記号としてのカニ　中世の木版画

▶西洋では伝統的に、立派なハサミ（鋏脚）をもつロブスターなどのウミザリガニ（分類上はエビの仲間）の類も、同じように「カニ」と呼ぶことがあり、シンボルとしてはしばしば、とくに区別せずに用いられる。

水とのかかわりが深いことから、カニは海、月、女性に結びついたシンボルとなり、中世ヨーロッパなどでは、妊娠促進の効果があると信じられた。また大洪水の予兆とみなされることもある。

古代ギリシア・ローマではヘビの敵とされ、雄鹿はヘビに嚙まれるとカニを食べて毒を消すなどと語り伝えられた。

キリスト教世界では、脱皮をくりかえすことから、復活の象徴ともなった。

占星術においては、黄道十二宮の4番目の宮で、太陽は6月22日から7月22日にかけてこの宮を通過する。月がここを「宿」とし、四大元素の「水」の宮。人体との照応関係を示す図像では、しばしば胸部との対応が示唆される。

ヒポクラテス以来、腫瘍（癌）は「カニ」を意味する言葉で呼ばれ（ラテン語ならcancer）、その由来については、病痕がカニの甲羅に似ていることによるとも伝えられるが、真偽のほどは不明。俗信などでは、カニがこの病気をもたらす悪霊とみなされることもあるという。

[01] カニをあしらった貨幣　シチリア、前3世紀頃、大英博物館
[02/03] 紋章の図案例（[02] フォン・ミュールハイム家 [03] クリフテンシュタイン家）

● カニ

[04] フィレンツェ、サン・ジョヴァンニ洗礼堂、床モザイク、13世紀／ [05] アミアン大聖堂、西正面扉口彫刻、13世紀／ [06] サクラ・ディ・サン・ミケーレ修道院（北イタリア）、13世紀／ [07] パリ、ノートルダム大聖堂、西正面扉口彫刻、14世紀／ [08] 黄道十二宮と人体との照応図（部分）、「ベリー公のいとも豪華なる時禱書」、15世紀、シャンティイ、コンデ美術館

[09] 巨蟹宮のシンボルとしてのカニ 『占星の書』、14世紀、パリ、国立図書館／ [10] 噂の女神ファマとカニの曳く橇 (カニは腫瘍との関連から、噂が"致命的"であることを暗示するともいう) ヨスト・アマン画、1579年／ [11] 巨蟹宮のカニ、11世紀、ケルン、ライン博物館／ [12] オケアノス神 (頭部にカニのハサミがみえる) と凱旋するネプトゥヌス、アムピトリテ 3世紀、バルドー美術館

● カニ

II.
Erschreckliche grosse Krebs/welche
auch die Leute ombbringen können.

[13]

Humer odder Humerus der groß Meer Krebs.

[14]

[13] 難破に見舞われた船乗りたちを襲う巨大ガニ　デオドール・ド・ブライ画、独訳版東方旅行記集成、1600年
[14] 人を襲う巨大ガニ　アルベルトゥス・マグヌス『動物誌』、独語版、1545年

カメ
[亀]

Schildkröte 独 tortoise/turtle 英 tortue 仏

▶大地を支える動物
また静的な力、節度、長寿、保護のシンボル

◀「ゆっくり急げ」(Festina lente) エンブレム集、1640年

　その祖先種は、現存する爬虫類のなかでもかなり早い時期に出現〔中生代三畳紀後期、約2億1000万年前〕、見方によっては、かの恐竜たちより古くから地球上にいた可能性もあるという。

　中国では、宇宙全体を象徴する動物とみなされ、弧を描くその背中は天の穹窿を、平らな腹部は海に浮かぶ陸地をあらわすものと考えられた。このためにシンボルとして非常に尊ばれ、長寿、堅固、持続などの象徴と見定められたのだった。

　インド神話でも、原初の「乳海攪拌」の場面で、大蛇を使って原初の乳海をかきまぜる神々の作業を支えるのは、ヴィシュヌ神の化身としてのカメ〔クールム〕である。またカメはヤムナー川〔ガンジス川の支流〕の女神ヤミーの聖獣でもある。

　一般にカメは、「堅実な歩み」のシンボル。精神の飛翔と結びつく「翼」をもたず、地上における物質的で着実なものごとの進行を象徴する。

　紋章としては、カリブ海に浮かぶケイマン諸島や、南太平洋のソロモン諸島の国章にその姿をみることができる。

[01] 四神の「玄武」(カメとヘビの姿が重ねられた中国の霊獣、方位の北を守護する) ／ [02-04] 紋章の図案例 ([02] グリュンハイデ (ドイツ、ブランデンブルク)、[03] ソロモン諸島 (楯中央の左右に小さくカメがあしらわれている) [04] ケイマン諸島)

● カメ

◆ 古代中国の宇宙論的なカメとして言及されているのは、おそらく「鼇」と呼ばれる巨大な海ガメのことであろう。中国ではほかに、宇宙の四方位を象徴する「四霊」の1つたる「玄武」がカメの姿で(あるいはカメに蛇のとりついた姿で)イメージされ、「北」の方位をあらわす。

古代ギリシア・ローマでは、カメは無数の卵を産むところから豊饒のシンボルとされる一方で、「静かで控えめ」な様子と甲羅に閉じこもる習性から、結婚生活における貞節を象徴するものともされた。また内部を保護する甲羅のイメージから、魔除けの護符としても用いられた。

アポロンの堅琴ははじめ、ヘルメス神がカメの甲羅に弦を張って奏でたところ、その音色が気に入ってわがものとしたと伝えられ、カメは西洋の弦楽器の起源ともかかわりのある動物である。

[05] 大地を支えるカメ　洗礼盤、ノッテベックの教会旧在、12世紀、ストックホルム、国立博物館／[06]「投げるために高める」(ワシは空中からカメを岩場に落として甲羅を割り、その肉を喰らうと伝えられた)　エンブレム集、1702年／[07] 龍の上に乗るミネルヴァと、カメを足下にするウェヌス(乙女は純潔を、妻は家を守るべし、とあり、カメは貞節のシンボルという)　エンブレム集、1565年　[08] ハエにたかられるカメ(堅固な甲羅をもつゆえにその攻撃をものともせずと、志操堅固の効用を説く)　エンブレム集、1539年

[09] 音算箱（正面に描かれた古楽器のうち、下段右隅に、カメの甲羅と雄山羊の角を用いた、ヘルメス神の手になる「原型」らしき姿の竪琴がみえる）
A. キルヒャー『普遍音楽』、1650年／ [10] 錬金術のシンボルとしてのカメ（その甲羅はヘルメス神が竪琴をつくりなした材料ゆえ、「賢者の素材」すなわちウィトリオル＝硝酸塩をあらわすという）　ホーセン・ファン・フレースウェイク『黄金の太陽』、1675年

● カメ

[11] 乳海攪拌の場面 ベルナール・ピカール画、1723年
(ヴィシュヌ神の第2の化身である、巨大なカメのクールマに、ヴィシュヌの座す聖なる山を載せ、大蛇ヴァースキを巻いて悪鬼と神々が双方よりこれを引く——するとやがて乳の海があらわれる。上部にはこの海より生まれた、神象アイラーヴァタ、神馬ウッチャイヒシュラヴァスらの姿もみえる)

[12] 琴を弾くウェヌスとクピド(左)／雄山羊に座しカメを踏みつけるウェヌス（右、カメは貞節の戒めを示すという）
V. カルターリ『古人たちの神々の姿について』(1571年版)

● カメ

[13]

[13] 2匹のカメを連れた男（カメは「淫欲」の寓意という）　カラヴァッジョ派の画家、17世紀前半、ウィーン、美術史美術館

カラス
[烏・鴉]

Rabe/Krähe 独 raven/crow 英 corbeau 仏

■カササギ[鵲] Elster 独 magpie 英 pie 仏

▶病、戦争、死などの凶兆
知恵にあふれる鳥として光と結びつくことも

◀ C. ゲスナー『動物誌』(1669年版)

　近縁のカササギともども、知恵のまわる、小憎らしい、そして「盗みをはたらく鳥」などとみなされることが多い(ロッシーニのオペラ『泥棒かささぎ』などを参照)。

　北米先住民の間では光と幸福をもたらす文化英雄とされることがあるものの、西アフリカでは悪霊とされ、ローマ人たちにとっても闇とかかわりの深い存在であった。北欧神話においては、2羽のカラス、フギンとムニン〔「思考」と「記憶」〕が主神オーディンの不気味な従者をつとめている。

　聖書では大洪水から40日後、ノアははじめカラスを窓から放すが、この鳥は「地上の水が乾くのを待って、出たり入ったりした」(『創世記』8:7)。俗に伝わるところでは、カラスはそのまま戻ってこなかったともいい、いずれにしても、オリーヴの枝をくわえてよき知らせをもたらしたハトとは対照的な存在となっている(誤った道をゆく異端、異教徒のシンボル)。

　キリスト教美術においてはまた、奸計をめぐらす悪魔の象徴ともなり、ドイツの俗信では、絞首台を予言する鳥ともいう。

[01/03] 紋章の図案例([01] カラス／ラーベナウ [03] カササギ／エルスターベルク) ※カササギは腹と肩羽が白い
[02] 死骸をあさるカラス(眼がいちばんの好物であるとされていた) 中世の動物寓話集、13世紀初、ブリティッシュ・ライブラリー

● カラス

▶ワタリガラス、ハシボソガラス、ミヤマガラスなどの比較的大きなカラスと、それ以外の小型のものとを呼び分ける地域もある〔たとえばドイツでは「大ガラス」は Rabe、小型の「カラス」は Krähe〕が、シンボルとしては両者はあまり区別されないことが多い。

黒い羽色や不気味な鳴き声から、病、戦争、死などの凶兆と結びつけられることの多い鳥であるが、一方では、その知恵の働きを多として、光や太陽に近い鳥とみなされることがあった。たとえば中国では、太陽に三本足のカラス（三足烏）が棲むと信じられ、古代ギリシアでは、太陽神アポロンにつき従っている。一説にはアポロンをデルポイに導いたのはカラスだともいい、他にも、ミトラス神を太陽のもとへ、アレクサンドロス大王をアモン神殿へ導いたなどとも伝えられる。

カラスはまた、預言者エリヤや、聖アントニウスと聖パウルスなどの荒野にすむ修道者たちに食べ物を届け、聖ベネディクトゥスに差し出された毒入りのパンをくわえて去ったともいう。

錬金術においては、「第一質料」を「賢者の石」へと変成させる過程のうちのひとつ、「黒化」（ニグレド）を象徴する。

近縁として名があがっている**カササギ**は、たしかに「泥棒」の汚名を着せられがちで、ロッシーニのオペラでは実際に、盗みの「真犯人」がカササギとわかりヒロインの嫌疑が晴れる筋書だが、「泥棒かささぎ」（die diebische Elster）という表現じたいは、さらに「身持ちの悪い女」という含みをもつこともある。カササギはまた「おしゃべり」の代名詞でもあり、時に魔女や悪魔に仕える鳥ともされる。一方中国では「喜鵲」と呼ばれ、喜びを告げる瑞鳥。西と東でこれほど対照的な扱いを受ける鳥もめずらしい。

[04] 玉座のオーディンに仕える2羽のカラス、フギンとムニン 19世紀末の挿画／[05] 甕を石で満たし、首尾よく水を飲むカラス エンブレム集、1646年／[06]「喜鵲眼前」中国の吉祥図／[07] 文化英雄としてのカラス 北米先住民（北西沿岸部地域）の図像

[08] 箱舟の窓から、カラスについでハトを放つノア　モザイク、ヴェネツィア、サン・マルコ大聖堂、13世紀頃
[09] カラスに餌をやるアポロン　前480-470年頃、デルフィ、考古学博物館

● カラス

[10] 錬金術の「哲学的作業」の過程を示す寓意画（一番底の龍は「賢者の素材」、ワシは「水銀」、そしてカラスは「腐敗」の過程を示す）　アンドレアス・リバウィウス『錬金術』、1606年／[11] 作業過程の寓意画としての「錬金炉（アタノール）」（下から2段目中央にカラス、「黒化」ないし「腐敗」を示す）　M. マイアー『黄金の三脚台』、1618年

ガン／ガチョウ
[雁／鵞鳥]

Gans 独 goose 英 oie 仏

▶大地を支え、天空と結ぶ動物
　警戒、豊饒、家庭のシンボル

◀ガンの飛翔　フリードリヒ2世『鷹狩りの書』、1260年頃、ヴァチカン図書館

太古より世界各地の神話において、重要な役割を担っている鳥である。

古代エジプトでは、大地を支える神〔アムン神か〕がガンの頭をもつ姿でイメージされることがあった。臆病で注意深い性質の鳥で、同じカモ科に属するカモとともに、生贄の動物として選ばれることも多かった。

古代ローマでは、ガンを家禽化したガチョウの飼育がさかんで、紀元前387年、ガリア人との戦いのさなかに、カピトリヌスの丘に飼われていたガチョウたちが、〔見張りのイヌたちが油断していたのとは対照的に〕けたたましい鳴き声をあげて敵襲を知らせ、ローマの危機を救ったという。

インド神話においては、創造神ブラフマーの乗る高貴な鳥である〔聖鳥を意味するハンサの名で呼ばれ、しばしばガチョウの姿に化身するという〕。仏教においても、仏陀の教えの象徴とされることがある。

中国では、同じカモ科のオシドリ（鴛鴦）が、仲のよい夫婦のシンボルで、婚礼の祝いなどでもおなじみの存在である。

スリランカの古都アヌラダプラの宮殿へと続く階段には、踊り場に月長石が敷きつめられ、ガチョウの姿が刻されているという。

[01/02] ハイイロガンとマガン　マスタバ壁画、第6王朝期、ギザ／　[03–06] 紋章の図案例（ガチョウ）

● ガン／ガチョウ

◆ガンはすでに古代エジプトにおいてガチョウとして家禽化されており、壁画などでは、野生のガンとの見分けがつきづらいことも多い。また近縁のカモなどとの識別についても、見解の分かれることが少なくないようである。

M. ルルカーによれば、創世神話にしばしば登場する原初の「宇宙卵」は、元来は野生のガンの卵をイメージしたもので、それゆえ世界の創造にかかわったり、世界を支える動物とみなされることがあるという。エジプト神話で原初の神アムンと、ギリシア神話で豊饒の女神アプロディテや生殖神プリアポスと結びつけられることがあるのも、これとかかわりがあろう。

また隊列を組んでの印象的な飛翔のさまなどから、野生のガンは天と地を結ぶ動物というイメージで捉えられることも多く、シベリアのシャーマンたちは、その飛翔から呪力を得てトランス状態に入ることがあるという。

家禽としてのガチョウについては、『オデュッセイア』で、オデュッセウスの妻ペネロペが夢のなかで、自分が20羽のガチョウを飼っていたと語っているように（第19歌）、すでに古代ギリシアでも飼われていたらしい。しかしその飼育が本格化したのはローマ時代のことで、ユノ女神に捧げられ、結婚生活や家庭のシンボルともなった。カピトリヌスの丘で敵襲を知らせた（左の本文を参照）ガチョウも、この女神の神殿で飼われていたものという。またおそらくはこの功績により、軍神マルスとも結びつけられ、兵士の警戒を促すシンボルともなった。

聖人伝では、トゥールの聖マルティヌスの逸話がよく知られている。それによれば、聖人は司教に叙任されるのを避けようとガチョウ小屋に隠れたが、鳥たちが騒いだので居所が知れてしまったという。それゆえこの聖人の祝日（聖マルティン祭、11月11日）にはガチョウのご馳走を食べて「聖人の仕返しをする」というわけである。

[07]「鴛鴦貴子」オシドリをあしらった祝婚の吉祥図／[08] ガンを捕らえたキツネ　中世の動物寓話集、13世紀初
[09] ガチョウを連れた聖マルティヌス、W. アウアー『聖人伝』、1890年

[10] ガンの飛翔　フリードリヒ2世『鷹狩りの書』、1260年頃の写本、ヴァチカン図書館／[11] ガンを生む木（中世においては、エボシガイ類（barnacle）から木が育ち、その実からガンが生まれるとの伝説が広く信じられた）　中世の動物寓話集、13世紀初／[12] ブラフマー神と、ハクチョウまたはガチョウの姿をとって神に慕いよる聖鳥ハンサ　アイホーレ（インド、カルターナカ州）の寺院、8世紀

● ガン/ガチョウ

[13] ガンの飛翔　フリードリヒ2世『鷹狩りの書』、1290年頃の写本、パリ、国立図書館
[14] ガチョウの検査と記録（下段の白いガチョウが家禽化の進行を示唆するという）　前1400年頃、大英博物館

キツネ
[狐]

Fuchs 独 fox 英 renard 仏

▶謀略、奸計、狡知のシンボル
悪魔にしたがう動物とされることもある

◀外見より知性が肝要──舞台小道具の頭部をみつめるキツネ アルチャーティ『エンブレム集』(1531年版)

　ヨーロッパでは寓話のなかで狡猾な役回りを引き受け、抜け目なさのシンボルとなっている(『狐物語』、またゲーテの『ライネケ狐』やラフォンテーヌの寓話集などを参照)。

　紋章においては中世以来、キツネはたいてい赤色。また鎖に繋がれたキツネは、悪魔を暗示する。

　日本の穀物神であるイナリ(ウカノミタマ)は、白いキツネを神使とする。そのためキツネもまた、豊饒と収穫のシンボルとみなされ、その豊かな尾で、田畑に恵みを垂れながらわたってゆくようなイメージで捉えられることもあった。この神を祀る稲荷神社は、今日でもなお信仰を集めており、玉、鍵、巻物などを口にくわえ、赤い布を身につけた鳥居脇などのキツネ像の前には、絶えず供え物が置かれている。

[01] 死んだふりをして鳥たちをおびき寄せるキツネ　中世の動物寓話集、13世紀初、ケンブリッジ大学図書館
[02-04] 紋章の図案例 ([02] 旧ランツベルク・アン・デア・ヴァルデ(現ポーランド領) [04] ライネッケンドルフ)

● キツネ

◆日本では他に、「九尾の狐」あるいは「玉藻前」のような、キツネが女性に化け妖術をあやつる妖狐伝説も広く流布しているが、西欧ではイソップから『狐物語』にいたるまで、もっぱら狡知を駆使するトリックスターとして活躍する。『フィシオロゴス』や中世の動物寓話集でも、キツネは空腹になると、死んだふりをして鳥を欺き、近寄ってきたところを捕らえて食い尽くす、といったたぐいの奸計が紹介され、同様に悪賢い悪魔の接近に心せよ、との警告が添えられる。このため中世の教会では、悪魔や誘惑者のシンボルとされ、時には修道士や聖職者ふうのいでたちで表現されていることもある。

[05] 雄鶏の前で隠者をよそおうキツネ 『狐ラインケ』（リューベック本、1498年）／[06] 氷の下の流れに耳をそばだてる エンブレム集、1615年／[07] 雄羊をあざむき罠にはめる 『狐ラインケ』（同上）／[08] キツネの話を傾聴するイソップ 前450年頃、ヴァチカン美術館／[09] 死んだふりをして時を待つキツネ 中世の動物寓話集、13世紀初、オックスフォード大学ボドリアン図書館

[10] 司教の姿で説教するキツネ　ブレント・ノール（サマセット）の教会／［11］キツネに仕返しをするガチョウ、ブリストル大聖堂
［12］キツネの図　ガストン・フェビュス『狩猟の書』、15世紀初、パリ、国立図書館

● キツネ

[13] ピーテル・ブリューゲル「足なえたち」（司教や王の身なりで諷刺劇を演じる人びと――身に着けた「キツネの尻尾」もまた、欺瞞の告発を含意する）1568年、ルーヴル美術館／[14] 八重垣姫（諏訪明神の白狐の助けを借り、氷結した諏訪湖上をわたる）　歌川国芳画、1852年／[15] 中天竺の普明長者（王の寵姫となり苛政や仏教弾圧を行う妖狐を名剣で祓う場面）　葛飾北斎画、『絵本和漢誉』、1850年

クジャク
[孔雀]

Pfau [独] peacock [英] paon [仏]

▶太陽、天、不死、復活のシンボル
　時に虚栄、贅沢、傲慢の象徴

◀オラウス・マグヌス『北方民族文化誌』(1555年)

　絢爛たる外見を誇るキジ科の鳥。その壮麗な尾羽根のゆえに珍重された。インド原産で、一説にアレクサンドロス大王が地中海圏に最初に持ち帰ったとも伝えられる。

　インドでは聖なる鳥とされ、最高神インドラ、またシヴァの息子スカンダなどがクジャクを乗物とする。

　ペルシア王の玉座は「クジャクの玉座」と呼ばれ、この地でも装飾の文様としてきわめて頻繁に用いられた。

　イスラム教では、精神あるいは宇宙の二元性のシンボル。またこの鳥には人祖の2人やヘビとともに楽園を追われた際、その声を失ったとの伝説もある。

　キリスト教においては、肉体の不死と復活のシンボル。これは、その壮麗な羽根が抜け落ちても、春にはまた生えてくることによるという。

　星座としては、「くじゃく座」となって南天に輝く。

[01] 英領時代のビルマのルピー貨、1860年代／[02] 中世の動物寓話集、13世紀初／[03] 紋章の図案例（ニュルンベルクのストッカマー家

● クジャク

◆華麗な尾羽根を輪のように広げる姿から、しばしば太陽や天の星々と結びつけられる。

古代ギリシア・ローマでは、ヘラ（ユノ）女神の聖鳥とされ、珍鳥として見世物などでも人気を博したという。

キリスト教においては、羽根の生え変わりや、その肉が腐らないとの言い伝えから、不死、復活のシンボルとなった。墓碑や石棺の浮彫に、聖なる泉や聖杯から水を飲む左右一対のクジャクの像がしばしば描かれている。またフェニックス（不死鳥）には、しばしばこの鳥のイメージが重ねられている。

ただし一方では、動物寓話集などで、対照的に「虚栄」「贅沢」「傲慢」などを象徴する存在とみなされることも多い。

錬金術においては、クジャクの尾羽根は、低次の物質から高次の物質への、劇的な変化の象徴。また錬金炉（アタノール）のシンボルとなることもある。

なお左で触れているペルシアの「クジャクの玉座」は、もとムガールの王のために黄金と宝石で壮麗に飾られた玉座で、1738年にペルシアがムガールを侵攻した際に、テヘランへと持ち帰り、以後ペルシアの王権のシンボルとなったという。

[04] シヴァの息子、軍神スカンダ（6つの顔と12本の腕をもつ） ／ [05] C. ゲスナー『動物誌』（1669年版）
[06]「傲慢」（「七つの大罪」の銅版画） ジャック・カロ画、17世紀前半

[07] ヒンドゥーの軍神スカンダ、ブロンズ、ジャワ島／［08］浮彫、ホッドネット（シュロップシャー）の教会／［09］木彫、ニューカレッジ（オックスフォード）／［10］孔雀の座に就いたムガル朝のシャー・ジャハーン、1635年

● クジャク

[11] 錬金術の寓意画（あまたの素材による劇的な変容をあらわすという）『太陽の光輝』、16世紀、ブリティッシュ・ライブラリー／ [12] モザイク、ラヴェンナ、サン・ヴィターレ聖堂、6世紀／ [13] 生命の泉に慕い寄るクジャク（神を求める信徒の象徴） トルチェッロ大聖堂、11世紀初

[14] 生命の泉 「ゴデスカルクの福音書」 781-783年、パリ、国立図書館

● クジャク

[15] カルロ・クリヴェッリ「受胎告知」 1486年、ロンドン、ナショナル・ギャラリー
(クジャクの意味するところについては、「永遠」「天の女王」など諸説あり)

クジラ
[鯨]

Wal 独　whale 英　baleine 仏

▶海上の脅威と
深淵、暗闇、冥界のシンボル

◀ C. ゲスナー『動物誌』(1669年版)

▶旧約聖書で語られている、ヨナを呑み込む「大魚」(「ヨナ書」2：1-11)のように、海に棲む巨大な怪物は、通例クジラのようなイメージで捉えられることが多い。「ヨナは3日3晩魚の腹の中にいた。ヨナは魚の腹の中から自分の神、主に祈りをささげて、……主が命じられると、魚はヨナを陸地に吐き出した」。この物語は、キリストが十字架上での死の後、冥府に降り、3日目に復活したことの「予型」と解釈され、一般に死からの復活を象徴するものとみなされることもあった。

聖人伝においては、聖ブレンダヌスがその航海中に、クジラの背を島と勘違いして上陸し、そのままミサをあげて船に戻った、という逸話がよく知られ、中世の動物寓話集などでは、この伝承を引きつつ（クジラがヒョウと同じように、香りによって魚たちをおびき寄せる、とも伝えている）、狡猾な悪魔にだまされ、地獄の業火の待つ深淵へと引きずり込まれることのないよう警告を発している。

またギリシア神話では、英雄ペルセウスが王女アンドロメダを海の怪物ケトから救い出すが、この怪物もまた、しばしばクジラと解釈されているようである。

[01] 大魚の口に投げ込まれるヨナ　サンティ・ピエトロ・エ・マルチェリーノのカタコンベ、3世紀末
[02] 北欧における捕鯨　オラウス・マグヌス『北方民族文化誌』、1555年

● クジラ

[03] 中世の動物寓話集、13世紀初、オックスフォード、ボドリアン図書館
[04] 「大魚」に呑まれ、また吐き出されるヨナ　説教壇、12世紀、ラヴェッロ大聖堂

[05] ヨナを呑み込む「大魚」 舗床モザイク、4世紀初、アクィレイア大聖堂
[06] 同上 大理石浮彫、南イタリア、1200年頃、ベルリン、ベルクグリュン美術館

● クジラ

[07] 大魚の背でミサをあげる聖ブレンダヌス　銅版画、カスパー・プラウティウスによる西インド航海伝集成所収、1621年
[08] ヨナと大魚　「サンチョ7世の聖書」、ナバラ、1197年、アミアン、市立図書館

クマ
[熊]

Bär 独 bear 英 ours 仏

▶荒々しい、根源的な力のシンボル
一方で悪魔、また時に母性の象徴

◀ミツバチの巣に乱暴に前脚をかけ、逆襲されるクマ　エンブレム集、1595年

「森の主」であり、とりわけゲルマン人たちの間では百獣の王と崇められた。「クマの脂」は薬用にされ、それゆえクマ自身が医薬のシンボルともなった。

日本の北方、北海道に住むアイヌの民にとっては、クマは異界の神々の中でも最上位を占める存在で、人の手でクマを殺し、その魂を解放しようとする儀礼が捧げられた〔「クマ送り」(イオマンテ)の祭礼〕。トーテム獣たるクマの肉は切り分けられ、皆で食い尽くされるという。

中欧の民間説話では「マイスター・ペッツ」と呼ばれるクマが活躍、存在感のある登場人物となっている。犬に近い存在とみなされることも多く、シベリアに住むギリヤークの人びとの「熊祭り」では、その最終日に「主のもとへ行って立派な熊になるがよい」と唱えつつ、イヌがクマに捧げられる。しかし一方、同じ人びとの民話のなかで、クマは、おなじみの蜂蜜好きで親しみやすい存在としても描かれることがある。

クマはまた一般に「夜の動物」であり、それゆえ月と結びつけられることも多い。

旧約聖書には、ライオン、ヘビとならんで、危険な猛獣として登場する〔「ダニエル書」7:5などを参照〕。一方聖人伝によれば、聖ガルスがはじめて森に庵を結んだとき、夜ごとにクマが手伝いに来て焚き火に薪をくべ、聖人はそれにパンを与えて帰したという。また他の伝説の中では、聖母マリアに仕える動物となっていることもある。

中欧では、クマは紋章の図案としても好んで用いられ、ドイツのアンハルト州やスイスのアッペンツェル市、ベルン市、ベルン州などの紋章にあしらわれている。しかしいちばん有名なのはベルリンの紋章のクマで、かつての図案では、服従のしるしとして、首輪をした姿で描かれていたのだった。ヨーロッパではほかに、スペインのマドリード市の紋章にもクマの姿がみえる。

星座としては、「おおくま座」「こぐま座」として北天に輝く。

● クマ

◆ケルト人・ゲルマン人にとってクマは、オオカミ、イノシシと並ぶ、ごく身近な猛獣であり、しかもそれら百獣の「王」ともいうべき存在であったが、「余所から来ながら中世教会に気に入られたライオン」(パストゥロー)にしだいにとって代わられ、脇役へと追いやられていった。

ヘルヴェティア(スイスから南ドイツにかけての地域)のケルト人たちの間では、「野獣の女主人」たる女神アルティオにつき従う聖獣であり、ギリシア神話でも、似た異名をもつ女神アルテミスのお供をする動物とみなされた。その侍女カリストはゼウスの子をみごもったことで女神の怒りを買い、雌熊に変えられる。ちなみに星座伝説によれば、カリストはのちにわが子ともども天に上げられ、「おおくま座」「こぐま座」となったという。

旧約聖書においては、ダビデがクマと闘ってこれを倒すが(「サムエル記上」17:34-36)、これはキリストが闇の力に打ち克つことの予型と解釈される。またエリシャの禿頭を嘲った少年たちをクマを襲って引き裂き、預言者の仇をうつ場面もある(「列王記下」2:24)。

キリスト教のシンボルとしては、上のように悪魔的な存在とみなされる一方で、中世の動物寓話集などでは、産まれたばかりの子どもは手足もわからぬ丸い塊で、母グマがなめて一人前のクマに仕上げるさまが描かれ、異教徒をキリスト教に回心させることの象徴などとと解される。またクマの蜂蜜好きもよく知られるところだが、蜂蜜をなめ巣を口にするクマの姿は、キリスト教的な文脈ではしばしば「逸楽」のシンボルとみなされる。

[01] アンハルト公の大紋章 1890年頃
[02] クマ使い C.ゲスナー『動物誌』、1669年版

[03] 2頭のクマと闘う戦士　ブロンズ板、トルスルンダ出土、7世紀、ストックホルム、国立歴史博物館
[04] 女神アルティオとクマ（女神の膝に果物、餌を与えているようにもみえる）　ベルン近郊のムーリ出土、200年頃、ベルン、歴史博物館

● クマ

[05] 槍の穂先（付け根部分に2頭のクマ）　ストックホルム、国立歴史博物館／[06] 北米先住民（スー族）の「クマ踊り」　ジョージ・カトリン画、19世紀半ば／[07] 子グマを舐める母グマ（クマの子は目もなくかたちもない肉の塊として生まれ、母グマが舐めながらクマのかたちを整えると信じられた）13世の動物寓話集、13世紀前半、ブリティッシュ・ライブラリー／[08–10] 紋章の図案例（[08] ラーデガスト [10] ベーレンシュタイン）

[11]「聖母被昇天」と「聖ガルス伝」(クマが聖人に薪を運び、聖人からパンを与えられる) 象牙装丁板、900年頃、ザンクト・ガレン修道院図書館
[12]「クマいじめ」(鎖につないだクマにイヌをけしかけ見世物とした) 写本挿画、14世紀、ブリティッシュ・ライブラリー

● クマ

13] 雌グマのブロンズ像　ローマ、200年頃、アーヘン、宮廷礼拝堂／[14] サンスの聖コルンバ伝（牢獄内で陵辱されそうになったのを、雌グマに救われた）　ジョヴァンニ・バロンツィオ画、14世紀半ば、ミラノ、ブレラ絵画館／[15] 黙示録の不浄な獣たち（「赤い龍」「七つの頭の獣」とともにクマの姿がみえる――「黙示録」13：2を参照）　写本挿画、14世紀初、メトロポリタン美術館

クモ
[蜘蛛]

Spinne 独 spider 英 araignée 仏

▶死をもたらす災厄、罪深い衝動のシンボル
また卓越した技巧の善悪両面を示唆する存在とも

◀北米先住民の神話に登場するクモ　貝殻への線刻画、ミシシッピ文

さほど悪印象のない種や、小型で無害な種も多いにもかかわらず、クモといえばまず十把ひとからげに災いをもたらす存在、悪のシンボルである。ただしイスラム圏では、ムハンマドが洞窟に隠れた際、入口にクモの巣を張って追っ手をやりすごした功績ゆえに、高く評価されることがある。

▶ギリシア神話では、織物の名手であったアラクネが、アテナ女神にその技量を妬まれ、クモの姿に変えられた話がよく知られていよう。キリスト教では、善良なミツバチと対をなす邪悪な存在。ただし民間信仰では、眠っている人の魂がクモの姿で口から出て、また戻ってくる、という言い伝えなど、魂を運ぶ動物とみなされることもある。

中国では、クモはむしろ天より降る幸運を象徴し、吉祥図にもしばしば登場する。またアフリカや北米先住民の神話では、(西アフリカのアナンシのように) トリックスターとして重要な役割を演じ、インドでは宇宙という織物を紡ぎ出す機織りになぞらえられるという。

[01] 紋章の図案例／[02] カリタス (慈愛) とユスティティア (正義) の張る高みの線より、インウィディア (嫉妬) とアウァリティア (貪欲) がクモの巣を下ろす　C.ムーラー、エンブレム集、1622年

● クモ

[03] 毒グモ（タランチュラとその解毒音楽であるタランテラ）　M. B. ヴァレンティーニ『ムセウム・ムセオールム』、1704年／[04] 錬金術の寓意画としてのクモの巣（水銀など「揮発性」の要素の固定を、クモの巣にかかる虫になぞらえる）　ホーセン・ファン・フレースウェイク『黄金の太陽』、1675年／[05] クモに姿を変えられたアラクネを眼前にする、ダンテとウェルギリウス　G. ドレ画、ダンテ『神曲』煉獄篇、第12歌

ケンタウロス

Kentaur/Zentaur 独 centaur 英 centaure 仏

▶本能、獣性への屈服をあらわし
悪徳・異端のシンボル

◀「逃れることこそ勝利」エンブレム集、1610年

▶ギリシア神話において、人間の男の上半身と馬の胴体をもつ姿でイメージされる怪物。賢者ケイロンのように知恵と教養に溢れた存在も例外的に登場するものの、概して粗野で、獣性や荒々しい自然の力への屈服を象徴する。その姿が示すとおり、上半身の人間的要素が、下半身の示す動物的本性を抑えきれない、というわけである。キリスト教もこれを、悪徳、罪、異端のシンボルとして受け継ぎ、中世の教会には、弓矢でシカ（信徒の象徴）を狙うケンタウロスの姿が描かれた。

一方、占星術では古代バビロニア以来、サギタリウス（弓を射る人の意）が人馬宮（射手座）のシンボルであり、また宮名ともなってきたが、こちらもしばしば、ふつうに「弓を引く男性」として示されるほかに、上半身が「射手」（人間）で下半身が馬、という組合せで思い描かれることがあった（さらに馬が翼をもつことも）。

それゆえ「半人半馬の怪物」は中世以降、時に、（とりわけ弓矢を手にしている場合には）サギタリウスの名で呼ばれることもあり、また逆に、（両者を同一視して）ケンタウロスと人馬宮を結びつけて考えることも少なくない。

ちなみに「人馬宮」は黄道十二宮の9番目の宮で、太陽は11月21日から12月20日にかけてこの宮を通過する。木星がここを「宿」とし、四大元素の「火」の宮にあたるという。

[01] 剣と龍をもつケンタウロス　水差し、ブロンズ製、ヒルデスハイム、13世紀、メトロポリタン美術館
[02] ゼウスとケンタウロス　壺絵、前660-650年頃、ボストン美術館

● ケンタウロス

[03] 雄鹿を狙うケンタウロス（またはサギタリウス）　サン・ジル・デュ・ガール、12世紀／[04] 太陽に射かけるケンタウロスのケイロン〔エ〕ンブレム集、1552年／[05] 悪魔的な猟犬とともに雄鹿を追うケンタウロス（またはサギタリウス）　サンテニャン・シュル・シェール、12世紀／[06] サギタリウス　サクラ・ディ・サン・ミケーレ修道院（北イタリア）／[07] 英雄テセウスと戦うミノタウロス（なぜかケンタウロスの姿でイメージされている）　プルタルコス『対比列伝』（1496年版）

[08] 男（あるいはアスクレピオス神？）に薬草の知識を授けるケンタウロスの賢者ケイロン 『古代医書』、13世紀の写本、ウィーン、国立図書館／[09] 人馬宮の象徴記号 中世の木版画／[10] オノケンタウロス（人の上半身とロバの下半身の組合せ。しばしばセイレーンとともに描かれ、どっちつかずで信用のならない異端者をあらわす） 中世の動物寓話集、13世紀末、ブリティッシュ・ライブラリー

● ケンタウロス

1] ケンタウロス像　ヴィッラ・アドリアーナ旧在、2世紀後半、ローマ、カピトリーノ美術館／[12] サギタリウス　ベーダ『自然の本について』、1200年頃の写本、クロスターノイブルク修道院図書館／[13] ウェヌスの戴冠（両脇に女ケンタウロスたち）　モザイク、3世紀末頃、ユニス、バルドー美術館

コウモリ
[蝙蝠]

Fledermaus 独 bat 英 chauve-souris 仏

▶闇、夜、悪魔と縁が深いか
魔除け、招福のシンボルとされることも

◀「闇から光へ」エンブレム集、1615年

　中国では、幸運のシンボルとして好まれている〔蝠が福に通じるところからという〕。長寿をもたらすと信じられ、翼をひろげ飛ぶコウモリの姿が、文様としてさまざまにあしらわれる。

　しかし翼をもつ哺乳類であるこの動物の、シンボルとしての意味は常に両義的である。闇と結びつくことが多く、ドイツの俗信などでは、羽毛に覆われない「むきだし」の皮翼が不浄・不気味の印象を与えることもあって、伝染病を媒介する存在とみなされた。

　マヤの絵文書や土器類に描かれるコウモリは、大きく反りあがった鼻をもつのが特徴で、顔全体を仮面のように覆うこともある〔「吸血コウモリ」として有名な南米のチスイコウモリ *Desmodus rotunus* は、発達した鼻が特徴で、ここから血を吸うと誤解されることもあったという〕。いわゆる「マヤ文字」の類にも、コウモリは夜と死をあらわすシンボルとして登場する。

[01]

[02] [03] [04]

[01] 中世の動物寓話集、13世紀半ば、ブリティッシュ・ライブラリー
[02-04] 紋章の図案例（[02] バレンシア [03] バルセロナ [04] フィエフベルゲン（シュレスヴィヒ＝ホルシュタイン））

● コウモリ

▶闇、夜、悪魔などに縁の深いシンボル。洞窟など「異界の入口」とみなされがちな場所をすみかとすることも多いため、異界に属する存在、不死の存在とイメージされる一方で、死を司る者、悪魔、魔女などと結びつけられた。コウモリの翼がそうした属性のシンボルとなることが多いのはご存知のとおりである。

中世ヨーロッパには、左で紹介されているような南米の吸血コウモリの存在は知られていなかったにもかかわらず、コウモリが人の血を吸うという伝承が根づよく、これが東欧の吸血鬼伝説にもたらした影響について指摘されることも多いようである。

一方で、古代ギリシア・ローマ以来の俗信では、暗闇でも方向を見失わないコウモリの能力に敬意が示され、警戒心のシンボルとなり、その目には眠気を払う力があると信じられた。またコウモリを護符として扉に打ちつけたり、その血を枕の下にたらすと子宝に恵まれるなどともいわれた。

錬金術では、「鳥」にも「動物」にも属する存在として、両性具有のシンボルとなることがある。

マヤのコウモリについては左でも紹介されているが、その神話には、ソツないしカマソツと呼ばれる地下世界のコウモリ神が登場、英雄と死闘をくりひろげる。

[05]「五福捧寿」中国の吉祥図／[06]マヤのコウモリ神（ソツあるいはカマソツ）　土器装飾、チャマ（グアテマラ）出土（図[10]も参照）／[07]同左、アカンセー（メキシコ）出土／[08]北米先住民（ブラックフット族）のメディシン・マン（呪医）　ジョージ・カトリン画、19世紀半ば

[09] 悪魔祓い ダフィット・テニールス(子)画、1660年頃／[10] マヤのコウモリ神、ソツあるいはカマソツ 筒型の土器、チャマ(グアテマラ)、8世紀頃(前頁図[06]参照)／[11] コウモリ神の面 翡翠・真珠貝、サポテカ文化(前3–後1世紀)、モンテ・アルバン出土、メキシコシティ、国立人類学博物館

● コウモリ

[12]「夜の寓意」 ヤン・ファン・デル・ヘッケ画、1650年頃、ウィーン、美術史美術館

魚 さかな

♓

Fisch 独 fish 英 poisson 仏

▶原初の水、生命の根源の象徴
豊饒、無意識、罪の穢れなどのシンボルにも

◀ウロボロス風の魚（イニシャルD）、「ジェローヌの典礼書」、8世紀末、パリ、国立図書館

　世界各地で古来、豊饒のシンボルとされ、災い除けの図案などにも好んで用いられた。中国の場合、これは漢字の「魚」が「余（餘）」と同音であるところからと説明されるが、おそらくは夥しい数の魚卵を産むこともまた、なにがしかのかかわりがあろう。

　ヨーロッパの占星術においては、黄道十二宮のひとつで、水とかかわりの深い双魚宮（うお座）が、逆向きに並ぶ2尾の魚を組み合わせた象徴記号によって示される。

　またキリスト教においては、（とりわけ初期キリスト教時代に）魚はキリストと聖体の（隠れた）シンボルであった。これは、ギリシア語で魚を意味する ΙΧΘΥΣ (Ichthys) が、「イエス・キリスト、神の子、救世主」(Iesous Christos Theou Hyios Soter) という文言の各単語冒頭をつないだアクロスティク（折句）になっており、その名により信仰を示すものと解されたゆえという。

　日本では、色とりどりのコイ（鯉）が庭の池などで飼われ、〔端午の節句には〕「鯉のぼり」が飾られる。これはその家の男児が、人生という急流を無事に登り切って栄達をきわめるようにとの祈りをこめたものという。しかし実際のところは、たとえばマスやサケなどとくらべてみると、コイは流れに逆らって泳ぐことはそれほど多くないという。

[01]

[01] 紋章の図案例

● 魚

◆「原初の水」すなわち生命の根源を示唆するシンボル。創世神話においてしばしば重要な役割を果たし、たとえばインド神話においては、ヴィシュヌ神の第一のアヴァターラ（化身）は巨大魚マツヤで、大洪水の折に人類の始祖となるマヌを救ったとされる。また同じく水とのかかわりから、無意識の象徴とされたり、時に罪、穢れと結びつけられることもある。

キリスト教においては、上記のほかに、やはり水を介して洗礼のシンボルとなり、それなしに生きられない信徒の象徴ともされた（信徒は「小さき魚」、洗礼盤は「魚の池」と呼ばれることがあった）。

聖人たちの中では、「魚に説教した」と伝えられるパドヴァの聖アントニウス、また天使ラファエルと旅するトビア（魚の悪臭によって悪霊を追い祓い、魚の胆嚢で父の眼を癒すなど、魚と縁が深い）などが、魚とともに描かれる。なお大魚に呑まれるヨナについては、「クジラ」の項を参照。

黄道十二宮の「双魚宮」は、冬の宮の3番目にあたり、全体でも12番目、最後の宮である。太陽はこの宮を2月18日から3月20日にかけて通過し、木星がここを「宿」とする。四大元素の「水」の宮。ちなみに2匹の魚の象徴記号については、同様の図像が錬金術書にも用いられているが、この場合は、原質たる「硫黄」と「水銀」が溶解した状態を示すという。

また左の本文の最後に紹介されている日本の「鯉のぼり」は、いうまでもなく中国における伝説にもとづくもの。黄河中流の龍門の滝は魚の遡上を阻むが、艱難辛苦の末これを登り切ったコイは龍になると信じられ、ここからコイは立身出世を象徴する魚となった。

[02] 錬金術の寓意画（2匹の魚は「霊」と「魂」、海は肉体をあらわすという）　ランプスプリンク『賢者の石について』、1625年
[03] 2月の風景と「双魚宮」の象徴記号　時祷書の挿画、15世紀半ば、パリ、国立図書館

[04] 最後の晩餐　ラヴェンナ、サンタポリナーレ・ヌオーヴォ聖堂身廊側壁モザイク、6世紀
[05] 洗礼盤内部　オルヴィエート大聖堂／[06] 魚とパン　ローマ、サン・カリストのカタコンベ、3世紀初

● 魚

[07] 鯉魚図　葛飾戴斗画、19世紀半ば、ヴィクトリア・アンド・アルバート美術館／［08］「富貴有余」　中国の吉祥図（「余」と「魚」は同音ゆえ相通じ、「富貴有魚」とも。豊かで余裕のある生活を願う）／［09］　魚型容器（ナイルパーチ）　古代エジプト、前1350年頃、大英博物館／［10］ヴィシュヌ神の第一の化身、マツヤ　ベルナール・ピカール画、1723年

[11]「ゲラシウスの典礼書」 750年頃、ヴァチカン図書館

● 魚

[12] ジュゼッペ・アルチンボルト「四大元素：水」 1566年、ウィーン、美術史美術館

サギ
[鷺]

Reiher 独 heron 英 héron 仏
- トキ［朱鷺］ Ibis 独 ibis 英 ibis 仏
- コウノトリ［鸛］ Storch 独 stork 英 cigogne 仏

▶幸運を運ぶ鳥
また不死、無垢、悔悛のシンボル

◀サギ（錬金術の寓意画）M.マイアー『厳粛なる冗談』、1617年

　長い嘴、頸、脚が特徴で、水辺で採食する。同じ渉禽類のコウノトリやトキについてもいえることだが、概して吉兆、幸福をもたらすシンボルとなることが多い（いずれも土中の害虫やヘビを駆除してくれることとかかわりがあろう）。

　サギとトキは、すでに古代エジプトで聖鳥とされており、コウノトリは、その渡りの時期からキリスト教において復活の象徴とされた。

　とりわけコウノトリは、ドイツでは古くから幸福をもたらすシンボルとして厚い信頼を寄せられ、時に予言者の役割を担うことすらあった。コウノトリが一帯から姿を消すと、その地にはペストが爆発的に流行する、と信じられたのである。

[01] サギ C.ゲスナー『動物誌』（1669年版）／[02] トキ（同左）／[03] コウノトリ（同左）
[04/05] 紋章の図案例 [04] サギ [05] コウノトリ

◆**サギ**は古代エジプトでは「日の出」と結びつけられ、ヒエログリフでは「朝」を意味したという。またエジプト神話の伝える不死の霊鳥ベンヌは、「死者の書」などではしばしばアオサギの姿で描かれている。一説にベンヌは、後のフェニックス(不死鳥)の原型になったともいわれる。

一方、西欧中世の動物寓話集によれば、サギは荒天のおりには雨を嫌って雲の上を飛ぼうとするので、その動きから嵐の到来を予知することができる。これは選ばれし魂のありかたを象徴的に示すもので、白いサギは無垢を、灰色のサギ(アオサギ)は悔い改めを示すともいう。また嘴に白い石をくわえたサギの図は、「沈黙」の寓意。

◆**トキ**(アフリカクロトキ Threskiornis aethiopica)は、古代エジプトで聖鳥として崇められ、知恵の神トートはしばしばトキの頭をもつ姿でイメージされた。西洋でもこの影響で神聖視されることがある一方で、旧約聖書では不潔な鳥として扱われ、寓話集などでは、死んだ魚ばかり食べると非難されることもある。

◆**コウノトリ**は、首と胴は白で、羽根のうしろ側、いわゆる風切羽のみが黒いのが外見上の特徴。ヨーロッパに多くみられるのは嘴の赤いシュハシコウ Ciconia ciconia という。「エレミヤ書」(8:7)に、渡りの時期を知る鳥としてたたえられ、ヨーロッパの北方ではこれが春先にあたるため、復活祭と結びつけられたり、救世主の出現を告げる「受胎告知」と関連づけられたりする。また、この鳥がさる泉から赤ん坊を運んでくるという後世の伝説も、しばしばこの「春の使者」というイメージとの関連で説明される。

一方古代ギリシア以来の伝説に、この鳥が両親の世話に熱心で、みずからの羽根で親の巣をつくるなどといわれ、親孝行のシンボルともなっている。

ヘビの敵、とされる点はここにあがる三者に共通するが、いちばん強調されることが多いのはこのコウノトリであろう。

[06] 雨雲の上を飛ぶサギ　エンブレム集、1596年／[07] トート神をあらわすトキの像
[08] 老いた親を背負って飛びながら、食物を与えるコウノトリ　エンブレム集、1534年

[09] ベンヌ（ベヌウ）鳥　壁画、ネフェルタリ王妃の墓、第 19 王朝期、前 13 世紀／[10] サギ　中世の動物寓話集、13 世紀前半、ブリティシュ・ライブラリー／[11] 心臓の秤量の結果を記す書記役のトート神　「死者の書」(アニのパピルス)、 第 19 王朝期、前 13 世紀

● サギ

[12] 岩の上に立つフェニックス（不死鳥）　アンティオキア近郊、モザイク、500年頃、ルーヴル美術館
[13/14] フェニックス（不死鳥）　中世の動物寓話集、13世紀、ブリティッシュ・ライブラリー

サソリ
[蠍]

♏

Skorpion [独] scorpion [英] scorpion [仏]

▶異端、悪魔のシンボル
裏切り、反逆を意味することも

◀「つねに刺す用意あり」 J. ボスキウス『シンボル図像集』、1702年

　その毒針の致命的な威力ゆえに、キリスト教においては、異端と悪魔のシンボル。中世の動物誌においては、偽りの象徴であり、時代が下ると、絶望や差し迫った死の脅威をあらわすこともある。

　星座（さそり座）として南天に輝き、西洋占星術の黄道十二宮では、8番目の宮（天蠍宮）となっている。

[01] サソリの女神セルケト　壁画、ネフェルタリ王妃の墓、第19王朝期、前13世紀

● サソリ

◆蛛形綱サソリ目に属する節足動物の総称で、六節からなる尾部の最後の節に毒針をもつ。

すでに古代エジプトにおいて呪術的な役割を担い、「サソリ」の名をもつ王の存在も知られている。女神セルケトはサソリを神格化した存在で、毒をもつ動物に噛まれた場合の治療や、毒を避ける儀式などの際に呼びかけられたという。またイシス女神は7匹のサソリに護られていたと伝えられる。

ギリシア神話の星座伝説によれば、英雄オリオンの傲慢に憤った女神ヘラは、サソリを遣わしてオリオンを毒殺、その手柄によってサソリは天にあげられ、さそり座となったという。

キリスト教においては、毒のイメージから悪や異端のシンボルになったほか、とりわけ「裏切り」「反逆」の意味を帯びることが多く、ユダや磔刑を実行する兵士と結びつけられることもある。その他、七つの大罪の「嫉妬」の擬人像は、サソリをともなうことがある。

最後に占星術（天蠍宮）関連で簡単に補足しておくと、太陽はこの宮を、10月23日から11月21日にかけて通過、火星がこの宮を「宿」とする。四大元素「水」に対応し、女性的、受動的な宮であるという。人体と黄道十二宮の照応関係を説く図では、この宮はしばしば「陰部」に対応させられている。

[02]「嫉妬」の擬人像　G.ペンツ画、1534年／[03] 天蠍宮のシンボルとしてのサソリ　シャルトル大聖堂、13世紀／[04]「獣帯人間」（天蠍宮は陰部と対応させられている）15世紀の写本、ブリティッシュ・ライブラリー

[05] 火星／マルス神（天蠍宮と白羊宮を宿とする）『デ・スファエラ』、15世紀、モデナ、エステンセ図書館
[06] 天蠍宮の象徴記号　13世紀の写本（Ms. Laud 644）、オックスフォード大学ボドリアン図書館

● サソリ

[07] サソリ 『占星の書』、14世紀、パリ、国立図書館／ [08] ラファエロ「エリザベッタ・ゴンザーガの肖像」（額にサソリをかたどった誕生石）、1502年、ウフィツィ美術館／ [09] ヘビとサソリ 擬アプレイウス『本草書』、7-8世紀頃、ハルバーシュタット大聖堂宝物館

サラマンダー

Salamander 独　salamander 英　salamandre 仏

▶火、焔、光の象徴
また篤信、貞節、処女性のシンボル

◀錬金術の寓意画　M.マイアー『逃げるアタランテ』、1618年

　両生類有尾目に属するこの動物の仲間で、いちばんよく知られているのは、ファイアーサラマンダー（*Salamandra salamandra*）であろう。黒い背中に印象的な黄色ないしオレンジ色の斑点をもち、おそらくはこの外見が、火の中で生まれるとの伝説や、火炎の中でも傷つかない、といった俗信が中世以降盛んにおこなわれるようになった、もっとも大きな要因かと思われる。

　ただし、もしかするとこのイメージは、この動物が外敵から襲われ差し迫った危険を感じると、身を守るために皮膚から刺激性の毒液を分泌することとも、いくらか関係があるかもしれない。攻撃を加えてきた動物にこの毒液を（後頭部の耳腺から）吹きかけ、相手の粘膜その他にきわめて不快でつよい痛みをともなう炎症を引き起こすのである。この分泌液は人間にも有毒（アルカロイド系の神経毒をもつという）で、穏やかに接している分にはこうした危険はまったくないとはいえ、毒液を吹きかけるさまや、その痛みの強さも、火の動物というイメージに、いくらか寄与していることだろう。

　ともあれこのような火との結びつきの推定から、キリスト教においては、光と焔のシンボルであり、煉獄にいる哀れな魂を象徴するものとみなされた。

[01] E.トプセル『四足獣誌』（1658年版）／[2] 紋章の図案例／[3] フランソワ1世の紋章

● サラマンダー

◆ヨーロッパでは古くから、陸生のイモリの総称として「サラマンダー」の呼称が用いられ、もっともよく知られていた種がファイアーサラマンダー（*Salamandra salamandra*）であった。

初期キリスト教時代の『フィシオログス』は、この動物が炉の中に入ると炉の火が消え、風呂釜に入ると釜の火を消してしまう、とその「火を消す能力」について語り、これを、さまざまな試練にも魂の平安を失わない義人のシンボルと説いている。このように古くは、冷たい動物ゆえに炎にも耐え、また火を消すことができると伝えられ、堅い信仰や、熱情にとらわれない貞節、処女性のシンボルとされた。

しかし一方ではまた、火を食べて成長し、炎に耐えつつ火をさらに成長させるとの言い伝えも古くからあり、パラケルススによって四大元素の「火」の精になぞらえられたことを含め、近世以降はむしろこちらが優勢なようである。

紋章としては、フランス王フランソワ1世（在位 1515–47）がみずからのシンボルに選んだことがよく知られている。銘には「われ育み、かつ滅ぼす（Nutrico et extinguo）」とあり、善の火を燃やしつづけ、悪の火を消す、との含みと解されている。

[04]

[05]

[04] ヘビに似た姿で描かれたサラマンダー（水や果樹を瞬時に毒でおかし、サラマンダーが触れた木の果実を口にすると死ぬ、といった不思議な風聞を伝える）中世の動物寓話集、13世紀初／[05] 錬金術の寓意画（硫黄、そして「秘密の火」のシンボル）　ランブスプリンク『賢者の石について』、1625年

[06] ヘビのような姿のサラマンダー（やはり井戸や果樹を毒で汚染させている、前頁図[04]参照）　中世の動物寓話集、13世紀初
[07] 翼あるサラマンダー　中世の動物寓話集、13世紀後半　ポール・ゲッティ美術館

● サラマンダー

[08] 煉獄（右下にサラマンダーの姿がみえる）　ランブール兄弟「ベリー公のいとも豪華なる時禱書」、15世紀、シャンティイ、コンデ美術館

[08]

サル
[猿]

Affe 独 monkey/ape 英 singe 仏

▶知恵と献身のシンボル
一方で、浅知恵、虚栄、不実、模倣などの象徴

◀「誰しもみずからの容姿を好む」エンブレム集、1610年

　哺乳類の頂点ともいうべき霊長類に属し、とりわけ大脳と手指の機能の発達においては、他の動物たちの追随を許さぬところである。

　古代エジプトでは、知恵の神トート（トキの姿をとることも多い）が、マントヒヒの姿とることがある〔本来は別神格であったともいう〕。豊饒神、月神であるとともに、知恵を司る神で、文字の発明者、魔術師の守護者でもあった。

　インドでも古くから、サル（とりわけハヌマンラングール）が神聖視され、英雄ラーマをめぐるインドの国民的叙事詩『ラーマーヤナ』では、ラーマ王子が妻を救出するのを、神猿ハヌマーン（ハヌマット）がその霊能によって手助けする。この伝説が流布した東南アジア各地でも、ハヌマーンは同じように崇められている。

　アステカやマヤの絵文書では、サルの姿をした神オソマトリ ozomatli は、暦の11日目のシンボルである。メキシコ人たちにとってサルは、不倫、愛欲、気晴らしの象徴であった。

　西欧中世のキリスト教美術では、悪魔が、鎖につながれたサルの姿でイメージされることがあった。またヨーロッパでは一般に、放縦、狡猾のシンボルとされ、低次元の欲望の象徴ともなった。

[01] アステカの猿神オソマトリ 「ボルジア絵文書」、ヴァチカン図書館
[02] 紋章の図案例／[03] ヒヒの姿をしたトート神 蛇紋石、第9王朝時代

● サル

◆古代エジプトでは、サル（ヒヒ）は畏敬の念をもって遇され、主としてヌビア地方から貢ぎ物としてもたらされたという。

ヨーロッパには野生のサルはおらず、古代ギリシア以来、見世物として、あるいはペットとして親しむのが主であったと思われる。活発で物欲しげ、狡猾で物見高いその様子から、概して軽蔑を込めたシンボルとなることが多かった。

中世の動物寓話集には、しばしば2匹の子ザルを前後に抱きかかえる母ザルの姿が描かれている。これは、「イソップ寓話集」にも語られるところだが、サルの母親は2匹のうちの一方をかわいがり、もう一方をなおざりにする。それゆえ敵に襲われると、かわいがっている子を大切に胸に抱え、嫌っている子を背中に乗せて逃げる。ところが疲れてくると、四つんばいになって前に抱えた子のほうを落として、相手の餌食としてしまう（もしくはみずから押しつぶしてしまう）のだという。母親が過度の愛情を注ぐことを戒めるものと解されるほかに、母親を悪魔、前に抱える子を悪人、背負われる子を善人とみるなど、象徴的な解釈が重ねられることもあるようである。

キリスト教の図像としては、人間のカリカチュアとして、あるいは虚栄（鏡を手にしている）、吝嗇、不貞などの悪徳を象徴する。また鎖につながれたサルは、左にもある通り、敗北した悪魔のシンボルとなるが、ほかにも下品で慎みのない人間をあらわしたり、芸術を自然の猿真似とみるところから、サルを模倣芸術（＝絵画や彫刻）の象徴とすることもおこなわれた。

[04] サルの母親は双子の一方のみを溺愛し、他方をないがしろにするという　中世の動物寓話集、13世紀初
[05] トキの姿であらわされるトート神と、それに仕えるヒヒの姿をした従者　W.バッジの著書より

[06] 冥界の門を開くヒヒ（夜の航海に出る太陽神のために、西の地平線にある門を開く） ツタンカーメン王の墓、第18王朝期／[07] ハヌマーン像（ァムリタの壺を手にしている） バリ島／[08] 双子を連れた母ザル 中世の動物寓話集、12世紀後半／[09] ハヌマーン像 影絵芝居用、タイ

● サル

[10] 孫悟空と殷の妲己（紂王の妃）　葛飾北斎画、『絵本和漢誉』、1850年／[11] ハヌマーン像（左手にもつのは「薬草の生えている山」という）ブロンズ像、ベナレス／[12] トゥルニュ、サン・フィリベール修道院聖堂、11世紀／[13] 猿王スグリーヴァ（左）とハヌマーン　影絵芝居（ワヤン）の人形、ジャワ島

[14]「自然全体の鏡および学芸の像」(アニマ・ムンディとしての女性像の右手は神と、また左手は自然を模倣するサルすなわち人間と、鎖によって結ばれている)
ロバート・フラッド『両宇宙誌』、1617年

● サル

[15]

[16]

[17]

[15] ピーテル・ブリューゲル（父）「2匹のサル」 1562年、ベルリン美術館／［16］フランス・フランケン（子）「盤上遊戯をするサルたち」
05年、シュヴェーリン、州立美術館／［17］アルブレヒト・デューラー「オナガザルを連れた聖母」、1498年

ジャガー

Jaguar 独 jaguar 英仏

▶▶ヒョウ

▶夜、闇、地下世界に結びつき
シャーマン的な力のシンボル

◀スイレンと戯れ踊るジャガー　土器装飾、マヤ古典期

　ネコ科の肉食獣にして、アメリカ大陸最大の猛獣でもあるジャガー（*Panthera onca*）は、旧世界におけるライオンに似たシンボルとなっている。アステカでは、ジャガーはワシと対をなす存在で、「ワシとジャガー」の組合せ〔クワトリ・オセロトル quauhtli-ocelotl〕は、勇敢な戦士のしるしである。

　メキシコ人たちは、日蝕の際にはジャガーが太陽をむさぼり食うものと信じており、それゆえジャガーは闇のシンボルとなった。アステカの暦の14番目のしるしともなっている。

　古代ペルーのモチャ文化〔紀元前後から700年ごろにかけて栄えたプレ・インカ期の文化〕初期の土器にも、ジャガーをかたどったものがあり、なかには、大きくひらいた口に人間の頭をくわえている様子が表現されていることもある。この図像の解釈については、見解の分かれるところである。人間と動物の特別な結びつきを示そうとしたもので、アルター・エゴの象徴的表現〔シャーマンとして、動物の精霊を別人格としてもつと考えられた〕だという者もいれば、ジャガーは闇のシンボルであって、その口からの、人間つまり「生命」の解放を表現していると解釈する向きもある。

　コロンビアにおいても、サンアグスティン〔南部の山岳地帯にある、インカ以前の遺跡群〕の石像には、牙のある特徴的な口（いわゆる「ジャガーの口」）をもつ人物像がある。

　またボリビア東部には、ジャガーの爪から生きたまま逃れ得た者は、みずからもジャガーに変身する能力を身につけることができるとの伝説が残されている。

[01] 太陽のシンボルを囲むジャガーとワシ　石彫の模写、アステカ

● ジャガー

ヒョウ（*Panthera pardus*）と同じネコ科ヒョウ属に分類され、全身に黒い斑紋がある点も似ているが、ジャガーのそれは環の中に黒点をもつ点が異なり、それによって見分けられるという。南北アメリカ大陸にしか生息せず、ヨーロッパで知られるようになったのは、コルテスによる征服以降のことである。

左にある通り、「百獣の王」として力の象徴となるばかりでなく、闇を司る者、あるいは魂の導き手として、先コロンブス期の中南米の宗教儀礼において、際だった存在感を示した。

[02] ジャガー　J.J.オーデュボン画、1848年／[03] ジャガーの面　大理石、オルメカ文化／[04] 人を呑み込むジャガー　ミトラ（オアハカ州）出土の陶像、サポテカ文化／[05] 背後から人を捕らえるジャガー　陶像、モチャ文化（ペルー）

スカラベ

Skarabäus 独 scarab 英 scarabée 仏

▶太陽、生命のシンボル
再生と復活をあらわす

◀太陽を運ぶスカラベ姿のケプリ神

　コガネムシ科タマオシコガネ属の甲虫、ヒジリタマオシコガネ *Scarabaeus sacer* は、食糞性で、獣糞を丸め糞玉とする習性から俗に「フンコロガシ」（ドイツ語では Pillendreher）などとも呼ばれるが、古代エジプトにおいて神聖視され、シンボルとしても特別な意味をもつ存在であった。すなわち、神秘的な単性生殖をおこなう、生命の源を象徴する昆虫とみなされたのである。

　西洋においても、これに似た甲虫が再生、復活のシンボルとされることがある。

[01] 有翼のスカラベ　装身具（紅玉髄、緑長石、ラピスラズリを象嵌）　大英博物館
[02] 太陽の舟に座すスカラベ頭のケプリ神　W.バッジの著書より

● スカラベ

◆「スカラベ（スカラバエウス）」はラテン名すなわち西洋側での呼称で、エジプト人たちは「ケプレル」と呼んでいた。

自身の体よりも大きな糞玉をつくり、巣まで転がして自らの食用としたり、卵を産みつけて幼虫の養分にしたりするが、とくに後者が、この昆虫には雄しかおらず、糞玉のなかに子種を産みつけて単性生殖をするという伝説につながった。また後脚で糞玉を転がすさまが太陽の運行をつかさどる姿に見立てられ、大地から生まれて昇ってゆく太陽を象徴する神、ケプリ神と結びつけられるようになったという。

ミイラの胸の上には、スカラベをかたどった「ハート・スカラベ」と呼ばれる護符が置かれ、また印章としても用いられた。これらは広く地中海圏で模倣され、のちには錬金術の神秘的な図像などにも採り入れられることとなった。

[03] 太陽の舟・朝の航行（舟を支えるのは原初の水の神ヌン、ケプリ神は太陽を天上の神ヌトに手渡す）
[04] 太陽の舟・夜の航行（西の地平線にある門から冥界に下り、12の時を経て復活する。最初の1時間のイメージ）W.バッジの著書より

[05] 有翼のスカラベ　黄金・貴石、ツタンカーメン王の墓、第18王朝期、カイロ、エジプト考古学博物館（[08]も）／[06] 台座つき心臓スカラベ　第17王朝期、大英博物館（[07/09]も）／[07] 心臓スカラベ・裏表（裏面に「死者の書」の一節を刻す）新王国時代／[0⃞] 有翼のスカラベを刻した黄金プレート、ツタンカーメン王の墓、第18王朝期／[09] スカラベの印章指輪　新王国時代

● スカラベ

[10] ラムセス1世と玉座のケブリ神（王は4つの長持を神に捧げている）　壁画、ラムセス1世の墓、第19王朝期（前1291-89年）

ゾウ
[象]

Elefant [独] elephant [英] éléphant [仏]

▶長命、永続、力、賢慮のシンボル
キリスト教では貞潔、聖母と結びつけられる。

◀デンマークの「エレファント騎士勲章」

　太古に繁栄した長鼻類のなかで、唯一現在まで生き残っている動物たちの総称。それゆえに、持続・長命のシンボルとなる。

　古代インドの雷神インドラはゾウ〔神象アイラヴィータ〕に乗ることがあり、またシヴァの息子で知恵と学問の神ガネーシャはゾウの頭をもつ。これら以外にも聖典「ヴェーダ」において、ゾウは王侯の威風・貫禄の象徴とされた。

　タイにおいても、白いゾウは神聖視され、王の一族のシンボルであった。そのかたちと色から、雨をもたらす雲を象徴、またそれゆえに豊饒を示すしるしともなった。

　とりわけアフリカや南アジア、東南アジアの国々では、家畜化され使役動物となる一方で、権力表徴として重んじられ、国章の図案に選ばれることも多かった。ただし近年の政治的・経済的変化に伴って、その重要性はやや失われつつある。

　中世のドイツにおいては、一角獣、グリフィン、龍、ヒョウなどと同じカテゴリーの想像上の動物であったが、十字軍時代以降、紋章にもあしらわれるようになった。たとえばフォン・ヘルフェンシュタイン家の紋章などがそうで、かつて同家が本拠地としていたヴィーゼンシュタイク Wiesensteig（シュヴェービッシュ・アルプ街道沿いの町）では、マルクト広場の泉わきの柱に、今日なおゾウの姿をみることができる。

　アメリカ合衆国では、共和党がゾウを、力と持続と知恵をあらわすものとして、党のシンボルに選んでいる。

[01/02] 紋章の図案例（[02] はヴィーゼンシュタイクの紋章）

● ゾウ

▶南アジア・東南アジアにおいては、支配者の象徴であるほかに、知恵、平和、幸運のシンボルでもある。また釈迦誕生のおり、その母は白いゾウがみずからの腹に入るのを夢に見て子を身ごもったことを知ったと伝えられ、このため白象はとりわけ神聖視される（タイでは1910年まで、国旗に白象が掲げられていた）。

古代ギリシア・ローマでは、（アレクサンドロス大王の東征以来）ゾウが軍用に導入され、カルタゴの知将ハンニバルは紀元前217年、37頭のゾウとともにアルプスを越えたと伝えられる。その聡明さからヘルメス神と結びつけられ、また知恵の女神アテナは時にゾウの曳く車に乗る姿でイメージされる。

キリスト教のシンボルとしては、つがいの雌に忠実で2年に及ぶ妊娠の間禁欲を守る、あるいはマンドラゴラの根を口にしないかぎりは交尾しないなどと伝えられ、そこから「貞潔」と結びつけられた。このため聖母マリアを象徴する動物ともなり、塔や城を背負うゾウの図像は、「聖母の庇護を受ける教会」をあらわすものとされた。

他に中世の動物寓話集が好む逸話として、ゾウには関節がないため、倒れると自力で起きあがれない、というものや、吸血ヘビに襲われたゾウは、倒れながら相手を押しつぶして殺す、といったものがある。

紋章などに関しては左の例のほか、オックスフォード市の大紋章（盾持ちとして）のゾウや、デンマークのエレファント騎士勲章がよく知られるところである。

[03] 鋸をひかれた木に寄りかかり、もろともに倒れるゾウ　ホーベルク男爵『預言者ダビデ王の遊歩薬草園』、1675年／[04] ヴィグネーシュヴァラ（障害を除く神）としてのガネーシャ／[05] インドを征したバッコス（ディオニュソス）の凱旋　カルターリ『神々の姿』（1647年版）／[06] ゾウの上に立つオベリスク（太古の知恵のシンボル）　フランチェスコ・コロンナ『ポリフィロの夢』、1499年

[07] ゾウに騎乗してのイノシシ狩り　ターク・イ・ブスタン（イラン）の洞窟、5世紀頃／[08]「シャムの宮廷の白象」　ジョン・クローフォード画、1829年／[09] モヘンジョ・ダロの印章　前3-2千年紀

● ゾウ

[10] 斧をもってゾウを追う狩人　ナイジェリア／[11] 献酒用の壺　殷時代（前17世紀-前1046年）／神象アイラヴァータに乗るインドラ神　木彫、バルガート（インド、ケーララ州）／[12] ガジャ・ラクシュミー（2頭の神象ガジャが左右から聖水をそそぐ画像）　木彫、マドゥライ（南インド）、ミナクシ寺院

[14–16/18] 中世の動物寓話集（実物に縁がなく、[15] あるいは [18] のように、イノシシのような牙をもつとされたり、鼻の先が拡がって吸盤状になった姿でイメージされることもあった。塔や見張り台を載せるゾウは、「聖母マリアの庇護する教会」を象徴した）

● ゾウ

[17] 龍と戦うゾウ　錬金術の寓意画（揮発性と凝固性のせめぎ合いの象徴）　M. マイアー『道案内』、1618年／[18] 左頁参照／[19] ベヘモス　コラン・ド・プランシー『地獄の辞典』、1818年（旧約聖書「ヨブ記」40：15の「ベヘモット」はカバに近いイメージの怪物だが、ここではゾウ頭の悪魔となる）／[20] 聖ステファヌスの勝利　D. V. コールンヘルト（1522-1590）画（石打ちによる殉教で有名な聖人の、東方布教の成功をたたえる図像）

タカ
[鷹]

Falke 独 hawk/falcon 英 faucon 仏

▶太陽と天空のシンボル
狩猟を通して、貴族・宮廷の象徴とも

◀ C. ゲスナー『動物誌』(1669 年版

ワシとともに昼行性の猛禽類を代表する存在。

古代エジプトではハヤブサ（またはタカ）が、光に向かって天高く飛翔することから太陽、および太陽神のシンボルとなった。ファラオの守護神にして天空神、創造神ホルスは、ハヤブサの姿、またはその頭部をもつ人間の姿でイメージされ、ヒエログリフでもこの鳥をかたどった文字によって示された。

中世のドイツでは貴族たちのあいだでタカ狩りが好まれ、鷹匠のもとで調教がほどこされるなど、しかるべき環境の整備も進められた。

[01]「眼」を強調して表現されたホルス神 「死者の書」（フネフェルのパピルス）、前 1275 年頃、大英博物館／[02/04] 紋章の図案例
[03] 胸飾り（左右に太陽神ラー・ホルクアティの像） 第 12 王朝期（前 1897-1878 年頃）、メトロポリタン美術館

● タカ

◆一般には、ワシタカ目ワシタカ科の鳥のうち、比較的体が小さく、尾と脚が長いものをタカと呼ぶ。オオタカ、クマタカ、ハイタカなどが代表種で、ハヤブサ *Falco peregrinus* もまた広義では「タカ」に含まれる。

ホルス神の左眼（ウジャトの眼）は、父の仇である悪神セトとの戦いでいったん失われ、のちに癒えて神のもとに戻ったが、ホルス神は改めてそれを父オシリスに捧げたと伝えられる。魔除けの護符としてよく知られるところであろう。

ホルスは太陽神ラーと習合してラー・ホルアクティとなり、またエジプト神話ではほかに冥界の神ソカル、月神コンスなども、タカの姿で示されることがある。

中世ヨーロッパでは、タカ狩りは貴族のみに許された特権で、それゆえ貴族の紋章などにもしばしばこの鳥が選ばれた。タカ狩りの際には、タカを見失わないよう、その脚に鈴をつけることがあったため、紋章の図案などにもしばしばこの鈴が添えられる。またタカ狩りに強い関心を寄せた人物としてとりわけ有名なのは皇帝フリードリヒ2世で、パレルモの宮廷には50人もの鷹匠がいたという。

[05] ハヤブサの頭部（タカ狩りに用いる頭被を捜したものか）　青銅製、前800年頃、大英博物館
[06] タペレトの碑（礼拝する貴婦人を花のような光線で祝福する太陽神ラー・ホルアクティ）、前10–9世紀頃、ルーヴル美術館

[07] ホルス神像　多色フィアンス焼、前3-1世紀頃、メトロポリタン美術館／[08] ホルス神像　石彫、エドフ（上エジプト）のホルス神殿
[09]「ウジャトの眼」の胸飾り　ツタンカーメン王の墓より出土、前14世紀頃、カイロ、エジプト考古学博物館

[10] タカ狩り　マネッセ写本、14世紀前半、ハイデルベルク大学図書館
[11] 皇帝フリードリヒ2世と鷹匠たち　『鳥類を用いた狩猟術について』(『鷹狩りの書』などとも)、1260年頃、ヴァチカン図書館

タコ
[蛸]

Octopus 独 octopus 英 poulpe/pieuvre 仏

▶悪霊、悪魔のシンボル
また逆に、邪な力から身を護る護符として

◀タコの文様 打ち出し細工、ミュケナイ出土の円板、前16-14世紀頃

▶8本の「足」（触腕）をもつ、海洋性の軟体動物。その「足」の動きや、「禿頭」のようにみえる丸い腹部などが不気味な印象を与えるためか、悪霊や地獄などと結びつけられ、ネガティヴなシンボルとなることが多い（カイヨワによれば、クモ、コウモリ、ヒルなどと同様に、その外見の特徴が人びとの想像力をかきたててやまない「悪魔的な動物」の系譜に連なるという）。

アルプス以北のヨーロッパではほとんど食卓に供されず、またユダヤ教、イスラム教の文化圏でも口にされないが、地中海圏では伝統的に食用とされている。この地域の古代文明の出土品からは、タコを思わせる図像をあしらったものが少なくない。たいていは8本の「足」と「頭」、2つの目がデフォルメされ、不気味な印象がさらに強調されており、なかにはヘビの髪をもつ人の頭のようにみえるものもあるため、「メドゥサの首」のイメージの源泉をここに見ようとする説もあるという（ビーダーマン『図説 世界シンボル事典』などを参照）。

飢えるとみずからの「足」を喰らうとの俗信もはやくから知られており、プリニウスがすでにこれをしりぞけているが、その後も長く命脈を保ち、みずからの財産を食いつぶす「放蕩者」のシンボルとされることもあった。

また16世紀以降、北ヨーロッパの海に出没の証言がある怪物「クラーケン」は、19世紀初めに博物学者P.ドニ＝モンフォールがこれを「大ダコ」と特定すると、そのまま、「海の怪物」の一典型として定着していった（これもカイヨワを参照）。

ハワイの神話では、四大神の一柱、カナロアがイカあるいはタコの姿でイメージされ、魔法と冥界の神とみなされているという。

[01] タコの文様、アシネ出土の壺、前1100年頃、ナウプリオ（ギリシア）、考古博物館
[02] イカの文様、ウガリット（ラス・シャムラ）出土のリュトン、前1450年頃／[03] タコ C.ゲスナー『動物誌』(1669年版

● タコ

[04] タコの文様　クレタ島出土の壺、前15世紀前半、オックスフォード、アシュモリアン博物館／[05] 海の生物を描いたモザイク　2世紀、ナポリ、国立博物館／[06] 巨大ダコとしてのクラーケン（海の怪物）　P. ドニ＝モンフォール『軟体動物の自然誌』、1801年／[08] タコの文様など　黄金の円板、打ち出し加工、前16-14世紀頃、アテネ、国立考古学博物館

ダチョウ
[駝鳥]

Strauß 独 ostrich 英 autruche 仏

▶不注意、怠惰、忘却のシンボル
また健啖、強靭な胃袋もしくは精神力を象徴

◀蹄鉄を喰らうダチョウ 『健康の園』(マインツ、1491年版)

▶古代エジプトでは、真理と正義のシンボルで、その羽根は正義の女神マアトの加護のある護符とみなされた。

しかし旧約聖書「ヨブ記」に、「卵を地面に置き去りにし／砂の上で暖まるにまかせ／獣の足がこれを踏みつけ／野の獣が踏みにじることも忘れている」(39：14-15)として、卵を捨てて暖め孵すことを忘れると非難されているのをはじめ、頭を土中に突っ込んだだけで全身を隠したと思いこむ、ともいわれるなど、不注意、不用心、怠惰、忘却のシンボルとなった。

一方、『フィシオログス』などではこれとは別に、ダチョウは卵を孵すときに、決して目を離さずに見つめつづけ、その目から出る熱で暖めると伝えている。ここからダチョウの卵は瞑想のシンボルともなった。教会などにこの鳥の卵が吊されることがあるのは、こうした伝承を受けて、信徒が神を一心に見つめるよう促すものであるとも、あるいはまたこれとは別に、復活、創造を象徴するものともいわれる。

ダチョウについてはさらに、すこぶる強靭な胃をもち、口に入れたものはすべて、鉄であっても消化するとも伝えられ、しばしば蹄鉄をくわえた姿で描かれる。

[01] 息を吹きかけることによって卵を孵すダチョウ エンブレム集、1596年
[02/03] 紋章の図案例 ([03] はニュルンベルクのレーマー家、ヨスト・アマン画、1589年)

● ダチョウ

[04] ミゼリコルド（教会席の座板持送り）のダチョウ　レスター大聖堂／［05］C. ゲスナー『動物誌』（1669年版）
[06] 舗床モザイク、2-3世紀、チュニス、バルドー美術館／［07］中世の動物寓話集、13世紀後半、ブリティッシュ・ライブラリー

[08] バルトロマエウス・アングリクス『事物の属性について』〈仏訳版写本、1447年〉、アミアン、市立図書館／ [09] 中世の動物寓話集、13世紀初、オックスフォード大学ボドリアン図書館／ [10] 捕らえられたダチョウ、3-4世紀頃、舗床モザイク、ピアッツァ・アルメリーナ（シチリア）

● ダチョウ

[11] ピエロ・デッラ・フランチェスカ「モンテフェルトロ祭壇画」 1472-74年、ミラノ、ブレラ絵画館

蝶 ちょう

Schmettering (独) butterfly (英) papillon (仏)

▶精霊や死者の魂をあらわし
キリスト教圏では復活のシンボルにも

◀ E. トプセル『四足獣誌』(1658 年版)

中国では長寿のシンボル、また日本では幸運のしるしであるという。

古代においてはしばしば人間の魂をあらわすものとされ、その際、光に引き寄せられる習性が強調されることも多い。

グノーシスの神秘的なイメージに、死の天使が翼の生えたその足で、蝶を踏みつけるさまが表現されることがある。

キリスト教美術においては、蝶は復活のシンボルとしてよく知られている。中世の図像においては、天使の背に添えられた翼が鳥のそれよりも蝶の翅を思わせることも少なくない。また一般に、明るい色の蝶は幸運を、暗い色の蝶や蛾は病などの凶兆と結びつきがちである。

アステカでは、神々の口元に蝶が描かれていることがあり、これについては、神の口から不老不死の甘露を啜る「マリポーサ」(スペイン語で蝶)であるとも、あるいは逆に死のシンボルであるとも解釈され、いまだ決着をみていない。

[01] 蠟燭の火に飛び込みわが身を焼く蝶(「戦争はそれを知らぬ者にとってのみ甘し」) エンブレム集、1543 年／[02] 図案化された蝶 テオティワカン文化／[03] 死の天使(グノーシスの護符)／[04] 岩に刻まれたレリーフ、アカルピサン(メキシコ)

● 蝶

◆多くの文化圏において、幼虫から蛹、成虫と「変身」するさまや、優美に舞うその姿と古びついたシンボルとなっており、妖精、精霊、また死者の魂がかたちをとったものとみなされることも多い。キリスト教においては、復活の象徴として、しばしば墓碑や（とくに夭折した人物の）肖像画に添えられる。

アステカでは、植物の生育を司る神ショチピリが蝶の姿でイメージされ、左の本文にいう神々の口元にいる「マリポーサ」も、おそらくはショチピリの仮面に様式化した蝶が添えられている場合があることを指しているのだろう（下図 [5] などを参照）。

[05] ショチピリの仮面　メキシコシティ、国立人類学博物館／[06] 昆虫たち　コンラート・フォン・メーゲンベルク『自然の書』（アウクスブルク、1499 年版）、ハレ、大学・州立図書館／[07] ユリの王子　クノッソス宮殿壁画、前 15 世紀後半、イラクリオン、考古学博物館／[08] アモルとプシュケ（プシュケの背に蝶の羽根）　ラインホルト・ベガス作、1857 年、ベルリン美術館／[09] 蝶と戯れる人びと　「メアリ女王の詩篇」14 世紀初、ブリティッシュ・ライブラリー

[10]「天地創造」（下部中央に「アダムに息を吹き入れる」場面で、神の「息」が蝶の羽根をもつ幼子の姿で示されている）　円蓋モザイク、ヴェネツィア、サン・マルコ聖堂、13世紀／［11］蝶と戯れる人びと　『アレクサンドロス物語』（1400年頃の写本）、オックスフォード大学ボドリアン図書館

● 蝶

[12] ピサネッロ「エステ家の公女」(蝶は肖像画や墓碑に添えられる場合、復活のシンボルとなることも多い) 1438年頃、ルーヴル美術館

ツバメ
[燕]

Schwalbe 独 swallow 英 hirondelle (L)

▶春の訪れを告げる
　光、復活のシンボル

◀テラ島（ギリシア）のフレスコ画、前16世紀

▶早合点の戒めとして今日なお用いられる「一燕夏をなさず」という警句は、すでにアリストテレスも口にしているらしく、地中海圏でははやくから、春を告げる鳥として歓迎されてきた。また春との関連で、光や豊饒と結びつくこともあり、後者には、軒先での巧みな巣作りの様子なども影響しているのかもしれない。

エジプト神話では、おそらくこれも春との関連と思われるが、身体がばらばらになったオシリス（冬を象徴）の復活をまつイシス女神は一時期、ツバメに姿を変えて飛び回る。

初期キリスト教時代の『フィシオログス』もまた、春とともに来たり、朝の薄明にさえずるツバメをたたえ、なすべき善行を思い起こさせ、光をもたらすキリストの復活になぞらえている。

西欧の民間療法などでは、抱卵中のツバメを焼いた灰は媚薬として用いられ、またその血や糞には養毛効果があるとされた。さらに若いツバメの腹の中にみつかる赤みがかった「ツバメ石」にも、魔力が宿ると信じられたという（H. ビーダーマン『図説 世界シンボル事典』）。

[01]

[02]

[01] ツバメの巣　C. ゲスナー『動物誌』(1669年版) ／ [02] 紋章の図案例

● ツバメ

[03] 中世の動物寓話集、13世紀前半、ブリティッシュ・ライブラリー／ [04] C. ゲスナー『動物誌』(1669年版)／ [05] 河から引き上げられる大量のツバメたち（オラウス・マグヌスが伝える北方の奇習）『北方民族文化誌』(1555年)／ [06]「春のフレスコ」 テラ島（現サントリニ島）、アクロティリ遺跡、前16世紀

ツル
[鶴]

Kranich 独　crane 英　grue 仏

▶警戒、忍耐力
そして神意のシンボル

◀片脚で石を掴んで「警戒心」を示すツル　中世の動物寓話集、13世紀中頃

　世界各地に広くみられる渡り鳥。ヨーロッパのツルは冬になると、楔形の大きな隊列をくんで、北アフリカへと渡ってゆく。

　「イビュコスの鶴」の伝説は、とりわけドイツ語圏ではシラーの詩を通して人口に膾炙しているが、盗賊に襲われた詩人イビュコスから、いまわの際に復讐を託されたツルが、殺害の真犯人が罪を自白するよう仕向けるというもので、いわばこの鳥が神意のシンボルとなっている。

　中国や日本では、ツルは幸福をもたらし長寿を約束するシンボルで、寺院や宮殿の壁画に、しばしばこの鳥が描かれている。またカメと対になって、「天」を象徴することもある（この場合、カメは「地」をあらわす）。

　星座としても、ツルは南天に「つる座」として羽ばたいている〔ただしこの星座が定められたのは16世紀以降のことという〕。

　頭頂に（麦わらを束ねたような）金色の冠羽をもつ、ツル科のホオジロカンムリヅル〔*Balearica regulorum*〕は、すでに英国の植民地時代から、東アフリカ諸国のシンボルとして好まれていたが、1962年に独立、翌年共和制に移行したウガンダ共和国の国旗と国章にも、この鳥があしらわれている。またケニアの首都ナイロビの市の紋章にも、（「楯持ち」として）この鳥の姿がみる。

[01]

[02]

[03]

[01]「亀鶴斉齢」　長寿瑞祥を祈願する中国の吉祥図
[02/03] 紋章の図案例〔[02] クラーニヒフェルト市　[03] ウガンダの国章、ウガンダコーブとホオジロカンムリヅルが「サポーター」となる〕

● ツル

▶その飛翔能力が畏敬の念を抱かせるゆえか、古くから各地で重要なシンボルとなってきた鳥である。変わったところでは、ピュグマイオイ（アフリカなどに住むと信じられた小人族）の敵で、絶えず戦いをくりかえしているという伝承が知られる。またツルの求愛ダンスを摸しつつ、迷路の周回を再現するという、デロス島の神秘的な「ツル踊り」（ゲラノス）も、とりわけ「迷宮」の象徴的意味を考える上でしばしば言及されるところである。

キリスト教圏では、とりわけ動物寓話集などにおいてしばしば「警戒」の象徴とされ、片脚をあげて石を掴む姿で描かれる。これは、渡りなどの際にこの鳥は、見張り役は用心のために必ず片脚で立って、もう一方の脚には石をつかみ、万一眠ってしまった場合でもその石がもう一方の脚の上に落ちてすぐに目を覚ますようにしていた、という伝承によるものという。

[04] ツルとピュグマイオイ（小人族）との戦い　オラウス・マグヌス『北方民族文化誌』(1555年)／[05] 片脚で石を掴んだまま飛翔するツル　アルチャーティ『エンブレム集』(1550年版)／[06] タンチョウ　C.ゲスナー『動物誌』(1669年版)／[07] ホオジロカンムリヅル　同左

[08]「メアリ女王の詩篇」 14世紀初、ブリティッシュ・ライブラリー／ [09] 中世の動物寓話集 13世紀前半、同左／ [10] 神殿に犠牲として捧げられるツル ハトシェプスト女王の葬祭殿、前1450年頃／ [11] 警戒心のシンボルとして刻まれたツル リンカン大聖堂

● ツル

[12] キツネとツル（細長い瓶に入れて出されたごちそうを、キツネは食べることができない――「イソップ寓話集」）　チェスター大聖堂／［13］ツルと小人族の戦い（図［04］参照）　リンカン大聖堂／［14］オオカミとツル（これも「イソップ寓話集」による。「オオカミ」の項を参照）　バード・ライヒェンハル（バイエルン）、ザンクト・ツェノ修道院

ネコ
[猫]

Katze 独 cat 英 chat 仏

月、家、女性と結びつき
謎めいた存在、束縛からの自由のシンボル

◀ C. ゲスナー『動物誌』（1669 年版）

　ネコ科の「小型ネコ」を代表する種であるイエネコ Felis silvestris catus は、アフリカからアラビア半島にかけて生息するリビアヤマネコ Felis silvestris lybica を原種として、古代エジプトで家畜化されたと考えられ、ドイツでも中世には飼いネコとして人間と生活を共にするようになったようである。

　古代の美術作品などでもしばしばその姿に出会えるものの、野生ネコとの見分けはむずかしく、また他のネコ科動物とも明確に線引きできない場合も少なくない。

　中国では、猫（mao）は、高齢の老人を意味する「耄耋（ぼうてつ）」〔厳密には 80 歳から 90 歳を指すという〕の「耋」と同音であることから、長寿のシンボルとされることがある。吉祥図としては、牡丹と蝶を見上げる猫の図像が知られている（富貴耄耋の図）。

　日本には、仏教伝来と同時に、すなわち 6 世紀頃、仏典をネズミの害から守るために中国経由で持ち込まれたと伝えられる。

　いまやイエネコは世界中で愛され飼われているが、イヌが伴侶として「人」に寄り添うのに対して、どちらかというとネコは「家」と結びついているようにもみえる。「高貴な」雰囲気をたたえ、移り気で、完全に飼い慣らすのがむずかしいところなど、神秘的な美女になぞらえられることも多い。

[01] ネコとネズミ　中世の動物寓話集、13 世紀前半／[02/03] 紋章の図案例（[03] バイエルンのカーゼンドル

● ネコ

◆飼いネコであったかどうかは別として、古代エジプトでは中王国時代後期ごろから壁画などに描かれるようになり、とりわけ「死者の書」の、邪悪なヘビであるアポピスを切り刻む姿を描いた図がよく知られている。また家と女性の守り神であった女神バステトは、ネコの頭をもつ姿でイメージされるようになった（もとは雌ライオンの頭をしていたらしい）。

聖書にはほとんど登場しないが、古代ギリシアでは女神アルテミス（ディアナ）のお供をし、北欧神話では女神フレイヤの車を曳く動物となっている。

一般に夜の動物として月と結びつき、そこから女性的なもののシンボル、母神、魔女などにつき従う者としてイメージされた。またヨーロッパの俗信では、黒ネコは凶兆とされるほか、橋などの難工事をうまく終えるために悪魔と契約し、ネコを生贄として差しだしたとの伝説（カオールの「悪魔の橋」など）や、家の壁に塗り込めると魔除けになるとの俗信などもあり、実際にミイラ化したネコの死骸がみつかることも少なくないという。

[04] ネコの曳く車に乗る北欧神話の女神フレイヤ　挿画、1860年／ [05] カオールのヴァラントレ橋と、その完成の身代わりとして悪魔にネコを差し出す聖カード　民衆画、1855年／ [06] C.ゲスナー『動物誌』(1669年版)／ [07]「富貴耄耋」豊かな老後を祈願する吉祥図

[08] ガチョウを導くネコ（中央） 諷刺画のパピルス、前15-13世紀頃／[09] ネコの姿で示された太陽神（邪神アポピスの首を刎ねている）「死者の書」（フネフェルのパピルス）、前1275年頃／[10] 女神バステトに仕える聖獣としてのネコの像 ブロンズ、前600年以降／[11] 湿地で鳥を捕らえるネコ 壁画、ネブアメンの墓、前1400年頃／[12] 女神バステトの像 ブロンズ、前664-630年頃、大英博物館（[08-12]

[13] イヌとネコに喧嘩をしかける人びと　大理石、前510-500年頃、アテネ、国立考古学博物館／ [14] ネズミをくわえたネコのミイラ（ネズミ除けに用いられたという）　17-18世紀頃、ロンドンのサザーク／ [15] 人柱の代わりに、建物の壁面に塗り込められたネコのミイラ、19世紀、ウィーン、歴史博物館／ [16] 鳥と戯れるネコ　モザイク、1世紀頃、ナポリ、国立考古学博物館／ [17] ネズミを捕らえるネコ（信徒を捕らえる悪魔を暗示する）　ホドネット（シュロップシャー）の教会

[18] 「さあ、私と来なさい──悪い精霊の声がしました」 J.J. グランヴィル画、『動物たちの私的公的生活模様』1840年
[19] 「カザンのネコ」(ピョートル大帝を諷する) ルボーク (ロシアの民衆版画)、18世紀

● ネコ

[20] ヤン・ステーン「ネコにダンスを教える子どもたち」 1565年頃、アムステルダム、国立美術館
[21] レンブラント「聖家族」 1646年、カッセル、州立美術館

ネズミ
[鼠]

ネズミ［鼠］　Ratte［独］ rat［英］ rat［仏］
ハツカネズミ［二十日鼠］　Maus［独］ mouse［英］ souris［仏］

▶病、悪魔、災厄のシンボル
　時に魂の運び手とも。

◀ハツカネズミ　W.ブッシュ (1832-1908) 画

　かつては旧世界にしか生息していなかったが、「放浪ネズミ」（ドブネズミ）や「船ネズミ」（クマネズミ）といったドイツでの呼び名*どおりの本領を発揮し、人の移動につき従って世界中に拡がった。

　丈夫で繁殖力が旺盛なため、現代では医薬品研究等の実験動物に選ばれることも多いが、中世ヨーロッパにおいては、ペストをはじめとする伝染病を媒介、並外れた繁殖の早さや疫病への耐性などがもたらす不気味な印象も手伝って、禍々しい動物として定着した。ごみ捨て場や下水道に出没し、家禽や家畜を台なしにする、災厄のシンボルであった。逆にまた、沈む船にネズミはいない、との諺もあるが……。

　一方、日本では、ネズミ（子）は十二支の最初の年を象徴する動物となっており、福の神（大黒天）のお供をすることもある。

　*ドブネズミは Wanderratte、クマネズミは Schiffsratte と呼ばれる。

[01]「ネズミの王様」または「ネズミの尾」（巣のなかで互いの尾が癒着したネズミたち——混乱の象徴）　F.ポッツィ画、児童書の挿画、1846年
[02] 古代エジプトのブロンズ像／[03] 人間の手を嚙み逃れるネズミ　エンブレム集、1615年／[04] 紋章の図案例

▶人間の周囲にいる家ネズミは、西欧では、英語でいうラット（ドブネズミやクマネズミなど大型）とマウス（ハツカネズミ）に呼び分けられるが、シンボルとしての区別はあいまいなことも多い。大きさのほかに、前者は群れをなして移動することがあるという違いもあるが、いずれも穀物を齧り、疫病をもたらす害獣であり、概して病、悪魔、災厄などと結びつけられがちである。

ただし悪魔や魔女の使い魔などとされる一方で、時として魂の運び手としてイメージされることもある。したがってまた、「ハーメルンの笛吹き男」の場合のように、ネズミ捕りの男が「魂を奪う者」「誘惑者」の相貌を帯びることもあるわけである。ドイツのビンゲンにある「ネズミの塔」の伝説（塔に閉じこもった吝嗇な司教がネズミたちに齧り尽くされたと伝えられる）でも、ネズミは冷酷な司教に餓死させられた人びとの魂とみなされている。

ネズミの害から人びとを救うと信じられた神としては、古代ギリシアのアポロン・スミンテウス（ネズミ殺しのアポロン）、また中世後期以降、ドイツやオランダの民間信仰において春の聖人として人気のあったニヴェルの聖女ゲルトルーディスも、ネズミ（ハツカネズミ）とともに描かれ、その被害から護ってくれるよう呼びかけられた。

[05] 聖ゲルトルーディスとネズミたち　木版画、15世紀／[06] ネズミ捕りの男　木版画、1650年頃／[07] 食糧貯蔵庫のネズミ　『イソップ寓話集』（ウルム、1475年版）／[08]「ネズミの王様」（あるいは「ネズミの尾」）　エンブレム集、1564年

[09] ネズミたちの会議　ギュスターヴ・ドレ画　ラ・フォンテーヌ『寓話』、1867年

● ネズミ

[10] ネズミに乗り赤ん坊を抱く枯木の怪物、その他（「聖アントニウスの誘惑」部分）　祭壇画、1485-1505 年頃、リスボン、国立美術館／[11] キリスト教世界を齧る異教徒のネズミたち　シャンポー（セーヌ・エ・マルヌ）の教会／ネコに捕らえられたネズミ　時禱書、15 世紀後半、クレルモン・フェラン、市立図書館

ハエ
[蠅]

Fliege 独　fly 英　mouche 仏

▶疫病、悪霊、悪魔のシンボル、はかなさの象徴や魂の化身とみなされることも。

◀ J.J. グランヴィル画、1840年

　洋の東西を問わず、魂が目に見えるかたちをとったものとみなされることがある。いうまでもなく、ハエに対しては嫌悪感が先に立つのが普通であろうが、この小さな生きものに対して、並々ならぬ愛着が寄せられることもまた、少なくないようである。

　たとえば日本では、人間の身体から魂が抜け出すときはハエの姿をとる、あるいは死者の魂がハエとなって没後も延々と生きつづける、と考える人びともいるという。

　またホタル〔ドイツ語でハエを意味するフリーゲ Fliege は本来「飛ぶもの」の意で、合成語によってさまざまな昆虫の呼称の一部となる。ホタルは Feuer（火）を付して Feuerfliege〕は、中国や日本でたいへん好まれ、その光の明滅を鑑賞する行事は「蛍狩り」と呼ばれて人気があるが、この虫もまた、戦いで命を落とした者の生まれ変わりと伝えられることがある。

[01] 3匹のハエのネックレス（古代エジプトにおいてはハエ武勇の象徴とされることがあった）　黄金製、前1550年頃、大英博物館／[02] 紋章の図案例（ヴィルポン＝シュル＝イヴェット、イル・ド・フランス）／[03] 武勇のハエ（武勲を称える勲章の一種という）　黄金製、前1500-1250年頃、大英博物館

● ハエ

▶追い払ってもしつこくつきまとうイメージが強く、病気、死、そして悪魔のシンボル。病の悪霊はしばしばハエの姿をとって人びとを脅かし、逆に古来、こうしたハエを追い払ってくれる神々が崇められることもあった。

たとえば古代ギリシア・ローマでは、ミュイアグロス（パウサニアス）ないしミュイアデス（プリニウス）という名の神に、生贄を捧げてハエの退散を願ったという。

また聖書では、「列王記下」（1:2以下）に、イスラエルの王が異教神「バアル・ゼブブ」を崇める場面があり、福音書には「悪霊の頭ベルゼブル」（「ルカによる福音書」11:19など）について言及がある。「バアル・ゼブブ」は一説に「ハエの主神」を意味するという古代シリアの神で、ハエの大群を自由にあやつると信じられたらしい。

聖書ではほかに、「エジプトの災い」の3番目が「ハエの災い」（新共同訳では「ぶよの災い」、「出エジプト記」8:12以下）であり、また「イザヤ書」にも、「主は口笛を吹いて／エジプトの川の果てからハエを呼ばれる」などとあって、全体に悪霊の群れや、悪魔の化身を思わせるシンボルとなっている。

コラン・ド・プランシー『地獄の辞典』（1818年刊）で、魔界の君主にしてサタンに次ぐ存在と紹介されている「ベルゼビュート（Belzébuth）」、及びよく知られたその挿図は、上記のような神話的背景をもとに、近世以降の「悪魔学」において醸成されたイメージであろう。

17世紀以降、とくに静物画において、「ヴァニタス」（この世の虚しさ）の表現として、豪華な食卓や花を描いた絵画に、ハエが描き添えられることがあった。

左で紹介されている日本におけるハエのイメージは、ラフカディオ・ハーン「蠅の話」（『骨董』所収、新著聞集の「亡魂蠅となる」に想を得たものという）あたりによったものか。

[04]

[05]

[06]

[04] ベルゼビュート（バアル・ゼブブ） コラン・ド・プランシー『地獄の辞典』、1818年／ [05]「厚顔なる無知」（書物の上にハエ） エンブレム集、1566年／ [06] ハエの災い（ブヨの災い） ドイツ語訳聖書、ケルン、1460年頃、ベルリン、国立図書館

ハクチョウ
[白鳥]

Schwan 独 swan 英 cygne 仏

▶光と純潔のシンボル
一方で愛欲、時に偽善と非難されることも。

◀「一点の曇りもなき輝き」J. ボスキウス『シンボル図像集』、1702年

　カモ科に属する鳥たちのなかでもっとも大きく、その堂々たる容姿ゆえに、古くからシンボルとしてさまざまな意味を担ってきた。

　古代ギリシアでは、ポイボス(輝く者、の意)の異名をもつ太陽神アポロンの聖なる鳥で、この神から予言の力を授けられたともいう。またプラトンは師ソクラテスの言葉として、ハクチョウは、死後の世界での至福を予知して、いまわの際にひときわ美しく鳴く、と伝えている(『パイドン』)。ここから、(一方ではアポロンが芸術や詩歌の神とされたこともあって)芸術家や詩人の最後の作品や辞世の言葉は、広く「白鳥の歌」と呼びならわされるようになった。

　古代インドにおいては、聖典ヴェーダのシンボルとされたが、これは近代以降にまで受け継がれ、たとえば、ヒンドゥー系の神秘家、ラーマクリシュナ(1836-86)の弟子たちが設立した教団、ラーマクリシュナ・ミッションの紋章には、白鳥があしらわれている。

　冤罪で苦境に陥っている姫を救い出す「白鳥の騎士」の物語は、ワーグナーのオペラ『ローエングリン』(1850年初演)を通して広く知られるようになったが、その起源はアーサー王伝説にあり、ドイツでは11-13世紀頃に〔ヴォルフラム・フォン・エッシェンバッハ『パルツィヴァル』などの〕叙事詩としてまとめられた。

[01] [02] [03]

[01-03] 紋章の図案例 ([02] ラーマクリシュナ・ミッションの紋章)

▶純白の毛色から、光、汚れのない貞節、純愛を象徴する一方で、しなやかな首さしが連想させるように、アプロディテをはじめとする優美な女神たちのお供をしたり、愛欲のシンボルとなることもある。また、ゼウスがハクチョウに姿を変え、レダを誘惑した物語もよく知られていよう。

　キリスト教においては、いまわの際に鳴くハクチョウが、十字架上で苦しむキリストをあらわすものと解される。ただし中世の動物寓話集においては、罪という黒い肉を白い衣服で包み隠す「偽善者」として、厳しく糾弾されることもある。

　天から舞い降りてきた鳥が、羽衣を脱いで美しい乙女になる、という「羽衣伝説」は、「白鳥処女説話」などとも呼ばれるように、しばしばハクチョウがその主人公となるが、広く世界各地に類話のあることが知られている。左記の「白鳥の騎士」もまた、この一変種とみる考え方もあるようである。

　錬金術においては、「大いなる業」のうちの「白化」（アルベド）の過程を、また「硫黄と水銀」という二原理のうちの「水銀」、すなわち「揮発性」の原理をあらわす。

[04] アポロンの聖獣たち（オオカミ、カラス、ワニなどに混じって、右下にハクチョウの姿もみえる）　V. カルターリ『神々の姿』（1647年版）
[05] C. ゲスナー『動物誌』（1669年版）／[06]「白鳥の騎士」　木版画（パリ、1511年）

[07] 喪に服すハクチョウたち　マーガレット・ド・ブーン（第10代デヴォン伯妃、1391年没）像の足元、エクセター大聖堂
[08] 戦うハクチョウたち　錬金術の寓意画（「白化」の過程の象徴）、ランブスプリンク『賢者の石について』、1625年

● ハクチョウ

[09] レオナルド・ダ・ヴィンチ（模写）「レダ」 16世紀初、ローマ、ボルゲーゼ美術館
[10] ウェヌス女神の車を曳くハクチョウ 「12か月の間」壁画（「4月」、部分）、15世紀後半、フェラーラ、スキファノイア宮

ハト
[鳩]

Taube 独 pigeon/dove 英 pigeon/colombe 仏

▶平和と愛のシンボル
キリスト教では聖霊をあらわす

◀「平和の使者」エンブレム集、1596年

　ニワトリと並ぶ、もっとも重要な家禽。野生のカワラバト *Columba livia* を飼い馴らしたものといい、すでに古代メソポタミアでは豊饒と出産を司る女神の聖鳥とされていた。アッシリア・バビロニアでも最高神のシンボルとなり、エジプトでは神々に仕えるほか、生贄ともされた。

　ノアは大洪水の終わりに、箱舟の窓から、はじめカラスを放ち、ついでハトを送り出す。ハトは「止まる所が見つからなかったので」いったん戻ってきたが、さらに7日待って再び放つと、「くちばしにオリーブの葉をくわえて」戻ってくる（「創世記」8：6–12）。こうして、水が引き大地がもとに戻ったのを報らせたことから、神の赦しと平和のシンボルとされる。

　またキリスト教美術では、聖三位一体の第三位格たる聖霊がハトによって象徴され、聖母マリアの「受胎告知」の場面などに描かれる。それゆえこの鳥自体も広く信徒に愛され、親しまれている。

　紋章の図柄としては、11世紀にベネディクト会から分派したカマルドリ修道会〔1966年よりベネディクト会の一修族に復帰〕が、12世紀頃から、青地に2羽の白いハトをあしらった紋章を用いている。さらに現代では、「平和のハト」として、リベリア共和国（1847年独立）、キプロス共和国（1960年独立）などの国章にもその姿がみえる。

[01]　[02]　[03]

[01] 紋章の図案例（[01] キプロス共和国 [03] カマルドリ修道会）

▶すでに古代オリエントで、女神アスタルテやセミラミスの聖鳥とされ、神殿などでも飼われて、供犠にも用いられていたらしい。古代ギリシアでもやはり、愛の女神アプロディテと結びつけられていた。ローマ時代には、食用として肥育される一方、通信用（伝書バト）としても本格的な活用がはじまったという（伝書バト自体は紀元前3000年頃の古代エジプトでもすでに用いられているらしい）。

キリスト教の図像としては、ノアの洪水との関連から平和の象徴。また「聖霊」のシンボルとして、「キリストの洗礼」「受胎告知」「聖霊降臨」などの場面に描かれるほか、7羽のハトによって「聖霊の7つの賜物」（上智、聡明、賢慮、剛毅、知識、孝愛、畏敬）をあらわす。初期キリスト教時代の石棺などで、聖杯を仰いだり、ブドウをついばんだりしているハトは、亡き人の霊魂の象徴。さらに、キリストの「神殿奉献」の場面でも、神殿に捧げる供物としてハトが描かれる。

錬金術の図像においては、ハクチョウと同じく、第一質料を「賢者の石」へと変成させる「大作業」の一過程、「白化」（アルベド）を象徴する。カラスによって象徴される「黒化」（ニグレド）の次の段階をさすという。

[04] テラコッタ製のハト　テル・ハラフ（シリア）出土、前4500年頃／［05］ハト型の聖体容器　銅、エマーユ、リモージュ、13世紀、メトロポリタン美術館／［06］箱舟に戻るハト　ヴェネツィア、サン・マルコ大聖堂、13世紀頃／［07］聖霊のハトその他　総大司教テオドロスの石棺、5-6世紀／［08］中世の動物寓話集、13世紀初、ブリティッシュ・ライブラリー

[09] 三重になったキリストの頭文字（三位一体のシンボル）を囲む12羽のハト（使徒のシンボル）　アルベンガ、洗礼堂、6世紀頃
[10] キリストの洗礼　ラヴェンナ、アリウス派洗礼堂、5世紀末

● ハト

[11]「生命の樹」としての十字架に配された、12使徒の象徴としてのハト　モザイク、ローマ、サン・クレメンテ聖堂、12–13世紀頃（「雄鹿」の項、81頁の図［22］を参照）

ハリネズミ
[針鼠]

Igel （独） hedgehog （英） hérisson （仏）

▶明敏、貪欲、短気のシンボル、春の訪れを占うのに用いられることも。

◀ J. カメラリウスのエンブレム集（1595年）より

　身近な動物であるにもかかわらず、どこか太古の時代のイメージを漂わせる不思議な存在。体をまるめてトゲ（針状毛）を立て、敵から身を守ることでよく知られる。

　中国では、蝟ないし刺蝟と呼ばれ、時に（とりわけ北京とその近郊では）富をもたらす神ともみなされる。

　西洋のキリスト教美術においては、聖母マリアや幼子キリストとともに描かれるほか、悪の化身やサタンのシンボルであるヘビと戦い、これを退治する場面にも登場することがある。

　紋章としては、さほど重要な地位を得ておらず、用いられている例もあまり多くない（なお「ヤマアラシ」については「ブタ」の項を参照）。

[01] C. ゲスナー『動物誌』（1669年版） ／ [02/04] 紋章の図案例（[02] ヴィリャカ（ラトヴィア） [04] イフラヴァ（チェコ、旧独名イーグラウ））
[03]「武具における誉れ」 ディエゴ・デ・サーベドラ・ファハルドのエンブレム集（1659年）

● ハリネズミ

▶「ネズミ」と呼ばれてはいるが、厳密には齧歯類には属さず、分類上はむしろモグラなどに近い（食虫目ハリネズミ科）。

キリスト教においては、危険に対して的確に対応する「明敏さ」などが称えられ、左記のように高い評価を得ている反面、ブドウ畑をだいなしにする害獣として非難を浴びることがある。初期キリスト教時代の『フィシオログス』によれば、ハリネズミはまずブドウの木によじのぼり、実をつまんでは地上に投げ落とす。そしてそのあと地面に下り、仰向けに身を投げ出して、転がりながらトゲにブドウの果実を刺して集め、子どもたちのもとにもちかえるのだという。この逸話は、時に好意的に（たとえば真実のブドウの木、すなわちキリストの御言葉を重んじている証しであると）解され、また時には悪霊の化身、もしくは貪欲の象徴のようにも捉えられつつ、後々まで語り継がれていった。また身を守る独特のしぐさについても、逆にこれを「短気」のあらわれとする見方もあったようである。

ドイツ語圏では今なお身近な動物で、愛らしい姿からペットとしても人気がある。また天候や風向きの変化を予測して巣穴を変えるなどと伝えられ、巣穴から出てきたこの動物の振舞いで、春の到来の早い遅いを占う風習があった（北米で2月2日に祝われる「グラウンドホッグデー」は、これが移植されたものという）。グリム童話の「はりねずみのハンスほうや」（Hans mein Igel, KHM108,「ハンスぼっちゃんはりねずみ」などとも）もよく知られていよう。

中国でもやはり、ハリネズミは大変人気があり、広く人びとに愛される一方で、古くから薬用にも供され、とりわけその皮が漢方で珍重された。

[05]『三才図会』(1607年序)の「猬」(=蝟/ハリネズミ) ／ [06] C. ゲスナー『動物誌』(1669年版) ／ [07] イヌに襲われ防御の姿勢をとる G. コロゼのエンブレム集 (1540年) ／ [08] 背中の棘でブドウの実を集める N. タウレルスのエンブレム集 (1602年)

[09]「深慮こそ有用」(自慢の棘も甲冑の前には無力) ヤコブス・ア・ブルックのエンブレム集 (1615年)／[10] ブドウの実を盗もうとするハリネズミと、それを威嚇する忠実な番犬 チルドリー (オックスフォードシャー) の教会／[11] 背中にブドウの実をつけたハリネズミ ニューカレッジ (オックスフォード大学)／[12] 錬金術の寓意画 (ハリネズミは手を加えられていない状態の「第一質料」をあらわす) ホーセン・ファン・フレースウェイク『緑の獅子』(1674年)

[13]

tempuf est messis mendicabit. qui celestis uite gaudia nullo modo cum iustis habebit. HRICIUS.

[14]

[13] 背中の棘で果実を刺し、巣に持ち帰る　中世の動物寓話集（Royal MS 12F xiii）、12世紀半ば–13世紀頃
[14] ブドウの実を食べるハリネズミ　中世の動物寓話集（Harley MS 4751）、13世紀初、ブリティッシュ・ライブラリー

ヒョウ
[豹]

Panther/Leopard 独 panther/leopard 英 panthère/léopard 仏

▶豊饒、生殖、猛々しさを象徴。制御しがたい自然のシンボルとも。

◀ C. ゲスナー『動物誌』(1669年版)

▶古代エジプトでは、悪神セトにつき従う動物で、邪悪な存在とみなされた。

一方ギリシア神話においては、ディオニュソスとアルテミスの聖獣とされ、豊饒と生殖のシンボル。古代ローマでもアフリカから運ばれたヒョウが見世物として人気を博し、当時のモザイク画などにもその姿がみえる。

しかし中世ヨーロッパでは、動物寓意集などでは実物を離れた姿でイメージされ、口から強い芳香を放つ動物たちを惹きつける（ただし敵であるヘビだけは別）、満腹して巣穴に戻ると3日間眠りつづけるなど、『フィシオログス』以来の風変わりな伝承のみが受け継がれてゆく。

なお英語でいう「パンサー」と「レパード」はいずれもヒョウをさすが、中世においては、「パンサー」と「雌ライオン」との混血（パルドゥス＋レオ）が「レパード」（レオパルドゥス）とみなされ、別の動物と認識されていたらしい。また M. パストゥローによれば、「百獣の王」ライオンに投影できない否定的な要素を、この「レパード」が引き受けることになった面もあるという。

紋章の図案としての「パンサー」は、おそらくは上記のような混乱を背景に、ライオンの身体、龍の頭、さらに雄牛の角をもった姿でイメージされ、口から火のように「芳香」を吐いている（オーストリア、シュタイアマルク州の州章など）。一方「レパード」は、独仏などヨーロッパ大陸側の紋章用語としては、「顔が正面を向いたライオン」をさし、そのためリチャード獅子心王に由来する、ライオンが3頭並んだかつてのイングランド国王の紋章は、大陸側では「ライオン」ではなく「レパード（＝ヒョウ）」と呼ばれる、という錯綜した事態となっている（これもパストゥローによる）。

[01–04] 紋章の図案例（[01] イングランドの王室紋章 (1198-1340) [02] レパード [03] 上2点はライオン、下2点はレパード [04] パンサー）

● ヒョウ

[05] 西欧中世の「レパード」（パンサーと雌ライオンの混血とイメージされた）　中世の動物寓話集、13世紀／　[06] 狩りの女神ディアナとヒョウ　モザイク、2世紀、バルドー美術館／　[07] 紋章の「パンサー」（シュタイアマルク州の州章）／　[08] ヒョウに乗るディオニュソス　前4世紀頃、ペラ（ギリシア）、考古学博物館／　[09/10] 口から芳香を放つ「パンサー」　13世紀前半の写本、ブリティッシュ・ライブラリー

［11］箱舟から下りる動物たち（左下にヒョウの姿もみえる）　ヴェネツィア、サン・マルコ大聖堂モザイク、12–13世紀頃

[12] ティツィアーノ「バッコスとアリアドネ」 1522-23年 ロンドン、ナショナル・ギャラリー
[13] ヒョウ狩り モザイク、4世紀、メリダ（スペイン）、国立古代ローマ美術館

フクロウ
[梟]

Eule 独 owl 英 chouette 仏

▶夜と死を象徴する鳥
一方で博識、賢慮のシンボル

◀アッティカの壺絵、前470年頃

「夜の猛禽類」としてワシ・タカと対をなす存在。すでに古代エジプトのヒエログリフにおいて、死・夜を象徴する動物となっていた。

しかし古代ギリシアでは、夜目が利く聖なる動物とみなされ、知恵の象徴となり、また女神パラス・アテナ（ローマ神話ではミネルウァ）の聖鳥とも目されていた。このため今日でもなお、フクロウは博識と学問のシンボルである。

「アテナイにフクロウを届ける」とは、〔「蛇足を加える」あるいは「釈迦に説法」に近い〕「余計なことをする」という意味の人口に膾炙した諺で、古くアリストパネスやキケロも、さかんに用いているが、古代のアテナイには実際にフクロウがたくさんいたらしく、美術作品や、市の硬貨（テトラドラクマ銀貨、通称「ふくろう銀貨」）にもしばしば刻されている。

キリスト教美術においては、フクロウは、光と真実から目を背けることの象徴となることが多い。またドイツの迷信では、羽角（耳のようにみえる羽）のないワシミミズクの仲間が、その鳴き声（クウィット Kuwitt が「一緒に来い（コミット Komm' mit）」と聞きなされた）により死を予告する鳥として忌み嫌われた。

[01] アテナのフクロウ　4ドラクマ銀貨、前3世紀頃、大英博物館／[02]「魂を運ぶ鳥」としてのフクロウ（心臓をかたどった開閉式の器におさめられている）　北米先住民、北西太平洋岸地域／[03] 紋章の図案例／[04] ヒエログリフ（神聖文字）のフクロウ、古代エジプト

● フクロウ

▶夜や死に結びつく凶鳥として、死を予告する鳥、墓場の鳥、魔女の使い魔などと恐れられる一方で、知恵や博識のシンボルとして大いに敬愛される。また、前者の裏返しとして、魔除けの護符に用いられるかと思うと、博識転じて、頑固・盲目の象徴へと格下げされることもある。

中世ヨーロッパの動物寓話集などでは、他の鳥たちがフクロウを見ると、すぐさま一斉に襲いかかるとして、それを堪え忍ぶこの鳥の姿が「堅忍」のシンボルとして示される。

またヘーゲルの言葉として有名な「ミネルウァのフクロウは迫り来る黄昏に飛び立つ」（『法の哲学』序）は、さまざまな学芸を総合する最終的な知の学問としての哲学を、この鳥になぞらえたもの。

[05]「われかくのごとく生きる」（燃えさかるランプに直接手を触れたりせずに目的を達する悪魔的な性格を示唆）　ジョルジェット・ド・モントネーのエンブレム集（1619年）／ [06] 鳥たちにつつかれる昼のフクロウ（「堅忍」のシンボル）／リッジ大聖堂／ [07]「見ることなくば、松明、蠟燭、眼鏡、すべて益なし」ハインリヒ・クーンラート『永遠の知恵の円形劇場』（1602年）／ [08] 同上、一枚刷の挿画、エアハルト・シェーン画（1540年？）／ [09] 鳥たちにつつかれるフクロウ（図[06]参照）、中世の動物寓話集、13世紀前半

[10] バーニーの浮彫（夜の女王の浮彫／ユダヤの夜の魔女、イシュタル、エレシュキガルなど諸説あり）　イラク南部出土、前19-18世紀、大英博物館

● フクロウ

[11] フランシスコ・デ・ゴヤ「理性の眠りは怪物を生む」 銅版画、1799年／ [12] 納屋の戸に打ちつけられたメンフクロウ（悪霊除け、悪天候除けの護符）　シチリア島／ [13] ヒエログリフのフクロウ　セティ1世王墓壁画、前1289-78年

ブタ
[豚]

Schwein 独 pig 英 porc 仏

■ヤマアラシ Stachelschwein 独 porcupine 英 porc-épic 仏

▶不浄の動物、悪徳と腐敗のシンボル
しかし一方では幸運のしるしとなることも。

◀賭事での幸運を呼ぶブタ　カードゲームの箱の意匠（部分）、1660年

すでに古代エジプトでも家畜として飼育されていたが、ペルシアやギリシアでも一様に不浄な動物とみなされ、とりわけユダヤ人の間では（のちのイスラム教徒と同様に）、その肉を口にするのはタブーとされていた（トキソプラズマ病などの寄生虫病を引き起こす危険を察知していたことによるものだろうか）。

ギリシア神話では、斥候として先乗りしたオデュッセウスの配下の者たちが、魔女キルケによってブタに姿を変えられてしまう印象的な場面があるが、一般にブタは、「賤しい」動物とされ、よこしまな望み、悪徳、腐敗のシンボルとなった。

ブタはまた、聖アントニウスのお伴をしていることがよくあるが、これは、聖人が受けた肉（肉欲）の誘惑を象徴したものとも解釈される〔別に、聖人の名を冠する修道会に街中での豚の飼育が認められていたことに関係するともいう〕。ドイツの迷信では、豚はたやすく魔術をかけられる存在であり、また一方では、クローバーとならぶ「幸運のシンボル」でもある。

なおついでをもって、ドイツ語では「棘あるブタ」（Stachelschwein）の名でよばれるヤマアラシについても、ここに紹介しておく。シンボルとしてかなり特殊な例ではあるが、フランス王ルイ12世（在位1498-1515）が、みずからの紋章として掲げるのにこの動物を選んだことが知られている。この動物は、その棘をたいへん遠くにまで飛ばすことができるという伝説があったのである。しかし実際には、鋭く尖ったこの棘（針状毛）は、攻撃してきた動物の体にささったあと、長くとどまるがゆえに危険なのであった。

[01–03] 紋章の図案例（[01] シュヴァイニッツ　[02] ルイ12世の紋章（ヤマアラシ）　[03] シュヴァイドニッツ（現シヴィドニツァ、ポーランド）

▶イノシシを家畜化した動物ながら、シンボルとしては区別して扱われるべき存在である。

ユダヤ教・イスラム教における食の禁忌はよく知られているが、これについては、ブタが家畜として遊牧民族の生活にさほど適さず、「農耕民の家畜」として避けられた点が文化的背景として指摘されることも多い。

すでに古代エジプトでも養豚の痕跡が確認され、人びとの食卓にのぼっていたものと思われるが、一方では混沌の神セトの動物とみなされ、神殿の供物など、宗教的儀礼に使用された痕跡はあまりないという。

古代ギリシアでは、エレウシスの密儀でデメテルに供され、ローマでは出陣の儀礼において生贄として捧げられたといい、豊饒のシンボルとして一定の意味をもっていたことがうかがえる。

キリスト教においては、旧約聖書の流れを受け、やはり否定的なシンボルとされることが多く、不潔、不貞、大食、無知を象徴する動物。放蕩息子は零落のはてに「豚飼い」に身を落とし(「ルカによる福音書」15：15-16)、キリストは山上の説教で、不誠実な人間をイヌとブタに見立ててこう諭す。「神聖なものを犬に与えてはならず、また、真珠を豚に投げてはならない」(「マタイによる福音書」7：6)。とりわけ中世後期以降は、ユダヤ人に対する嘲りを表現するのにこの動物が選ばれることが多かった(「ユダヤの雌豚」の図像など)。

聖アントニウスは、修道制の創始者と目される3世紀頃の聖人だが、フランスの中世史家 M. パストゥローによれば、ブタとともに描かれるようになったのはもっぱら12世紀以降で、この聖人の名を冠して貧民や病人の救護にあたっていた修道会に、市中でブタを放し飼いにすることが許されたことが背景にあるという。

[04] 聖アントニウス L.クラーナハ画、1509年／[05]『オデュッセイア』のための挿絵、カール・レッシング画、1949-50年
[06]「ユダヤの雌豚」木版画、16世紀初

[07] ブタを犠牲に捧げるルストラリオの儀式　ローマ、コンスタンティヌスの凱旋門浮彫、2世紀／[08] ブタの屠殺と解体「ボンモンの詩篇」1260年頃、ブザンソン、市立図書館／[09] アルブレヒト・デューラー「放蕩息子」(「ルカによる福音書」15：11-32参照)　銅版画、1496年頃／[10] 「ユダヤの雌豚」柱頭彫刻、ウプサラ大聖堂、13世紀末−14世紀初

● ブタ

[11] 11月の風景（ブタにドングリの実を与え太らせる）「ベリー公のいとも豪華なる時祷書」、15世紀、シャンティイ、コンデ美術館

ヘビ
[蛇]

Schlange 独 snake/serpent 英 serpent 仏

▶宇宙を支える動物として、豊饒や再生を象徴、一方で冥府や地下世界のシンボル。

◀ウロボロス 「マルキアヌス古写本」、11世紀頃、ヴェネツィア、マルキアーナ国立図書館

多くの文化圏にシンボルとして登場するが、空想上の動物である「龍」の場合に似て、西洋と東洋ではその趣きをかなり異にしている。

たとえば古代バビロニアでは、ニップル出土の粘土板文書において、封土授与に際し権威標章として用いられ、古代エジプトでも、支配者の頭飾りとして、その呪術的な力の脅威や不死性を示した。エジプトではのちに、大地の豊饒を体現する存在となり、ヒエログリフでは、ヘビは「女神」「大母」の意をあらわす文字としてさかんに用いられている。また尾を嚙んでいるヘビは、永遠の象徴である。

インドでも蛇は神聖視され、ヘビを殺すことはハンセン病、不妊、眼炎などをわが身に招くと信じられた。ヘビの姿をしたナーガ神は水の化身で、癒しをもたらす存在として釈迦と結びつけられ、自然と大地とをつなぎとめる鎖としてイメージされることもある。タイやカンボジアでも、多頭のコブラの姿で、雨の神として崇められている。

聖書においては、ヘビは邪悪な厭うべき存在で、「生涯這い回り、塵を食ら」わねばならない者（「創世記」3：14）として貶められている。「知恵の木」（善悪の知識の木）から禁断の実をとって口にするようエヴァをそそのかして以来、悪魔とあらゆる邪悪なもののシンボルとなった。しかし2〜3世紀に活動したグノーシスの一派、オフィス派は、このエデンの園のヘビを、「真の知識（グノーシス）」を伝えるものとして崇拝したという。

ギリシア神話では、ヘラクレスがその12の功業の2番目として、レルネーの沼地に棲む多頭のヘビ、ヒュドラを退治する。毒を吐き、首を1つ斬り落としても新たに2つ生えてくるという難敵を、英雄は、その切り口を松明で焼き切ってゆくことで倒したのだった。

また医神アスクレピオスはヘビをそのシンボルとしているが〔脱皮する姿が「若返り・蘇生」に通じるからとも、バビロニアの医神から受け継いだなどともいわれ諸説あり〕、医術に長けるあまり死者の蘇生までおこなうようになり、ゼウスの怒りを買って、その雷霆により落命したと伝えられる。癒しの神としてローマ時代以降も崇められ、杖のまわりに1匹のヘビが巻きついた「アスクレピオスの杖」は、今なお医薬のシンボルとしてよく知られている。

ちなみにドイツで「アスクレピオスのヘビ Äskulapschlange」と呼ばれるクスシヘビ Zamenis longissimus は、体長2mほどのさして害のないヘビだが、ドイツではタウヌス地方のシュランゲンバードにのみ生息している。家の守り神としてヘビを飼う習慣のあったローマ人たちが、ガリアに移住したのに伴って北上、危険視されて大半は駆除され、ここのみで生き残ったという。

紋章としては「火を吐くヘビ」が、鍛冶職人のツンフトのシンボルとなっている。

▶脚をもたず地上を這って進む、地中の穴をすみかとする、卵から孵る、鱗のある皮膚をもち脱皮をくりかえす、毒牙をもつ——こうした生態や外見をもとに、多くの文化圏で、きわめて重要で存在感のあるシンボルとなっており、上にあるとおり、その意味するところは多様である。

一般的には、地下世界の存在として人間に敵対する、聖域や地下世界の番人となる、(男女を問わず)性的なシンボルとなる、絶えず再生をくりかえす力を象徴する(若返りから)、もしくは巨大なヘビとして世界を支える、といった役割を担うことが多く、とりわけ前2者のケースは「龍」と区別がつきにくいことも多い。

M.ルルカーは、宇宙の創造、ないしその構造にまつわる根源的な二元性をあらわすシンボルとして「ワシとヘビ」をあげ、神話においてはしばしば、創世の過程などが両者のせめぎあいによって示されると指摘する。

聖書ではまず、楽園において悪魔の化身、原罪のシンボルとなるが、一方でモーセが荒野で旗竿の先に掲げる「青銅のヘビ」は、神罰にさらされた民に救いをもたらし、キリスト磔刑の「予型」ともみなされる(「民数記」21:8–9)。

北欧神話には、大地をとりまく海が、大蛇ヨルムンガンドとしてイメージされ、エジプト神話にもこれに似た、太陽神の小舟をおびやかす巨大な世界ヘビ、アポピスが登場する。ただしエジプトでは一方で、コブラの姿でイメージされる聖蛇ウラエウスはファラオのシンボルとなり、冠などにあしらわれ、敵に毒を吐きかけ王を護ると信じられていた。

アステカの最高神ケツァルコアトルは、ケツァル鳥の緑の羽根で飾られたヘビで、「鳥とヘビ」という相反する二要素を一身に兼ねそなえ、天地を結ぶ存在としてイメージされている。

古代インドの神話では、上記のナーガが地上の宝の番人の訳をつとめることもある。またヴィシュヌ神はしばしば世界を支えるヘビ(アナンタ)の上で憩う姿でイメージされた。

ウロボロスと呼ばれる「みずからの尾を嚙むヘビ」も、シンボルとして重要な意味をもち、永遠または円環的な時間の流れを象徴する。錬金術の図像などでも、循環的な過程を示すのに好んで用いられ、「昇華」の象徴として翼を添えられることも多い。なお錬金術の図像としては、ほかに「青銅のヘビ」もよく用いられる。

[01] 鍛冶職人のツンフトの紋章(火を吐くヘビと鍛冶道具の組合せ)

[02] 日没後、太陽の舟に乗り冥界に下る羊頭の太陽神アメン・ラーと、その航行を妨げる巨大な蛇神アポピス
ラムセス1世王墓壁画、第19王朝期、前1291-1289年

[03] 宇宙を象徴するヘビ、アナンタの上で憩うヴィシュヌ神　石彫、6世紀頃、デオガール／[04] アステカの「羽根あるヘビ」、ケツァルコアトル神　外壁浮彫、700-900年頃、ショチカルコの神殿／[05] レルネに棲むヒュドラを退治するヘラクレス（第2の功業）　前525年頃、G.ポール・ゲッティ美術館

[06] 神話的なヘビをかたどった土器　モチャ文化（ペルー）／ [07] 楽園のヘビ　ヴィラギヌス写本、976年、エル・エスコリアル修道院図書館／ [08] アステカの双頭のヘビ　トルコ石のモザイク、15-16世紀、大英博物館／ [09] メドゥーサの首の軒先瓦　前500年頃、ローマ、ヴィラ・ジュリア国立美術館／ [10] ジェド（蛇王）の碑　アビドス、第1王朝、前3000年頃、ルーヴル美術館

[11] 7つの頭をもつ蛇神ナーガ　アヌラーダプラ（スリランカ）／ [12] ルイ16世の楯（メドゥーサの首があしらわれている）1700年頃／ [13] クレタの蛇女神　前1700-1400年頃、イラクリオン、考古学博物館／ [14] ムルダックの十字架　アイルランド、10世紀／ [15] パネブの石碑（蛇神メレトセゲルを崇めるネクロポリスの職人たち）　前1195年頃、大英博物館

[16] 教会入口を守護するヘビ　ブラウヴァイラー大修道院（ケルン近郊）聖堂西入口
[17] 3つの頭をもつヘビ（錬金術の寓意画、「大いなる作業」の3つの重要な過程を示唆する）　J.D. ミュリウス『改革された哲学』(1622年)

● ヘビ

[18/19] C. ゲスナー『動物誌』(1669年版) ／ [20] 中世の動物寓話集、13世紀中頃、ブリティッシュ・ライブラリー／ [21] オルフェウス教的な「宇宙卵」のイメージ J. ブライアントの神話学書 (1774年) より／ [22] 古代エジプトの蛇結文　ブロンズ製の小箱の蓋、ロンドン、ユニバーシティ・カレッジ／ [23] 紋章の図案例（下列中央：「ヘルメスの杖」、同右：「アスクレピオスの杖」） ／ [24] L. クラーナハの紋章

ペリカン

Pelikan 独 pelican 英 pélican 仏

▶自己犠牲、献身をあらわし、磔刑のキリストのシンボル。

◀ J.アイゼンフートの木版本（1471年）より

▶古代エジプトではペリカンの卵が珍重され、そのために早くから飼育されていたという（ゾイナーによる）。

ヨーロッパでは初期キリスト時代以降、とりわけシンボルとして重要な存在とみなされるようになった。

ペリカンの親鳥は巣に戻ると、嘴を自分の胸のほうに向け、皮袋に入れて運んできた餌を雛たちに与えるが、この様子が、みずからの血でひなを養うために胸を引き裂いているものと解釈され、子育てにおける親の献身や、キリストの殉教を象徴するとされるようになったのである。

『フィシオログス』や中世の動物寓話集ではまた、この鳥は反抗的な子をみずからの手で殺すことがあるが、その際（あるいは子をヘビなどに殺された際に、とも）、母鳥は3日間喪に服したのち、わが胸から血を絞って子にふりかけ、蘇生させるとも伝えている。この場合はさらに、磔刑のキリストと密接に結びついたシンボルとなる。

紋章の図案としては、アメリカ合衆国、ルイジアナ州のそれが有名。

[01] 古代エジプトのペリカンとその卵 壁画（模写）、ハレムハヴの墓、前1420-1411年
[02/03] 紋章の図案例（[02] はルイジアナ州） ／ [04] オラウス・マグヌス『北方民族文化誌』、1555年

● ペリカン

[05] 中世の動物寓話集、13世紀前半、ブリティッシュ・ライブラリー／ [06] C. ゲスナー『動物誌』(1669年版) ／ [07] ソール（ノーフォーク）の教会／ [08] ブレント・ノール（サマセット）の教会／ [09] 中世の動物寓話集、13世紀初、オックスフォード大学ボドリアン図書館

ミツバチ
[蜜蜂]

Biene 独 bee 英 abeille 仏

▶勤勉、繁栄、知恵のシンボル、支配、秩序、雄弁、復活などを象徴することも。

◀ T.ムフェット『昆虫の劇場』、1634年

すでに何千年も前から人の手で飼養され、繁栄と勤勉のシンボルとなっている。

古代エジプトでは、ミツバチはヒエログリフで「支配者」をあらわしたが、これは、1匹の女王バチのもとに、数万の働きバチ、千匹ほどの雄バチによってかたちづくられるコロニーの構成からの連想であろう。

これ以外の場合はたいてい、労働や従順の象徴とみなされる。

▶蜂蜜を通じて貴重な「糖源」となるのみならず、医薬やロウなどの豊かな恵みをもたらし、またその社会性がさまざまなイメージを喚起するなど、シンボルとしても陰影豊かに存在感を示している。

すでに新石器時代の洞窟絵画にも蜜の採集が描かれているというが(ゾイナーによる)、古代エジプトでは紀元前2600年頃には養蜂がおこなわれ、上にもあるように、下エジプトの王権の標章となるなど、支配者のシンボルとされた。

フランクの初期の王たちも、ミツバチをみずからのシンボルとしたらしく、フランス王家のユリの紋章は、一説にこれを様式化したものという。ナポレオンはメロヴィング王家に敬意を表して、これをみずからの標章としたと伝えられる。

キリスト教美術などでは、冬の間に活動を休む様子が「死」を連想させるため、復活のシンボルとみなされることがある。また古代ギリシア以来、ミツバチはみずから子をつくらず、花々から集めてくると信じられ、そのため処女にして母となった聖母マリアを象徴するものとも考えられた。

蜂蜜はその甘さで人を魅了する「雄弁」にたとえられ、説教の巧みさで知られたアンブロシウス、ヨアンネス・クリソストモス、クレルヴォーのベルナルドゥス(蜜の流れる博士)らの聖人の図像には、ミツバチの巣箱が添えられることがある。ちなみにその聖アンブロシウスは、教会をミツバチの巣箱に、敬虔な信徒をミツバチに喩えてもいるという。

[01] 教皇ウルバヌス2世(在位1623-1644)の紋章(バルベリーニ家のミツバチがあしらわれている) 17世紀の銅版画、ヴァチカン図書館
[02] エフェソスの銀貨(ミツバチは地母神のシンボル) 前4世紀前半

● ミツバチ

[03] ミツバチに追われるクピド(「甘きもの、時に苦きものとなり」) アルチャーティ『エンブレム集』(1534年版)／[04] ミツバチとスゲ(上下エジプトの王権のシンボル) 壁画、ハトシェプスト女王葬祭殿、前15世紀前半／[05] 古代エジプトの養蜂(円筒形の巣箱からミツバチを燻り出し、蜜を集めたという) 浮彫、パバサの墓、前7世紀末／[06] 中世の動物寓話集、13世紀初／[07] イヤリング 黄金製、前2000年頃、イラクリオン、考古学博物館／[08] 黄金の円板 打ち出し細工、ミュケナイ出土、前1500年頃、アテネ、国立考古学博物館

[09] ハチに襲われる人びと　ギリシアの壺絵、大英博物館／[10]『健康全書』、1400年頃、ローマ、カサナテンセ図書館
[11] キリスト降誕の場面の背景で、蜜を集めるミツバチたち　エクスルテット画巻、11世紀、ガエタ大聖堂宝物館

[12] アルブレヒト・デューラー「ウェヌスとアモル」 1514年、ウィーン、美術史美術館／[13]「薔薇はミツバチに蜜を与える」（薔薇十字の叡智を示唆する） ロバート・フラッド『至高善』、1629年／[14] J. J. グランヴィル『動物たちの公的私的生活模様』、1840年

雌牛 めうし

Kuh [独] cow [英] vache [仏]

▶▶ウシ（去勢牛）／雄牛

▶母なる大地、豊饒、庇護、受動性のシンボル。

◀メヘトウレトあるいはハトホル女神　ウォーリス・バッジの著書（1904年）より

　牛乳をもたらし子牛を産む雌のウシは、家畜としてもっとも有用で、かつ経済的にも最重要の存在であったにちがいない。

　古くは去勢牛と同様に、荷を曳いたり畑を耕したりともっぱら労役に供されていたものと思われるが、人間が動物の乳を飲むことを覚えてからは、その役割の大半を、家畜化された雌ウシが担うこととなった。

　それゆえ雌牛は、まず第一に、母性と豊饒のシンボルである。

　ユダヤの「契約の箱」〔十戒の石板を収める。「聖櫃」などとも〕は、時に雌牛によって曳かれることがあり、古代エジプトでは、天上の女主人にして死をつかさどり、かつは愛の女神でもあるハトホルが、雌牛の姿をもつものと考えられていた。上エジプトのナイル河畔、デンデラにあるこの女神の神殿には、「デンデラの黄道帯」と呼ばれる有名な天体図が刻されていた（現在はルーヴル美術館蔵）。

　ウシを神聖視するインドにおいて、雌牛はその受動性のゆえにもっとも尊ばれ、肉食や屠殺は堅く禁じられている。また雌牛の乳はもちろん、尿や牛糞などの排泄物もやはり神聖なものとして尊ばれている。こうした宗教上の制約が、インドにおける畜産業発展の大きな足枷となっていることはよく知られている通りである。

　旧約聖書「出エジプト記」（32章）に語られる「金の子牛」は、異教的な

[01] 雌牛の乳を搾る女性　13世紀の写本、オックスフォード大学ボドリアン図書館／[02] 紋章の図案例（「カウベル」が雌牛の目印）

[03]

偶像にして、現世的なかりそめの富の象徴。モーセが十戒を授かるべくシナイ山に籠もっている間、不安になった人びとから新たに神の像をもうけるよう懇願され、アロンが鋳造したもの。この像の前で踊る行為は、いうまでもなく偶像崇拝そのもので、この像はモーセにより壊され、崇拝に加担した3千名が死をもって罰されたという。

また古代ギリシアの伝説によれば、エウロペがゼウスにさらわれたあと、捜索のための助言を得ようとしてデルポイの神託所におもむいた兄弟のカドモスは、捜すのをやめて1頭の雌牛のあとにつきしたがい、雌牛が疲れ果てて倒れた地に都を建てるよう命ぜられる。託宣にしたがってボイオティアの地を横断したところ、現在のテーバイの町があるあたりで雌牛が斃れたため、カドモスはこの地に都市をおこしたという。ちなみに「ボイオティア」という地名はそもそも「雌牛の国」というほどの意味らしい。

紋章において、「雌牛」であることを明示したい場合には、鈴（カウベル）のついた首環を添えることが多い。

▶旧約聖書の「金の子牛」については、おそらく「母牛―子牛」というつながりでこの項に紹介したものと思われるが、新共同訳では「若い雄牛の像」とある通り、性別でいうとオスの子牛のようである。エジプトやシリアにおける雄牛崇拝を念頭におきつつ、蔑みをこめてあえて「子牛」とぼかしたものともいわれる。

また聖書と雌牛とのかかわりでは、「ファラオの夢」もよく引き合いに出されるところか（「創世記」41章）。ファラオは7頭の痩せた雌牛が7頭の肥えた雌牛を喰らい尽くす夢をみたが、これをヨセフは、豊作が7年つづいたあと、飢饉が7年つづくことだと夢解きをしてみせ、飢饉への備えを進言する。

[03] 天空の女神ヌト（ハトホルと同様に、雌牛の姿をとる女神は天界と冥界にかかわることが多い）
ウォーレス・バッジの著書（1904年）より

[04]

[05]

[04]デンデラの黄道帯(12の宮をあらわした図像として現存最古。バビロニアとエジプト土着の占星術の習合した姿を示す)　デンデラ、ハトホル神殿旧在、前1世紀、ルーヴル美術館／[05]ハトホル女神より乳を授かるアメンホテプ2世　前1440年頃、カイロ、エジプト博物館

● 雌牛

[06] 冥界の女神としてのハトホル（右端で砂山より顔をのぞかせている。左にオシリス神、中央にオベト神の姿もみえる）「死者の書」（アニのパピルス）、前1250年頃、大英博物館／ [07] 雌牛の乳を搾る女性　カウィットの棺、前21世紀、カイロ、エジプト博物館／ [08] 大地母神キュベレの神像を載せた車を曳く2頭の雌牛　カルターリ『神々の姿』（1647年版）／ [09] ヘラの雌牛　スタテル貨幣、サモス、前420年頃、大英博物館

[10]「契約の箱」を曳く雌牛（右側には神罰により荒らされた異教のダゴン神殿）　ドゥラ・エウロポス、ユダヤ教会堂壁画、3世紀
[11]「金の子牛」を前にしての踊り　レーゲンスブルク大聖堂、14世紀

[12]「ファラオの夢」(7頭の痩せた雌牛が7頭の肥えた雌牛を喰らい尽くす——「創世記」41章) 木版画、L.クラーナハの工房、1523年

ライオン／獅子

Löwe 独 lion 英 lion 仏

▶威厳、雄渾、不屈などをあらわし、支配者の偉容を誇示、太陽とむすびつく一方で、時に邪悪な力の象徴とも。

◀「コマゲーネの獅子」 石碑浮彫の模写（部分）、シリア、前1世紀

　寓話や伝説をはじめとするさまざまな分野で、地上における「百獣の王」として、大空に君臨するワシと対峙する。古くから、領地にくまなく威光をゆきわたらせる王権のシンボルとなっている。
　しかしヨーロッパにはライオンは生息せず、これは中国や日本でも同じことだったが、それゆえにかえって、さまざまな神秘的な衣をまとい、時に魔術的な力をあやつるとみなされるようになった。
　中国では、ライオン（獅子）は仏教と結びつき、仏や戒律、また聖なる建物の守護獣とみなされた。寺院や宮殿の入口には、左右に一対のライオンが座って目を光らせており、悪霊を怯えさせる一方で、その勇猛さと力とを誇示している。
　インドでは、ライオンは死霊のシンボルであり、また古代エジプトでも、死と戦争の女神セクメトと結びつけられた。この女神はしばしば血をすする雌ライオンの姿でイメージされる。
　悠然と歩みをすすめるライオンの勇姿は、すでに古代バビロニアでも王権のシンボルであったが、現代でも、たとえばイランの国章は〔1980年まで〕剣を掲げるライオンで、昇る太陽を背にしている図案であった。またエチオピアでもライオンはシンボルとして重んじられ、この地に栄えたアフリカ最古のキリスト教国、アクスム王国の支配者（ネグスの称号で呼ばれた）の一族を象徴するとみなされていた。
　キリスト教圏では、キリストは「ユダ族から出た獅子」（「ヨハネの黙示録」5：5）とされ、また翼をもつライオンは、福音書記者マルコのシンボル。これは「マルコによる福音書」が、荒野の説教者たる洗礼者聖ヨハネの言葉とともにはじまるゆえだと説かれている。さらに、ヴェネツィアはこの聖マルコを守護聖人と仰ぐことから、その紋章にライオンを掲げる。ちなみに「レオ」すなわちライオンの名をもつローマ教皇は13名を数えるが、その大半は初期中世に集中している。
　ヨーロッパの紋章では、ライオンはワシと並んで、領主たちがもっとも好んで選ぶ動物だった。その意味で、12世紀ドイツでの、ホーエンシュタウフェン家のフリードリヒ1世（バルバロッサ、神聖ローマ皇帝、紋章は単頭

のワシ)とヴェルフェン家のハインリヒ獅子公の対立抗争(バイエルン公・ザクセン公、紋章はライオン)は、まことに「象徴的」である。今日なお、ドイツのバイエルン州、ヘッセン州、ハンブルク、ブレーメンなど、国としてはベルギー、ブルガリア、デンマーク、フィンランド、ルクセンブルク、オランダ、ノルウェー、スウェーデンなどがライオンを紋章に掲げている。またイギリスの紋章(大紋章)では、楯を右側から支える動物(サポーター)がライオンで(左は一角獣)、イギリス連邦に属する国々も、たいてい紋章のどこかにライオンを受け継いでいる。

ライオンはまた、しばしば太陽のシンボルとなり、その場合、若いライオンが昇る太陽、年老いた、あるいは病んだライオンが沈む太陽とされることが多い。星座としては「しし座」として北天に輝き、占星術における黄道十二宮でも、獅子宮として5番目の宮を占める。

▶紋章の図案として、ワシと人気を二分することが端的に示すように、力強さや勇猛果敢を表現する、権力標章の代名詞ともいうべき存在。ただしヨーロッパでも12世紀頃までは、これほど一義的な存在ではなかったともいわれる。

ギリシア・ローマ神話では、抑えがたい自然の力のシンボルとして豊饒や性愛と結びつけられ、キュベレ、ディオニュソス、アプロディテとともに描かれる。

キリスト教においては、上にあるようにキリストのシンボルとなる一方で、ダニエルが投げ込まれた洞窟のライオンのように、危険な敵や悪魔を象徴する。

初期キリスト教時代の『フィシオログス』はライオンについて、歩くときにみずからの足跡を尾で消してゆく、目を開けたまま眠る、子を死んだ状態で産み落とし、3日3晩これを見つめつづけて命を吹き込む——と3つの寓話を伝えている。門扉や戸のノッカーなどにしばしばライオンがあしらわれるのは、このうちの2番目、「目を開けたまま眠る」との伝承(「詩篇」121:4)にちなんだものといい、また最後の話は、3日後に復活を果たすキリストを象徴するものと解された。

錬金術では、一般に「原質」の「硫黄」をあらわすが、赤いライオンは「賢者の石」、緑のライオンは特殊な溶剤の象徴。

黄道十二宮の「獅子宮」は、夏の第2宮にあたり、太陽はここを、7月23日から8月22日まで通過する。太陽がこの宮を「宿」とし、四大元素の「火」に対応する。

[01-03] 紋章の図案例(代表的な意匠の様式の変遷:[01] 初期ゴシック [02] 後期ゴシック [03] ルネサンス)

[04/07]「アッシュールバニパル王のライオン狩り」 前7世紀、大英博物館／ [05] スキタイの装身具、黄金製、エルミタージュ美術館／ [06] 歩くライオンの印章 テル・ファラ（イラク）出土、前2千年紀頃／ [08] 両手にライオンをつかむギルガメシュ 前9世紀、カンザスシティ、ネルソン・アトキンス美術館／ [09] 円筒印章、スーサ（イラン）出土、前3千年紀

● ライオン

[10] イシュタル門のライオン　バビロン、前575年、ベルリン美術館／ [11] エジプトの大地の神、アケル　「死者の書」（アニのパピルス）、前1250年頃、大英博物館／ [12] アンテロープとチェスをするライオン　「諷刺画のパピルス」、前1300–1100年頃、大英博物館／ [13] コブラの姿であらわされることも多いウァジェト女神の像　末期王朝時代、大英博物館

[14] 2頭のライオンとヘラ女神　ピトス浮彫、前7世紀前半、アテネ、国立考古学博物館／[15] 「動物の女主人」の像　ブロンズ、グレチウィル（スイス、ベルン近郊）出土、前7世紀／[16] ライオンの毛皮をかぶり、エジプト王ブシリスと戦うヘラクレス　前470年頃アテネ、国立考古学博物館／[17] サムソンとライオン　ブロンズ製の水差し、北ドイツ、14世紀、メトロポリタン美術館／[18] ライオンの3つの習性（サルを食べて病気を治す／慈悲深く命乞いを聞き入れる／雄鶏を恐れる）　動物寓話集、13世紀初、オックスフォード大学ボドリアン図書館

[19] キリストのモノグラムを守護するライオン　11世紀、ハーカ大聖堂／[20] 獅子の谷のダニエル　ベアトゥス写本、10世紀半ば、ニューヨーク、ピアポント・モーガン図書館／[21] 福音書記者聖マルコ　「エヒテルナハの福音書」、730年頃、トリーア大聖堂宝物館／[22] 同左、モザイク、6世紀、ラヴェンナ、サン・ヴィターレ聖堂／[23] 獅子の谷のダニエル　ヴォルムス大聖堂、12世紀末

[24] バイエルン選帝侯マクシミリアン1世の剣　プラハ、1610年頃、バイエルン国立博物館／[25] 説教壇の柱を支えるライオン　バルガ（北イタリア）の教会、1233年／[26] ブラウンシュヴァイクのライオン像　ブロンズ、1166年（ハインリヒ獅子公による）／[27] 神聖ローマ帝国の戴冠マント　パレルモ、絹、1133-34年、ウィーン、王宮宝物館／[28] 扉の把手　ブロンズ、800年頃、アーヘン大聖堂／[29] フリードリヒ2世の棺　13世紀、パレルモ大聖堂／[30] 柱を支えるライオン　1272年、ラヴェッロ大聖堂

[31] 太陽を喰らう緑色のライオン（黄金を溶かす特殊な溶剤の象徴） J.D. ミュリウス『改革された哲学』、1622年／［32］ 緑色のライオン M. マイアー『逃げるアタランテ』、1618年／［33］「憤怒」(「七つの大罪」の銅版画) ジャック・カロ画、17世紀前半／［34］ 獅子宮 「占星の書」、14世紀、パリ、国立図書館／［35/36］「硫黄」としてのライオン（［36］の「ヘビを喰らうライオン」は、「揮発物の定着」を象徴） M. マイアー『黄金の三脚台』、1618年

ラクダ
[駱駝]

Kamel 独 camel 英 chameau 仏

▶節制、従順のシンボル、時に高慢、強情、愚鈍を意味することも。

◀木版画、擬アルベルトゥス・マグヌス文書、1531 年

とりわけ中東において、荷役などで大いに活躍した動物。旧約聖書にもしばしば登場する。砂漠や荒野にあっても清新な水の在処を見きわめる能力にたけ、シンボルとしてもこうした点が強調される。

西欧の人びとは、時としてその表情に高慢、強情、愚鈍を読みとることがあるが、イスラム圏では、この動物が決してウマよりも愚かではないことがよく知られており、かの地の物語や説話は、その敏捷さ、忍耐づよさ、つつましさ（節度ある態度）を褒めたたえている。

[01] 岩刻画　上エジプト、前1世紀（?）／ [02] ラクダに「鞍」をつけて乗る騎手／ [03] 岩刻画　アスワン近傍、第6王朝期（?）
[04–06] 紋章の図案例（[05] はポーランド、プルゼニ市（旧独名ピルゼン）のかつての紋章）

● ラクダ

▶西アジア原産のヒトコブラクダ、中央アジア原産のフタコブラクダともに、「砂漠の船」として活躍。聖書にも、イスラエルの人びとの貴重な財産としてたびたび登場する。洗礼者聖ヨハネの衣服はラクダの毛でできており(「マルコによる福音書」1：6)、東方の三博士は、時にラクダとともに救世主のもとを訪問する(三大陸のうちのアジアを代表する者だけがラクダを曳くこともある)。「金持ちが神の国に入るよりも、ラクダが針の穴を通る方がまだ易しい」(「マタイによる福音書」19：24)というキリストの言葉もよく知られていよう。長旅に耐えることから「節制」と「従順」の象徴。しかし一方では、大量の水を飲むことから「貪欲」、「愚行」と、また左記のように「高慢」と結びつけられることもあった。

　西欧の紋章にあらわれるのは13世紀以降で、十字軍時代に、騎士団経由でもたらされたという。ポーランドのプルゼニ(旧ビルゼン)市の紋章などが有名。

[07] 中世の動物寓話集、13世紀前半、ブリティッシュ・ライブラリー／[08] 飲む前に、みずからの脚で水を濁らせてしまうラクダ(愚行の象徴) エンブレム集(1553年)／[09] C. ゲスナー『動物誌』(1669年版)

[10] ラクダに乗る子どもたち　モザイク、5世紀半ば-6世紀初、イスタンブール、大宮殿モザイク博物館／[11] 聖地近辺の絵地図（荷を運ぶフタコブラクダの姿がみえる）　マシュー・パリス、ケンブリッジ大学コーパス・クリスティ・カレッジ／[12] 荷を運ぶラクダの小立像　ローマ時代のエジプト

●ラクダ

[13] 牛肉とラクダの肉を扱う肉屋　『健康全書』、1400年頃、ウィーン、国立図書館／［14］ラクダに乗る2人の女性　ハマ（シリア）出土、1–2世紀、コペンハーゲン、ニイ・カールスベルグ・グリプトテク美術館／［15］アルブレヒト・デューラー「マクシミリアン1世の祈禱書」、1515年、ミュンヘン、バイエルン国立図書館

龍 りゅう

▶原初の恐怖の投影、野蛮な獣性を象徴、水神、キリスト教圏では悪魔、異教のシンボル。

◀翼をもち尾の先にも頭のある、龍のウロボロス　中世の動物寓話集、ブリティッシュ・ライブラリー

洋の東西を問わず、広く語りつがれてきた空想上の動物。おそらくは、人類が巨大な翼竜類とともに暮らしていた先史時代の恐怖にみちた記憶がその核となっているのだろう。環境の変化への適応能力に欠け、絶滅していった恐竜たちの、古い地層より発見される化石は、こうした「空想の産物」の履歴を示す、唯一の科学的根拠といえようか。

西欧の神話やメルヘンでは、龍に打ち克つことは、しばしばカオス、闇、あるいは古い秩序の克服の象徴的な表現となる。たとえばギリシア神話では、パルナッソス山に棲む龍のピュトンがアポロンの光の矢によって滅ぼされ、ゲルマンの英雄ジークフリートは、みずから鍛えた剣によって、ニーベルンゲンの恐るべき財宝を守る龍ファフナーに打ち克つ。

またキリスト教では、龍はすでに旧約聖書において、悪の原理を体現する存在である。「ヨハネの黙示録」では、大天使ミカエルが、巨大な赤い龍、すなわち悪魔にしてサタンを、ほかの天使たちとともに屠っている。聖人伝においては、龍は殉教者聖ゲオルギウスに斃され、その図像はやはり、悪と異教に対する勝利を象徴する。

一方東アジアでは、この動物は、まったく異なった相貌を帯びている。豊饒のシンボルとして、基本的に祥獣とされているのである。中国では、皇帝の玉座が「龍座」と呼ばれるなど、紀元前206年〔＝前漢の建国〕以来、皇帝のシンボルとして採用されており、とりわけ5つの鉤爪をもつ「五爪の龍」は、皇帝にのみ許される標章であった。龍はまた寺院や聖域を守護する動物として、その内外にしばしば描かれた。満州国の皇帝が退位し、共和制が導入された1912年以降、中国の国章から図案化された龍は姿を消したが、政治的なレトリックなどにおいては今日なお、同様の役割をある程度まで果たしている。

アジアでは他にブータンや、その西隣の旧シッキム王国（1975年インドに編入）の国章にも龍の姿がみえる。また日本では、中国におけるイメージがおおむね受け継がれているほか、十二支の5番目を辰（龍）が占める。

「りゅう座」は北の空に輝く大星座で、北極星を取り巻くように北天を半周する。

● 龍

▶翼と脚をもつ巨大なヘビの姿を「基本型」としつつも、ワニや猛獣など、さまざまな姿が投影される架空の動物。東洋のそれはたいてい翼をもたず4脚、西洋は有翼2脚が比較的多いようである。また上にもあるように、東洋では、水や雨、豊饒神と縁が深く、守護神や権力標章ともなるのに対して、キリスト教圏での龍は、悪魔や異教のシンボルであり、地獄すなわち地底に棲むというイメージから、水よりも火と結びつきがちである（口から火を吐くとされることも多い）。

「黙示録」の世界にあらわれるのもそのような、「火のように赤い大きな龍」（12:1-4）で、「身ごもり、太陽を身にまとい、月を足の下にし、12の星の冠をかぶった女」につづいて、7つの頭に10本の角をもち、7つの冠をかぶった姿で登場、最後は大天使ミカエルに斃される。

[01] 中国の龍と、その背に乗る男　明、16–17世紀／[02] 入口を守る龍　ブロンズ扉、1119年、トロイア大聖堂（イタリア）／[03] 龍との戦い　12世紀初、リヨン大聖堂／[04] アルベルトゥス・マグヌス『動物誌』（独語版、1545年）／[05] 紋章の図案例（E. デープラー画）

[06]「子羊の角に似た2本の角」をもつ「龍のような」怪物（『ヨハネの黙示録』13：11）「バンベルク黙示録」、1000年頃、バンベルク、市立図書館／[07] バビロンの大淫婦　「ヴァランシエンヌ黙示録」、800年頃、ヴァランシエンヌ、市立図書館

[08] 太陽をまとう女と7頭の龍　ベアトゥス『黙示録註解』ジローナ写本、975年、ジローナ大聖堂宝物館

[09] 龍のファフニールを退治する英雄シグルズ　木造教会の扉、1200年頃、ヒュレスタッド（ノルウェー）

285 ●龍

[10] 聖ミカエルと龍　12世紀頃、サウスウェルの教会／[11] 翼をもつ龍あるいはヘビ　中世の動物寓話集、13世紀前半、ブリティッシュ・ライブラリー／[12] ライオンと龍（あるいは大ヘビ）を足下に置くキリスト（『詩篇』第91歌）「シュトゥットガルト詩篇」、820-830年頃、ヴュルテンベルク州立図書館

286

[13] 火の龍と女　錬金術の寓意画（龍はここでは「哲学者の硫黄」、女は「賢者の水銀」をあらわすという）、M.マイアー『逃げるアタランテ』、1618年／[14] 龍のウロボロス（こちらは「賢者の水銀」をあらわす）『逃げるアタランテ』／[15] フラスコの中の龍（ここも水銀のシンボル）　錬金術書『ドムス・デイ』、ニュルンベルク、1520年頃

● 龍

[16] 翼ある龍をあしらった馬具、アウクスブルク、1480年、ウィーン、美術史美術館
[17] 龍をあしらった銃（上：皇帝ルドルフ2世の銃、プラハ、1603-10年／下：ミュンヘン、1625年頃）、ウィーン、美術史美術館

ロバ
[驢馬]

Esel 独 donkey/ass 英 âne 仏

愚昧、頑迷、怠惰、肉欲、快楽などを象徴、
反面、謙遜や卑下、穏和のシンボルとなることも。

◀ロバ頭の悪霊の行列　壁画断片の模写、ミュケナイ出土、前1500年頃（図[10]参照）

　ウマより「一段低い」存在とみなされることの多いこの動物は、古代から中世にかけても、両極端な扱いを受けがちであった。

　その強情さのゆえか、愚昧と頑迷のシンボルとして軽んじられる一方で、とりわけ中東や南欧では、馬との交雑によって生まれたラバと同様に、荷物を運ぶ動物として日常生活に不可欠の存在とみなされ、またこよなく愛されてきたのだった。

　聖書によれば、イエスは〔エルサレム入城の折などに〕みずからの平和的な使命のシンボルとして、ロバの背にまたがり、中世ドイツでも、親しみをこめてしばしばアザミを食む姿で描かれた。

　しかし「バラムのロバ」のように、聖なる存在をすぐにそれと認めてひざまずくとされるかと思うと、ドイツの迷信などでは、悪霊や悪魔の眷属のように忌み嫌われることもある。

　現代では、アメリカ合衆国の民主党が、平和的な路線を明確に打ち出すべく、ロバをみずからのシンボルに選んでいる。

[01] 忍耐強く働くロバ　中世の動物寓話集、13世紀前半、ブリティッシュ・ライブラリー／[02/03/05] 紋章の図案例（しばしばアザミを口にする）
[04] 「客審家」としてのロバ（高価な食料を運ぶが、アザミなどの雑草しか口にしない）　アルチャーティ『エンブレム集』（1534年版）

▶ロバははじめエジプトのナイル河谷で家畜化され、もっぱら役畜として荷を運ぶのに用いられた。これが中東へまた地中海圏へとゆっくりと拡がっていったらしく（ゾイナーによる）、「創世記」にも、エジプト王がアブラハムに他の家畜とともにロバを与えるくだりが出てくる（12:15）。

古代ギリシアでは、ディオニュソスやプリアポスと結びつけられ、豊饒や性的放縦のシンボルとなることもあった。主人公がロバに変身するアプレイウス『黄金のロバ』にも、そうした性的な含みは継承されているといえよう。

キリスト教の図像では、「エジプトへの避難」の場面で聖母子が、「エルサレム入城」ではイエスがロバに乗っている（後者は子ロバを連れている）。また「キリスト降誕」の場面では、ロバとウシが飼葉桶の近くに顔をのぞかせており、ロバは異教徒、ウシはユダヤ教徒をあらわすとされる。

さらに、本文に言及のある「バラムのロバ」についても補っておく（『民数記』22–25章）。

モアブ人の王バラクは、占い師のバラムを呼び寄せてイスラエルの民を呪わせようするが、そのバラムを乗せ王のもとに向かうロバは、途中三度にわたって勝手に道をはずれ、進むのを拒む。そのたびにバラムはこれを叩くが、やがてロバの前に立ちふさがる「主の御使い」の姿がバラムにも見える。ことの次第を悟ったバラムは王のもとで、イスラエルの民への呪いではなく、「ひとつの星がヤコブから進み出る」との祝福の言葉を残して去ってゆく。救世主の出現を予示するものと解される逸話である。

[06] ロバに乗るキリスト像（エルサレム入城の際の姿をあらわし、枝の主日の行列とともに曳かれた）　1200年頃、チューリヒ、国立博物館／[07]「バラムのロバ」　15世紀の木版画、ヴィクトリア・アンド・アルバート美術館／[08]「教皇ロバ」（かような怪物がローマに出現、カトリック世界の腐敗と崩壊を示すものなり──ルターやメランヒトンなど新教の陣営がこう喧伝した）　木版画（一枚刷）、L. クラーナハの工房、1523年

290

[09] 古代エジプトの羊飼いとロバの群れ　浮彫、サッカラ、カゲムニの墓、前2323-2291年／ [10] ロバ頭の悪霊の行列　壁画断片、前1500年頃、アテネ、国立考古学博物館／ [11] 「嘲笑の十字架」（アレクサメノスが神を崇める、とあり）　ローマ、3世紀の落書／ [12] ロバの背に穀物袋を積み、エジプトを発つヨセフの兄弟たち（「創世記」42：25-28）「サンチョ7世の聖書」、1197年、アミアン、市立図書館

[13] キリスト降誕図　ドメニコ・ギルランダイオ「羊飼いの礼拝」(部分)、1485年、フィレンツェ、サンタ・トリニタ聖堂
[14] エジプトへの逃避　モザイク、12世紀半ば、パレルモ、ノルマン王宮パラティーナ礼拝堂

[15] キリストのエルサレム入城 『ハインリヒ2世の典礼用福音書』、1010年頃、ミュンヘン、バイエルン国立図書館
[16] 奢侈な教皇と清貧のキリスト カトリック批判の一枚刷、アウグスブルク、1540年

[17] フランシスコ・デ・ゴヤ「脈を拝見」（ロバの医者）、1799年／ [18] J.H.ヒュースリ「目覚めるタイタニア」 1793/94年、チューリヒ美術館／ [19] アプレイウス『黄金のロバ』独訳本（1538年）挿画／ [20]「怠惰」（ジャック・カロ「七つの大罪」の銅版画） 17世紀前半

ワシ
[鷲]

▶至高の権威の象徴、また高い精神性のシンボルとも。

◀龍に打ち克つワシ　ホーベルク『預言者ダビデ王の遊歩薬草園』、1675年

「空の王」として、すべての地上の獣を凌駕する存在。またその翼は他のどの鳥よりも高い飛翔を約束する。というのも伝説によれば、太陽もワシの眼を眩ませられないからで、この鳥は幼い頃から、その光線をじっと見つめかえすことができるのだった。それゆえこの鳥は常に、精神的な高みへの飛翔のシンボルとされてきた。また極東から西欧まで、なべて神に近い権威を体現するものとみなされてきたのも、やはりこうした背景によるのだろう。

すでにアッシリア、バビロニア、そしてペルシアでも、ワシは王権の象徴とみなされていた。またヒンドゥーの至高神ヴィシュヌは、ワシに似た鳥ガルーダに乗る。南米でも、ペルー先住民やトルテカ文明盛期の芸術において、ワシは勝利のシンボルであったし、マヤ・アステカの絵文書では、暦の15番目の日のしるしとして、死によって聖別された戦士のシンボルとされている。

ワシはまた「ヘビに打ち克つ者」であり、「低き世界」を体現するこの動物を、鉤爪で押さえつける姿でイメージされることも多い。

今日、メキシコの国章では、ヘビといっしょにノパル（ウチワサボテン）の上におさまっているが、この意匠は、都市テノチティトラン創設にまつわる神話を表現したもので、国旗（中央の白地部分）や硬貨にもあしらわれている。

一方西洋に目を移すと、古代ギリシアでは、ワシはゼウスの聖鳥とみなされ、ローマでは、軍団旗の先端に旗印としてワシがあしらわれた。そしてカール大帝はワシを、新しいローマ（ドイツ）帝国の権威の象徴としてアーヘンの宮廷に掲げ、以来ワシは皇帝のシンボルとして定着した〔ただしブーローのように、カロリング期におけるこの図像の「不在」を指摘する声もある〕。さらに、15世紀以降は「双頭のワシ」が神聖ローマ皇帝の権威を示すものとされるようになり、これはそのままハプスブルク家、オーストリア帝国の権力の象徴としても受け継がれた。

ワシがこうして帝国全体の象徴となるにともない、帝国を構成する各領邦は、みずからの紋章の動物に、ライオンを選ぶことが多かった。こ

ちらは「百獣の王」として、ワシにつぐ権力の象徴とみなされていたのである。一方、本来は帝国内の一役職であった「辺境伯」らが治める諸領邦、たとえばブランデンブルク、シレジア、モラヴィアなどは、紋章にワシをとりいれており、プロシアもまた、東方植民の管理者たるドイツ騎士団を経由して、これを「黒ワシ」として受け継いだ。初代「プロシア王」フリードリヒ1世（1657-1713）はこれを正義（公正）のしるしとみて、「各人に各人のものを suum cuique」のモットーを添えたが、息子のフリードリヒ・ヴィルヘルム1世（位1713-1740）はこれを——太陽王ルイ14世を意識してのこととされる——「われ太陽を避けず non soli cedit」と書き換えた。一方ナポレオン1世は、ローマ軍団旗のワシを、フランス帝国の象徴として再び戴いた。

こうしてワシは今日にいたるまで、紋章の動物として抜群の人気を博しつづけており、たとえば、アメリカ合衆国、ドイツ、オーストリア、ポーランド、スペイン、アラブ首長国連邦、メキシコ、ガーナ、ナイジェリア、ヨルダン、インドネシアなどが、その国章に、それぞれにさまざまなデザインで、ワシをあしらっている。

キリスト教美術では、ワシはキリスト昇天と、福音書記者ヨハネのシンボル。いずれも精神的な高みへの飛翔を象徴するものとされ、ダンテはワシを「神の鳥」と呼んでいる〔『神曲』「天国篇」第19歌の描写をさしたものか〕。

▶紋章の図柄としてライオンと人気を二分する存在であることは本文にあるとおりで、権力標章として代表的な存在。また一方でM. ルルカーは、宇宙の創造、ないしその構造にまつわる根源的な二元性をあらわすシンボルとして「ワシとヘビ」をあげており、神話においてはしばしば、創世の過程などが両者のせめぎあい、闘いによって表現されるという。

なお神聖ローマ皇帝の紋章として名高い「双頭の鷲」は、古代オリエントを起源とし、ビザンツ帝国では13世紀頃から用いられていたという。一方、神聖ローマ皇帝の紋章として公式に確認できるのは、1433年、皇帝ジギスムントの戴冠の印璽をまたねばならないが、A. ブーローによれば、13世紀半ば以降、年代記の記述や帝国金貨の刻印などから、「漸進的な導入」の過程を断片的に辿りうるという（ブーローはまた、カロリング期におけるワシの図像の不在を指摘し、帝国の標章としてワシが用いられるようになった時期を、上にあるようにカール大帝の時代ではなく、1000年前後のオットー朝時代のことと推測している）。

また、メキシコの国章のくだりでふれられているテノチティトランはアステカの首都で、ヘビをくわえたワシがサボテンにやすらいでいる地こそ、新たな都を築くべき地であるとの神託にもとづき、テスココ湖上のこの地が選ばれたという。

[01] 神聖ローマ皇帝カール5世（在位1519-1556）の大紋章

[02] ヘビと戦うワシ　モザイク、5世紀末–6世紀前半、イスタンブール、大宮殿モザイク博物館
[03] ゼウスとワシ　前560年頃、ルーヴル美術館

● ワシ

[04] ワシとウサギ　エリス（ギリシア）の貨幣、前5世紀頃、大英博物館／[05] ワシをかたどった留金　金、エマーユ、宝石、10世紀末、マインツ、州立博物館／[06] ローマの軍団旗（ワシの旗印）を掲げる兵士　ブロンズ、前1世紀、キエーティ、国立考古学博物館／[07] 生命の樹に慕い寄る、ワシ頭の精霊　石彫、アッシリア、前9世紀、大英博物館

[08] ワシと十字架、アルファとオメガなど（アウグスティヌス『七書の諸問題』表題頁）　北フランス、8世紀後半、パリ、国立図書館／[09/10] 太陽に向かって飛翔するワシ　中世の動物寓話集、13世紀前半、ブリティッシュ・ライブラリー／[11] 福音書記者のシンボル（黙示録の4つの生き物、右下に聖ヨハネを象徴するワシがみえる）　瑪瑙の聖遺物箱、910年、オビエド大聖堂宝物館

● ワシ

[12] ラッパを吹く第4の天使（太陽、月、星の3分の1が損なわれる）と、空高く飛び不幸を嘆くワシ（「黙示録」8:12-13）　ベアトゥス『黙示録註解』サン・スヴェール写本、パリ、国立図書館／[13] ワシと十字架など　石碑、ルクソールのコプト墓地、6-7世紀、ルーヴル美術館／[14] 太陽に向かうワシと水に潜るワシ（後者は洗礼の象徴）　フラベルム（儀礼用団扇）部分、12世紀半ば、クレムスミュンスター修道院宝物室

[15] 錬金術の寓意画（ワシ＝水銀が、星によって示される7度の昇華の過程を導く） J.D.ミュリウス『黄金の解剖学』、1628年
[16] オーストリア帝国 (1804–1867) の国章　E.デープラー画、1893年

[17] ドイツ帝国（1871–1918）の国章　E. デープラー画、1893年
[18] ワシの紋章の標準的な意匠と、その様式の変遷（左から順に12-13世紀、14世紀、16世紀／H. フスマン画、1935年）／[19] メキシコの国章

ワニ
[鰐]

Krokodil, 独 crocodile 英 crocodile 仏

▶ナイル川およびアフリカの象徴、一方で、悪魔、地獄、また偽善者のシンボル。

◀古代エジプトのソベク・ラー神、W. バッジの著書 (1904年) より

　古代エジプトでは「ナイル川の主」とみなされ、この川の氾濫が一帯を潤しまた肥沃な土をもたらしたことから、ワニもまた豊饒のシンボルとなった。しかしヒエログリフでは、（力と豊かさを示すこともあるが）怒りと悪の意味を帯びたしるしとなっている。

　恐竜たちの栄えた中生代にはすでに出現しており、また外見が龍やヘビに似ているところから、シンボルとしても龍に似た、悪を体現する存在となることが多い。

　紋章では、ジャマイカと、アフリカ南部レソト王国の国章にワニがあしらわれている。

[01] C. ゲスナー『動物誌』(1669年版) ／ [02/04] 紋章の図案例（[02] レソト王国 [04] ジャマイカ）
[03] ワニとナイルチドリ（ワニの歯についた肉片をついばみ、共生関係にあると伝えられた）　フアン・デ・ボリアのエンブレム集、1581年

▶上エジプトのコム・オンボや、下エジプト、ファイユーム地方のジェディエド（クロコディロポリス）では、ワニの神ソベク（セベク、ススコス）が崇められ、ワニもまた神聖視された（ミイラにして保存されることもあったという）。しかし左にもある通り、水辺の危険な猛獣ゆえに、一方では、敵対神セトの従者とみなされることもあった。

聖書においては、「ヨブ記」（40-41章）に出てくる、原初のカオスに棲む怪物「レビヤタン」が、ワニの姿をもとにイメージされたものとする説がある。またキリスト教圏では一般に、「地獄の口」の象徴であり、中世の動物寓話集では、獲物をたいらげたあとで空涙を流す、あるいは上顎だけしか動かさず、下顎は泥の中でのびたままになっているとして、偽善者、裏切り者、吝嗇家と結びつけられている。

世界の四大陸の寓意画では、しばしばアフリカ大陸の擬人像とともにワニが描かれる。

[05] 錬金術の寓意画（水陸両棲のワニは、すべてを内包する第一質料のシンボル　ホーセン・ファン・フレースウェイク『黄金の獅子』、1675年／ [06] セベク神とプトレマイオス5世　神殿浮彫、コム・オンボ、前2世紀頃／ [07] 心臓の秤量に同席し、よこしまな死者の心臓を喰らう怪物アムムト（ワニ、ライオン、カバの混じった姿でイメージされた）「死者の書」（アニのパピルス）　前1250年頃、大英博物館／ [08/09] 中世の動物寓話集のワニ（ヒュドラなどに内臓を食い破られるなどともと伝えられた）、13世紀半ば、ブリティッシュ・ライブラリー

[10] ハロエリス (大ホルス) 神とセベク神　神殿浮彫、コム・オンボ、前 2 世紀頃／[11] キップス (ホルスの碑、ハルポクラテス (少年のホルス神) をかたどった護符で、ヘビやサソリの毒に効ありとされた) 木彫、前 600 年以降、大英博物館／[12] 中世の動物寓話集、12 世紀、ピアポント・モーガン図書館／[13] 北天星座図　セティ 1 世の墓、前 13 世紀前半

[14] ルーベンス「四大陸の寓意」 1615年、ウィーン、美術史美術館
[15] ナイルの水辺の動物たち モザイク、前2世紀、ナポリ、国立考古学博物館

参考文献

Beck, Heinrich: Das Ebersymbol im Germanischen, Verlag Walter de Gruyter & Co., Berlin, 1965
Brunner-Traut, E.: Altägyptische Märchen, Eugen Diederichs Verlag, 1963
Chamberlain, Hall: Things Japanese (based on the old Japanese Kojiki). John Murray, London, 1905
Cirlot, J. E.: A Dictionary of Symbols, translated from the Spanish by Jack Sage, Routledge and Kegan Paul Ltd., London, 1962
Heiler, Friedrich: Die Religionen der Menschheit in Vergangenheit und Gegenwart, Reclam-Verlag, Stuttgart, 1959
Heine-Geldern, Robert: L'Art prébouddique de la Chine, Revs. Asiatiques, 11, 1937
―― : Chinese influences in Mexico and Central America, Acts 33rd., Congreso Internacional de Americanistas, San José, Costa Rica, 1959
Hetze, Carl: Die Wanderung der Tiere um die heiligen Berge, Symbolon, Jahrbuch für Symbolforschung, Band 4., Verlag Schwabe, Basel, 1964
Lipfert, Klementine: Symbol-Fibel, Johannes Stauda Verlag, Kassel, 1964
Lurker, Manfred: Bibliographie zur Symbolkunde, Verlag Heitz GmbH., Baden-Baden, 1964
―― : Symbol, Mythos und Legende in der Kunst, in: Bibliotheca Bibliographica Aureliana, Band XII., 1965
Pangritz, Walter: Das Tier in der Bibel, Ernst Reinhardt Verlag, München und Basel, 1963
Peterich, Eekart: Götter und Helden der Griechen, Fischer-Bücherei, 1958
Sälzle, Karl: Tier und Mensch, Gottheit und Dämon, Bayerischer Landwirtschaftsverlag, München, 1965
Seler, Eduar: Gesammelte Abhandlungen zur Amerikanischen Sprach- und Altertumskunde, Akademische Druck- und Verlagsanstalt, Graz, 1960 (enthält: Tierbilder der mexikanischen und der Maya-Handschriften)
Termer, Franz: Der Hund bei den Kulturvölkern Altamerikas, in: Zeitschrift für Ethnologie, Band 82, Heft 1, A. Limbach, 1957
Volker-Brill, T.: The Animal in Far Eastern Art, in: E. J. Brill, Rijksmuseum voor Volkenkunde, Vol. 6 & 7, Leiden, 1950
Zimmer, Heinrich: Mythen und Symbole in indischer Kunst, Rascher Verlag, Zürich, 1951

Handwörterbuch des Deutschen Aberglaubens, Berlin & Leipzig, 1930
Bibel-Dictionary of Folklore, Mythologie and Legend, Funk & Wagnalls Co., New York, 1948
Bibel-Lexikon von Herbert Haag, Benziger Verlag, Einsiedeln, 1956

【邦訳参考文献】
ジャン゠ポール・クレベール『動物シンボル事典』竹内信夫他訳、大修館書店、1989 年
ハンス・ビーダーマン『図説 世界シンボル事典』八坂書房、2000 年（普及版、2015 年）
ゲルト・ハインツ゠モーア『西洋シンボル事典』八坂書房、1994 年（新装版 2003 年）
荒俣宏『世界大博物図鑑』全 6 巻、平凡社、1987–91 年（新装版、2014 年）

ウイリアム・スミス『聖書動物大事典』小森厚／藤本時男訳、国書刊行会、2002 年
イアン・ショー／ポール・ニコルソン『大英博物館 古代エジプト百科事典』内田杉彦訳、原書房、1995 年
メアリ・ミラー／カール・タウベ『マヤ・アステカ神話宗教事典』増田義郎監修、東洋書林、1993 年
スタニスラス・クロソウスキー・ド・ローラ『錬金術図像大全』磯田富夫／松本夏樹訳、平凡社、1993 年
ウド・ベッカー『図説 占星術事典』種村季弘監修、同学社、1986 年
森護『紋章学辞典』大修館書店、1998 年

アンドレア・アルチャーティ『エンブレム集』伊藤博明訳、ありな書房、2000 年
オットー・ゼール『フィシオログス』梶田昭訳、博品社、1994 年
F. E. ゾイナー『家畜の歴史』国分直一／木村伸義訳、法政大学出版局、1983 年

ロベール・ドロール『動物の歴史』桃木暁子訳、みすず書房、1998 年
ミシェル・パストゥロー『王を殺した豚　王が愛した象』松村恵理／松村剛訳、筑摩書房、2003 年
── 『紋章の歴史』松村剛監修、「知の再発見」双書、創元社、1997 年
── 『ヨーロッパ中世象徴史』篠田勝英訳、白水社、2008 年
ユルギス・バルトルシャイティス『幻想の中世』西野嘉章訳、リブロポート、1985 年（新版：平凡社、1998 年）
マンフレート・ルルカー『鷲と蛇　シンボルとしての動物』林捷訳、法政大学出版局、1996 年
池上俊一『動物裁判』講談社現代新書、1990 年
伊藤博明『綺想の表象学』ありな書房、2007 年
篠田知和基『人狼変身譚』大修館書店、1994 年
── 『世界動物神話』八坂書房、2008 年
多田智満子『動物の宇宙誌』青土社、2000 年
谷口幸男／福嶋正純／福居和彦『ヨーロッパの森から　ドイツ民俗誌』日本放送出版協会、1981 年
柳宗玄『十二支のかたち』岩波書店、1995 年
── 『ロマネスク彫刻の形態学』八坂書房、2006 年
山下正男『思想としての動物と植物』八坂書房、1994 年

Becker, Udo: Lexikon der Symbole, Herder Taschenbuch, Freiburg 1998
Dittrich, Sigrid & Lothar: Lexikon der Tiersymbole. Tiere als Sinnbilder in der Malerei des 14. – 17. Jahrhunderts, Michael Imhof Verlag, Petersberg, 2005
Klingender, Francis: Animals in art and thought, to the end of the Middle Ages, Routledge and Kegan Paul, London, 1971
Lurker, Manfred: Wörterbuch der Symbolik, Alfred Köner Verlag, Stuttgart 1991
Resl, Brigitte (Ed.) : A Cultural History of Animals in the Medieval Age, Berg, Oxford, 2007
Zerling, Clemens & Bauer, Wolfgang: Lexikon der Tiersymbolik, Kösel-Verlag, München, 2003

図版出典一覧

*冒頭に掲げた文献については、［　］内の略号により示す。

Amman, Jost: Wappen und Stammbuch ... , Franckfort a. M., 1589 ［Amman, 1589］
Auer, Wilhelm: Heiligen-Legende für Schule und Haus, Schrobenhausen, 1890 ［Auer, 1890］
Balthasar, Hans Urs von: Die Bilder der Bamberger Apokalypse, Stuttgart, 1980 ［Balthasar, 1980］
Becker, Udo: Lexikon der Astrologie, Freiburg i. B., 1981 ［Becker, 1981］
Benton, Janetta Rebold: The Medieval Menagerie, New York, 1993 ［Benton, 1993］
Biedermann, Hans: Medicina Magica, Graz, 1972 ［Biedermann, 1972］
Blankenburg, Hera von: Heilige und dämonische Tiere, Leipzig, 1943 ［Blankenburg, 1943］
Bodenheimer, F. S.: Animal and Man in Bible Lands, Leiden, 1972 ［Bodenheimer, 1972］
Braunfels, Wolfgang: Die Welt der Karolinger und ihre Kunst, München, 1968 ［Braunfels, 1968］
Brinkmann, Bodo: Hexenlust und Sündenfall, Petersberg, 2007 ［Brinkmann, 2007］
Budge, E. A. Wallis: The Gods of the Egyptians, London, 1904 ［Budge, 1904］
Bussagli, Marco: Rom. Kunst und Architectur, Berlin, 2004 ［Bussagli 2004］
Calderhead, Christopher: One Hundred Miracles, New York & San Francisco, 2004 ［Calderhead, 2004］
Caygill, Marjorie: Treasures of the British Museum, London, 1985 ［Caygill, 1985］
Cazelles, Raymond: Les Très riches heures du duc de Berry, Tournai, 2003 ［Cazelles, 2003］
Champeaux, Gérard de / Sterckx, Dom Sébastien: Introduction au monde des symboles, Zodiaque, 1966 ［Champeaux, 1966］
Crisp, Frank: Mediaeval Gardens, London, 1924 ［Crisp, 1924］
Dalarun, Jacques (Hrsg.): Das leuchtende Mittelalter, Darmstadt, 2006 ［Dalarun, 2006］
Demus, Otto: The Mosaic Decoration of San Marco, Venice, Chicago/London, 1988 ［Demus, 1988］
Dittrich, Sigrid & Lothar: Lexikon der Tiersymbole, Petersberg, 2005 ［Dittrich, 2005］
Driss, Abdelaziz: Die Schätze des Nationalmuseums in Bardo, Tunis, 1962 ［Driss, 1962］
Eberhard, Wolfram: A Dictionary of Chinese Symbols, London & New York, 1986 ［Eberhard, 1986］
Farioli, Raffaella: Ravenna Romana e Bizantina, Ravenna, 1977 ［Farioli, 1977］
Fehlemann, Sabine (Hrsg.): Vergangene Welten, Köln, 2006 ［Fehlemann, 2006］
Gabucci, Ada: Rom und sein Imperium, Stuttgart, 2005 ［Gabucci, 2005］
Gesnerus Redivivus auctus et emendatus, oder Allgemeines Thier-Buch ... , Franckfurt a. M., 1669 ［Gesner, 1669］
Golowin, Sergius/Eliade, Mircea/Campbell, Joseph: Die Großen Mythen der Menschheit, München, 2002 ［Golowin, 2002］
Goodman, Frederick: Zodiac Signs, London, 1990 ［Goodman, 1990］
Hägermann, Dieter (Hrsg.): Das Mittelalter, München, 2001 ［Hägermann, 2001］
Henkel, Arthur & Schöne, Albrecht: Emblemata, Stuttgart, 1996 ［Henkel/Schöne, 1996］
Hupp, Otto: Deutsche Ortswappen, Bremen, 1914 ［Hupp, 1914］
Klingender, Francis: Animals in Art and Thought to the End of the Middle Ages, London, 1971 ［Klingender, 1971］
Klossowski de Rola, Stanislas: The Golden Game, London, 1988 ［Klossowski de Rola, 1988］
Krickeberg, Walter: Altmexikanische Kulturen, Berlin, 1956 ［Krickeberg, 1956］
Le Goff, Jacques: Das Mittelalter in Bildern, Stuttgart, 2002 ［Le Goff, 2002］
Leonhard, Walter: Das große Buch der Wappenkunst, München, 1976 ［Leonhard, 1976］
Lurker, Manfred: Lexikon der Götter und Symbole der alten Ägypter, Bern/München/Wien, 1974 ［Lurker, 1974］
Mannhardt, Wilhelm: Die Götterwelt der deutschen und nordischen Volker, Berlin, 1860 ［Mannhardt, 1860］
Oswald, Gerd: Lexikon der Heraldik, Mannheim/Wien/Zürich, 1985 ［Oswald, 1985］
Payne, Ann: Medieval Beasts, British Library, London, 1990 ［Payne, 1990］
Poeschke, Joachim: Mosaiken in Italien 300-1300, München, 2009 ［Poeschke, 2009］
Resl, Brigitte (ed.): A Cultural History of Animals in the Medieval Age, Oxford/New York, 2007 ［Resl, 2007］
Sälzle, Karl: Tier und Mensch, Gottheit und Dämon, München, 1965 ［Sälzle, 1965］
Schleberger, Eckard: Die indische Götterwelt, München, 1986 ［Schleberger, 1986］
Schmid, Andreas: Christliche Symbole aus alter und neuer Zeit, Freiburg i.B., 1909 ［Schmid, 1909］
Schmidt, Heinrich u. Margarethe: Die vergessene Bildersprache christlicher Kunst, München, 1981 ［Schmidt, 1981］
Shaw, Ian & Nicholson, Paul: British Museum Dictionary of Ancient Egypt, London, 1995 ［Shaw/Nicholson 1995］
Simon, Erika: Die Götter der Griechen, München, 1998 ［Simon, 1998］
Steinen, Wolfram von den: Homo Caelestis, 2 Bde., Bern, 1965 ［Steinen, 1965］
Tiradritti, Francesco: Egyptian Wall Painting, New York, 2008 ［Tiradritti, 2008］
Tisdall, M. W.: God's Beasts, Plymouth, 1998 ［Tisdall, 1998］
Topsell, Edward: The history of four-footed beasts and serpents ... , London, 1658 ［Topsell, 1658］
Unterkircher, Franz: Tiere, Glaube, Aberglaube, Graz, 1986 ［Unterkircher, 1986］
Walther, Ingo F. (Hrsg.): Codex Manesse. Die Miniaturen der Großen Heidelberger Liederhandschrift, Frankfurt a. M., 1990 ［Walther, 1990］
Walther, Karl Klaus (Hrsg.): Lexikon der Buchkunst und Bibliophilie, Augsburg, 1995 ［Walther, 1995］
Zerling, Clemens & Bauer, Wolfgang: Lexikon der Tiersymbolik, München, 2003 ［Zerling, 2003］
Zeuner, Frederick E.: A History of Domesticated Animals, London, 1963 ［Zeuner, 1963］

野崎誠近『中国吉祥図案』衆文図書、台北、1991年［野崎］
O. ヴィマー『図説 聖人事典』藤代幸一訳、八坂書房、2011年［ヴィマー］
V. カルターリ『西欧古代神話図像大鑑』大橋喜之訳、八坂書房、2012年［カルターリ］
V. カルターリ／L. ピニョリア『西欧古代神話図像大鑑［続篇］』2014年［カルターリ続篇］
A. グラバール『キリスト教美術の誕生』辻佐保子訳、1967年、新潮社［グラバール］
L. クリス＝レッテンベック／L. ハンスマン『図説 西洋護符大全』津山拓也訳、八坂書房、2014年［護符大全］
H. ビーダーマン『図説 世界シンボル事典』藤代幸一監訳、八坂書房、2000年（普及版2015年）［ビーダーマン］

【アイベックス】
［見出し図版］ビーダーマン
［01/03/05-07］Leonhard, 1976 ［02/13］M. Battistini: Astrology, Magic, and Alchemy in Art, 2004 ［04/08/17］Wikimedia Commons ［09/10］Gesner, 1669 ［11］Unterkircher, 1986 (Bestiarium, Ashmole Ms. 1511, オックスフォード大学ボドリアン図書館、以下同) ［12］Becker, 1981 ［14］Fehlemann, 2006 ［15］Klingender, 1971 ［16］Sälzle, 1965 ［19/20］Payne, 1990

【アリ】
［見出し図版］Henkel/Schöne, 1996
［01］Payne, 1990 ［02-04］Wikimedia Commons ［05/07］Henkel/Schöne, 1996 ［06/08］Caij Plinij secundi, Des fürtrefflichen ... Philosophi, Bücher vund Schrifften, von der Natur ..., Frankfurt a. M., 1565 ［09］Payne, 1990

【一角獣】
［見出し図版］ビーダーマン
［01/10/13/14］Benton, 1993 ［02-04］Leonhard, 1976 ［07］Unterkircher, 1986 ［08］Klingender, 1971 ［09］護符大全 ［11］Sälzle, 1965 ［12］Klossowski de Rola, 1988

【イナゴ】
［見出し図版］ビーダーマン
［01/02/04/05］Bodenheimer, 1972 ［03］Leonhard, 1976 ［07］Balthasar, 1980 ［文献］R. カイヨワ『神話と人間』久米博訳、せりか書房、1975年

【イヌ】
［見出し図版］Wikimedia Commons
［01］Caygill, 1985 ［02］Krickeberg, 1956 ［03-07］Leonhard, 1976 ［08/09/20］Sälzle, 1965 ［10］Shaw/Nicholson, 1995 ［11］Wikimedia Commons ［12］Golowin, 2002 ［13］Gabucci, 2005 ［14/15］Biedermann, 1972 (Codex Vindobonensis S.N. 2644) ［16/22］Dalarun, 2006 ［17］Auer, 1890 ［18］Dittrich, 2005 ［21］Stuttgart, Cod. hist. fol. 415 ［23/24］Klossowski de Rola, 1988 ［25］Tisdall, 1998

【イノシシ】
［見出し図版］ビーダーマン
［01/13］Sälzle, 1965 ［02-05］Hupp, 1914 ［06］Klingender, 1971 ［07］Fehlemann, 2006 ［08］Mannhardt, 1860 ［09］Dalarun, 2006 ［10］F. ゼーリ『ローマの遺産』八坂書房、2010年 ［11/12］護符大全 ［14］Walther, 1990 ［15］Klingender, 1971 ［17］Klossowski de Rola, 1988 ［18］Schleberger, 1986

【イルカ】
［見出し図版］Henkel/Schöne, 1996
［01］Sälzle, 1965 ［02-06］Leonhard, 1976 ［07］カルターリ［続篇］ ［08］カルターリ ［09］Henkel/Schöne, 1996 ［11］Driss, 1962 ［12/13］Simon, 1998

【ウサギ】
［見出し図版］ビーダーマン
［01］M. コウ『古代マヤ文明』加藤泰建他訳、創元社、2003年 ［02/04］Hupp, 1914 ［03］ビーダーマン ［07/08］Schmid, 1909 ［09］Blankenburg, 1943 ［10/12］Dalarun, 2006 ［11］Zerling, 2003 ［15］Sälzle, 1965 ［16/17］Dittrich, 2005

【ウシ】
［見出し図版］George Wither, A Collection of Emblems, Ancient and Moderne, London, 1635
［01］Braunfels, 1968 ［02/03］Tisdall, 1998 ［04］Hägermann, 2001 ［05］Dalarun, 2006 ［07］ヴィマー

【ウマ】
［見出し図版］Oswald, 1985
［01］Zerling, 2003 ［02］Golowin, 2002 ［03］Leonhard, 1976 ［04/05］Oswald, 1985 ［06-08/10/11/13/14/17］Sälzle, 1965 ［09/12］護符大全 ［15］Le Goff, 2002 ［16］Simon, 1998 ［18］Balthasar, 1980 ［19-21］Calderhead, 2004

【雄牛】
［見出し図版］ビーダーマン
［01/05］Wikimedia Commons ［02-04］Leonhard, 1976 ［06/15-17/19/21/22］Sälzle, 1965 ［07］Amman, 1579 ［08-13］Blankenburg, 1943 ［14］Schleberger, 1986 ［18］Zeuner, 1963 ［20］Caygill, 1985 ［23/24］Le Goff, 2002

【オオカミ】
［見出し図版］ビーダーマン
［01/13］Sälzle, 1965［02-05］Hupp, 1914［06］Klingender, 1971［07］Fehlemann, 2006［08］Bussagli, 2004［09/11］Klingender, 1971［10］R. ビアンキ＝バンディネルリ『ローマ美術』吉村忠典訳、新潮社、1974 年［12］Tisdall, 1998［13］Dalarun, 2006［14］Klossowski de Rola, 1988［15］Golowin, 2002［16/18］Calderhead, 2004［17］Le Goff, 2002

【雄鹿】
［見出し図版］Lucas Cranach d. Ä. Das gesamte graphische Werk, München, 1972
［01］Wikimedia Commons［02-10］Leonhard, 1976［11］ビーダーマン［12/13/16/17/20］Sälzle, 1965［14/15/19/26］Klingender, 1971［21/27］Resl, 2007［22］Poeschke, 2009［23］Simon, 1998［24］Farioli, 1977［25］Walther, 1995［28］Calderhead, 2004

【雄羊】
［見出し図版］Becker, 1981
［01/04/07］ビーダーマン［02/03］Leonhard, 1976［05］カルターリ［06］Lurker, 1974［08/09］Zeuner, 1963［10］Tiradritti, 2008［11］Goodman, 1990［12］Simon, 1998［13］Klingender, 1971［14/23/24/25］Steinen, 1965［15］Dalarun, 2006［16/19/22］Sälzle, 1965［17］Shaw/Nicholson, 1995［18］Farioli, 1977［20/21］Becker, 1981

【雄山羊】
［見出し図版］Gesner, 1669
［01］Leonhard, 1976［02/06］Zeuner, 1963［03］ビーダーマン［04］Unterkircher, 1986［05］Mannhardt, 1860［07］Simon, 1998［08/09］Golowin, 2002［10］Farioli, 1977［11］Payne, 1990［12］Klingender, 1971［13］Tisdall, 1998［14］Tiradritti, 2008［15/16/20］カルターリ［17/18］Brinkmann, 2007［19］Fehlemann, 2006

【雄鶏】
［見出し図版］Gesner, 1669
［01-03］ビーダーマン［04/08-10］Zeuner, 1963［05/06］Leonhard, 1976［07］Hupp, 1914［11］Biedermann, 1972［12］柳宗玄『ロマネスク彫刻の形態学』八坂書房、2006 年［13］Tisdall, 1998［14］Farioli, 1977［15］Klossowski de Rola, 1988

【カエル】
［見出し図版］ビーダーマン
［01/02］Gesner, 1669［03］Leonhard, 1976［05］Hupp, 1914［06］碓井益雄『蛙』法政大学出版局、1989 年［07/08］Sälzle, 1965［09/10］Klossowski de Rola, 1988［11-14］護符大全［15］Balthasar, 1980［16］Golowin, 2002

【カニ】
［見出し図版］Becker, 1981
［01］Klingender, 1971［02/03/10］Amman, 1589［04-06］Goodman, 1990［07］Steinen, 1965［08］Cazelles, 2003［09］Becker, 1981［11］Blankenburg, 1943［12］Driss, 1962

【カメ】
［見出し図版］Henkel/Schöne, 1996
［01］Eberhard, 1986［02-04］Wikimedia Commons［05］Champeaux, 1966［06］ビーダーマン［07/08］Henkel/Schöne, 1996［10］Klossowski de Rola, 1988［11］Schleberger, 1986［12］カルターリ［13］Dittrich, 2005

【カラス】
［見出し図版］Gesner, 1669
［01/03］Hupp, 1914［02］Payne, 1990［04］Mannhardt, 1860［05］Henkel/Schöne, 1996［06］Eberhard, 1986［07］ビーダーマン［08］Steinen, 1965［09］Simon, 1998［10/11］Klossowski de Rola, 1988

【ガン／ガチョウ】
［見出し図版］Klingender, 1971
［01/02/14］Zeuner, 1963［03-06］Leonhard, 1976［07］野崎［08/11］Payne, 1990［09］Auer, 1890［10/13］Klingender, 1971［12］Sälzle, 1965

【キツネ】
［見出し図版］Henkel/Schöne, 1996
［01］Payne, 1990［02/04］Hupp, 1914［03］Leonhard, 1976［05/07］『狐ラインケ』藤代幸一訳、法政大学出版局、1985 年［06］Henkel/Schöne, 1996［08/10/12］Klingender, 1971［09］Unterkircher, 1986［11］Tisdall, 1998［13］護符大全［14/15］Sälzle, 1965

【クジャク】
［見出し図版］ビーダーマン
［01］Oswald, 1985［02］Unterkircher, 1986［03］Amman, 1589［04］Schleberger, 1986［05］Gesner, 1669［06］Fehlemann, 2006［07/10］Sälzle, 1965［08/09］Tisdall, 1998［12］Farioli, 1977［13］Klingender, 1971［14］Braunfels, 1968［15］Dittrich, 2005

【クジラ】
［見出し図版］Gesner, 1669
［01］グラバール［03］Unterkircher, 1986［04］Klingender, 1971［05/06］Sälzle, 1965［08］Dalarun, 2006［文献］『聖ブランダン航海譚』藤代幸一訳、法政大学出版局、1999 年

【クマ】
［見出し図版］Henkel/Schöne, 1996
［01］Oswald, 1985［02］Gesner, 1669［03/05/06］Sälzle, 1965［04］Zerling, 2003［07］Payne, 1990［08/10］Hupp, 1914［09］Leonhard, 1976［11/13］Braunfels, 1968［12］Dalarun, 2006［14］Calderhead, 2004［15］Benton, 1993［文献］M. パストゥロー『熊の歴史』平野隆文訳、筑摩書房、2014 年

【クモ】
［見出し図版］ビーダーマン
［01］Leonhard, 1976［03］護符大全［04］Klossowski de Rola, 1988

【ケンタウロス】
［見出し図版］Henkel/Schöne, 1996
［01］Benton, 1993［02］Simon, 1998［03］柳宗玄『ロマネスク彫刻の形態学』八坂書房、2006 年［04］Henkel/Schöne, 1996［05］Schmidt, 1981［06］Goodman, 1990［07］ビーダーマン［08］Biedermann, 1972［09］Becker, 1981［10］Payne, 1990［11］Golowin, 2002［12］Blankenburg, 1943［13］Driss, 1962

【コウモリ】
［見出し図版］Henkel/Schöne, 1996
［01］Payne, 1990［02-04］Wikimedia Commons［05］Eberhard, 1986［06/07］ビーダーマン［08/10/11］Sälzle, 1965［09］Brinkmann, 2007［12］Dittrich, 2005

【魚】
［見出し図版］ビーダーマン
［01］Leonhard, 1976［02］Klossowski de Rola, 1988［03］Le Goff, 2002［04］Farioli, 1977［05］Goodman, 1990［06］グラバール［07/09/12］Sälzle, 1965［08］野崎［10］Schleberger, 1986［11］Braunfels, 1968

【サギ】
［見出し図版］Klossowski de Rola, 1988
［01-03］Gesner, 1669［04/05］Leonhard, 1976［06/08］Henkel/Schöne, 1996［07/12］Sälzle, 1965［09］Tiradritti, 2008［10/13/14］Payne, 1990［11］Shaw/Nicholson, 1995

【サソリ】
［見出し図版］ビーダーマン
［01］Tiradritti, 2008［02/04］Goodman, 1990［03］ビーダーマン［05/06］Klingender, 1971［07］Becker, 1981［08］護符大全［09］Walther, 1995

【サラマンダー】
［見出し図版］Klossowski de Rola, 1988
［01］ビーダーマン［02］Leonhard, 1976［03］Wikimedia Commons［04/07］Payne, 1990［05］Klossowski de Rola, 1988［06］Unterkircher, 1986［08］Cazelles, 2003

【サル】
［見出し図版］Henkel/Schöne, 1996
［01］Krickeberg, 1956［02］Leonhard, 1976［03/07/09-11/13］Sälzle, 1965［04］Unterkircher, 1986［05］Budge, 1904［06］Tiradritti, 2008［08］Benton, 1993［12］Le Goff, 2002［16］Dittrich, 2005

【ジャガー】
［見出し図版］Rätsch, Christian: Chactun, die Götter der Maya, München, 1986
［01］Krickeberg, 1956［02］The Imperial Collection of Audubon Animals, Ner York, 1967［03-05］Sälzle, 1965

【スカラベ】
［見出し図版］Budge, 1904
［01/06］Shaw/Nicholson, 1995［02/04］Budge, 1904［03］Lurker, 1974［05/10］Tiradritti, 2008［07/09］護符大全［08］Golowin, 2002

【ゾウ】
［見出し図版］Leonhard, 1976
［01］Leonhard, 1976［02］Hupp, 1914［03/06/19］ビーダーマン［04］Schleberger, 1986［05］カルターリ［07-13］Sälzle, 1965［14］Unterkircher, 1986［15/16/18］Payne, 1990［17］Klossowski de Rola, 1988［20］Dittrich, 2005

【タカ】
［見出し図版］Gesner, 1669
［01］Shaw/Nicholson, 1995［02/04］Leonhard, 1976［03］Gesner, 1669［05］Zeuner, 1963［06-09］Tiradritti, 2008［10］Walther, 1990［11］Walther, 1995

【タコ】
［見出し図版］ビーダーマン

[01] Sälzle, 1965 [02] Bodenheimer, 1972 [03] ビーダーマン [04/05] Klingender, 1971 [07]『古代地中海美術』学習研究社、1973 年［文献］R. カイヨワ『蛸』塚崎幹夫訳、中央公論社、1975 年

【ダチョウ】
［見出し図版］護符大全
[01] Henkel/Schöne, 1996 [02] Leonhard, 1976 [03] Amman, 1589 [04] Tisdall, 1998 [05] Gesner, 1669 [06] Klingender, 1971 [07] Payne, 1990 [08] Dalarun, 2006 [09] Unterkircher, 1986 [10] Klingender, 1971

【蝶】
［見出し図版］ビーダーマン
[01] Henkel/Schöne, 1996 [02-04] ビーダーマン [05] Krickeberg, 1956 [06] Walther, 1995 [07] Simon, 1998 [08/09/11/12] Klingender, 1971 [10] Demus, 1988

【ツバメ】
［見出し図版］ビーダーマン
[01/04] Gesner, 1669 [02] Leonhard, 1976 [03] Payne, 1990 [06]『古代地中海美術』学習研究社、1973 年

【ツル】
［見出し図版］Klingender, 1971
[01] 野崎 [02] Hupp, 1914 [03] Wikimedia Commons [04] Henkel/Schöne, 1996 [06/07] Gesner, 1669 [08] Klingender, 1971 [09] Payne, 1990 [10] Zeuner, 1963 [11-13] Tisdall, 1998 [14] Zerling, 2003

【ネコ】
［見出し図版］Gesner, 1669
[01] Payne, 1990 [02] Leonhard, 1976 [03] Hupp, 1914 [04] Mannhardt, 1860 [05/15] 護符大全 [06] Gesner, 1669 [07] 野崎 [08/13] Klingender, 1971 [09-13] Shaw/Nicholson, 1995 [14] Sälzle, 1965 [16] Gabucci, 2005 [17] Tisdall, 1998 [19] Walther, 1995 [20/21] Dittrich, 2005 ［文献］J. クラットン゠ブロック『猫の博物館』小川昭子訳、東洋書林、1998 年

【ネズミ】
［見出し図版］ビーダーマン
[01/02/06/07] ビーダーマン [03] Henkel/Schöne, 1996 [04] Leonhard, 1976 [05] J.-P. クレベール『動物シンボル事典』大修館書店、1989 年 [08] Henkel/Schöne, 1996 [11] Tisdall, 1998 [12] Dalarun, 2006 ［文献］谷口幸男他『ヨーロッパの森から』日本放送出版協会、1981 年

【ハエ】
［見出し図版］J. J. Grandville: Das Gesamte Werk, Zürich, o. J.
[01/03] Shaw/Nicholson, 1995 [02] Wikimedia Commons [04] ビーダーマン [05] Henkel/Schöne, 1996

【ハクチョウ】
［見出し図版］ビーダーマン
[01/03] Leonhard, 1976 [02] Wikimedia Commons [04] カルターリ [05] Gesner, 1669 [06] Crisp, 1924 [07] Klingender, 1971 [08] Klossowski de Rola, 1988

【ハト】
［見出し図版］Henkel/Schöne, 1996
[01/03] Wikimedia Commons [02] Leonhard, 1976 [04] Zeuner, 1963 [05] Benton, 1993 [06] Demus, 1988 [07] Farioli, 1977 [08] Payne, 1990 [09-11] Poeschke, 2009

【ハリネズミ】
［見出し図版］Henkel/Schöne, 1996
[01/06] Gesner, 1669 [02/04] Wikimedia Commons [03] Henkel/Schöne, 1996 [07-09] Henkel/Schöne, 1996 [10/11] Tisdall, 1998 [12] Klossowski de Rola, 1988 [13/14] Payne, 1990

【ヒョウ】
［見出し図版］Gesner, 1669
[01] Oswald, 1985 [02-04] Leonhard, 1976 [05/09/10] Payne, 1990 [06] Driss, 1962 [07] ビーダーマン [08/13] Gabucci, 2005 [11] Demus, 1988 ［文献］M. パストゥロー「イングランドの豹」(『王を殺した豚 王が愛した象』所収、筑摩書房、2003 年)

【フクロウ】
［見出し図版］ビーダーマン
[01] Klingender, 1971 [02] ビーダーマン [03] Leonhard, 1976 [04] Zeuner, 1963 [05/08] Henkel/Schöne, 1996 [06] Tisdall, 1998 [07] Klossowski de Rola, 1988 [09] Payne, 1990 [10] Zerling, 2003 [11] Fehlemann, 2006 [12] 護符大全 [13] Tiradritti, 2008

【ブタ】
［見出し図版］ビーダーマン
[01/03] Hupp, 1914 [02] Wikimedia Commons [04] [05] Walther, 1995 [06] C. ファーブル゠ヴァサス『豚の文化誌』宇京頼三訳、柏書房、2000 年 [07] F. ゼーリ『ローマの遺産』八坂書房、2010 年 [09] Dalarun, 2006 [10] B. Blumenkranz: Juden und Judentum in der

mittelalterlichen Kunst, Stuttgart, 1965 [11] Cazelles, 2003 [文献] M. パストゥロー「聖アントニウスの豚」(『王を殺した豚 王が愛した象』所収、筑摩書房、2003年)

【ヘビ】
[見出し図版] ビーダーマン
[01/23] Leonhard, 1976 [02] Tiradritti, 2008 [03/04/06/09/11-13] Sälzle, 1965 [05] Golowin, 2002 [07] Champeaux, 1966 [08] Klingender, 1971 [10/15] Shaw/Nicholson, 1995 [14/22] 護符大全 [16] Blankenburg, 1943 [17] Klossowski de Rola, 1988 [18/19] Gesner, 1669 [20] Payne, 1990

【ペリカン】
[見出し図版] ビーダーマン
[01] Zeuner, 1963 [02] Wikimedia Commons [03] Leonhard, 1976 [05] Payne, 1990 [06] Gesner, 1669 [07/08] Tisdall, 1998 [09] Unterkircher, 1986

【ミツバチ】
[見出し図版] Thomas Mouffet: Theatrum Insectorum, London, 1634
[01] Bussagli, 2004 [02/05] Zeuner, 1963 [03] Henkel/Schöne, 1996 [04] Tiradritti, 2008 [06] Unterkircher, 1986 [07/08]『古代地中海美術』、学習研究社、1973年 [09] Simon, 1998 [10/11] Klingender, 1971

【雌牛】
[見出し図版] Budge, 1904
[01] Payne, 1990 [02] Leonhard, 1976 [03] Budge, 1904 [04] Goodman, 1990 [05] Sälzle, 1965 [06] Klingender, 1971 [07] Tiradritti, 2008 [08] カルターリ [09] Simon, 1998 [10]『古代地中海美術』、学習研究社、1973年 [11] Lexikon der christlichen Ikonographie, Freiburg i. B., 1968

【ライオン】
[見出し図版] Becker, 1981
[01-03] Heinrich Hußmann: Deutsche Wappenkunst, Leipzig, o. J. [04/05/07/24/28-30] Klingender, 1971 [06] Bodenheimer, 1972 [08] Golowin, 2002 [09] Zeuner, 1963 [10/15/24/25] Sälzle, 1965 [11-13] Shaw/Nicholson, 1995 [14/16] Simon, 1998 [17] Benton, 1993 [18] Unterkircher, 1986 [19] Blankenburg, 1943 [20] Calderhead, 2004 [21] Braunfels, 1968 [22] Farioli, 1977 [23] Steinen, 1965 [31/32/35/36] Klossowski de Rola, 1988 [33] Fehlemann, 2006 [34] Becker, 1981

【ラクダ】
[見出し図版] ビーダーマン
[01-03/12/14] Zeuner, 1963 [04/06] Leonhard, 1976 [05] Wikimedia Commons [07] Payne, 1990 [08] Henkel/Schöne, 1996 [09] Gesner, 1669 [10] Gabucci, 2005 [11] The Illustrated Chronicles of Matthew Paris, Cambridge, 1993 [13] Biedermann, 1972

【龍】
[見出し図版] ビーダーマン
[01-03/16/17] Sälzle, 1965 [06] Balthasar, 1980 [07] Braunfels, 1968 [08/09] Golowin, 2002 [10] Klingender, 1971 [11] Payne, 1990 [12] Dalarun, 2006 [13/14] Klossowski de Rola, 1988

【ロバ】
[見出し図版] ビーダーマン
[01] Payne, 1990 [02/03/05] Leonhard, 1976 [04] Henkel/Schöne, 1996 [06] Le Goff, 2002 [07/13] Calderhead, 2004 [09] Tiradritti, 2008 [10]『古代地中海美術』、学習研究社、1973年 [11] ビーダーマン [12] Dalarun, 2006 [14] Poeschke, 2009 [15] Balthasar, 1980 [16] G. Barraclough (Hrsg.): Die Welt des Christentums, München, 2002 [17-19] J. Person: Esel. Ein Portrait, berlin, 2013 [20] Fehlemann, 2006

【ワシ】
[見出し図版] ビーダーマン
[01] Leonhard, 1976 [02/06] Gabucci, 2005 [03] Simon, 1998 [04] Klingender, 1971 [05/07] Sälzle, 1965 [08] Braunfels, 1968 [09/10] Payne, 1990 [11] Champeaux, 1966 [12] Le Goff, 2002 [13/14] Schmidt, 1981 [15] Klossowski de Rola, 1988 [16/17] F. Warnecke & E. Doepler: Heraldisches Handbuch, Frankfurt a. M., 1893 [18] Heinrich Hußmann: Deutsche Wappenkunst, Leipzig, o. J. [19] Wikimedia Commons [文献] A. ブーロー『鷲の紋章学』松村剛訳、平凡社、1994年

【ワニ】
[見出し図版] Budge, 1904
[01] Gesner, 1669 [02/04] Wikimedia Commons [03] Henkel/Schöne, 1996 [04] [05] Klossowski de Rola, 1988 [06/10] Tiradritti, 2008 [07/11] Shaw/Nicholson, 1995 [08/09] Payne, 1990 [12] Benton, 1993 [13] Klingender, 1971 [15] Gabucci, 2005

項目一覧

【ア】
アイベックス 12
アナウサギ →ウサギ
アリ 16
アンテロープ →アイベックス
一角獣 18
イナゴ／バッタ 22
イヌ 26
イノシシ 34
イルカ 40
ウサギ 44
ウシ（去勢牛） 50（→雄牛／雌牛）
ウマ 54
雄牛 62
オオカミ 68
雄鹿 76
雄羊 84
雄山羊 92
雄鶏 98

【カ】
カエル 102
カササギ →カラス
ガチョウ →ガン
カニ 108
カマキリ →イナゴ
カメ 112
カラス 118
ガン／ガチョウ 122
キツネ 126
クジャク 130
クジラ 136
クマ 140
クモ 146
ケンタウロス 148
コウノトリ →サギ
コウモリ 152
子羊 →雄羊

【サ】
魚 156
サギ 162
サソリ 166
サラマンダー 170
サル 174
シカ →雄鹿
ジャガー 180
シャモア →アイベックス
スカラベ 182
ゾウ 186

【タ】
タカ 192

タコ 196
ダチョウ 198
蝶 202
ツバメ 206
ツル 208
トキ →サギ

【ナ】
ニワトリ →雄鶏
ネコ 212
ネズミ 218
ノウサギ →ウサギ

【ハ】
ハエ 222
ハクチョウ 224
バジリスク →雄鶏
バッタ →イナゴ
ハツカネズミ →ネズミ
ハト 228
ハリネズミ 232
パンサー →ヒョウ
ヒョウ 236
フェニックス →雄鶏／サギ
フクロウ 240
ブタ 244
ペガソス →ウマ
ヘビ 248
ペリカン 256

【マ】
ミツバチ 258
雌牛 262
雌鹿 →雄鹿
雌山羊 →雄山羊

【ヤ】
ヤギ →雄山羊
ヤマアラシ →ブタ

【ラ】
ライオン 268
ラクダ 276
龍 280
レパード →ヒョウ
ロバ 288

【ワ】
ワシ 294
ワニ 302

【著者紹介】
ヴェロニカ・デ・オーサ（ヴェロニカ・デ・ブリューン=デ・オーサ）
Veronica de Osa (Veronica de Bruyn-de-Osa)
スイスの文化史家、小説家。1909年生まれ。
コロンビアからの移民を両親として、ドイツのヴィスバーデンに生まれる。1935年、結婚によりスイス国籍を取得。
エル・グレコ、ジェリコー、ドラクロワといった画家や、オスマン・トルコ最大の建築家シナン（1489-1578/88）を扱った伝記小説を発表するかたわら、南米、コロンビアでの宣教師や先住民の足跡を追った史伝も数多く公刊。邦訳に『エル・グレコの生涯 1528-1614 神秘の印』（鈴木久仁子・相沢和子訳、クインテッセンス出版、1995年）がある。

図説　動物シンボル事典

2016年4月25日　初版第1刷発行

訳　　者	八　坂　書　房
発 行 者	八　坂　立　人
印刷・製本	シナノ書籍印刷（株）
発 行 所	（株）八　坂　書　房

〒101-0064　東京都千代田区猿楽町1-4-11
TEL.03-3293-7975　FAX.03-3293-7977
URL.：http://www.yasakashobo.co.jp

落丁・乱丁はお取り替えいたします。　　無断複製・転載を禁ず。

© 2016 Yasaka-shobo, inc.
ISBN 978-4-89694-220-0